大師藝術解剖學

Anatomy Lessons From the Great Masters

羅伯特‧貝佛利‧黑爾 Robert Beverly Hale
特倫斯‧科伊爾 Terence Coyle———— 合著

陳依萍 ———— 譯

U0015691

致謝詞

感謝所有協助本書進行研究和蒐集大師畫作的人員及相關單位。特別在此銘謝畫作總籌雅各·比恩（Jacob Bean），以及大都會藝術博物館繪畫館部的工作人員。

我們要向編輯邦妮·西爾弗斯坦（Bonnie Silverstein）致上最高謝意，感謝她耐心付出高超的編審技巧，最後也要感謝沃森－古普蒂爾出版社（Watson-Guptill）的總編輯唐·霍爾頓（Don Holden），自始至終為本書提供精闢建議和諮詢。

目錄

前言

我在著作《向大師學素描》（Drawing Lessons from the Great Masters）一書時，向外行人和初學者（畢竟兩者本質是一樣的）解說，想創作出一流素描不僅需要取得大量資訊，也要經過多次磨練和應用。我指出這些必要的技巧並非深不可測，在過去長久實行——已造就出為數眾多的優秀人才。我想讓讀者了解要完成素描佳作需要理解技巧和傳統畫法，而且技巧和傳統畫法兩者相輔相成。此外，我也表示過這些要素都在一流藝術家的作品中展露無遺，但外行人不見得能看出所以然，因為要先對素描有充足練習後才能掌握箇中道理。最後，我認為學習者累積足夠經驗後，這些大師的畫作將成為最佳的學習對象，並能為所有疑惑提供解答——當然，前提是學習者要能進行創意發想並抱持好奇心來產生提問。

然而，礙於《向大師學素描》篇幅有限，無法完整交代所有必要的解剖資訊，因此我很高興聽聞我以前的學生、紐約藝術學生聯盟的研究指導特倫斯·科伊爾有意撰寫《大師藝術解剖學》。此書將詳盡探討各個大師所採用的藝術解剖學。我相信這本書必能帶給學習者莫大助益。

只要一瞥書中畫作，便能察覺藝術家已掌握解剖要義，因此才能如同發揮本能般地呈現出所有細節。這當然是有其必要的，因為若是在下筆的同時，還得分心思考如何將解剖要素拼湊在一起，便會減縮構思最重要事物的餘裕，例如畫作的靈魂和作畫者想傳達的意念。

初學者必須明白，作畫絕非僅是將解剖學瞭若指掌即可。若僅是如此，任何醫療人員都能畫出頂尖畫作，可見事實不然。之所以無法做到，是因為他們並未意識到必須將自己絕倫的解剖知識，與其他素描傳統畫法和要點相互結合。事實上，解剖學時常要擺在這些因素之下加以應用。如果你想要成為專業畫家，這些傳統畫法和要點也應該完整地學習，如同對解剖學滾瓜爛熟一般，才能胸有成竹地表現出來。

那麼，這些神祕的傳統畫法和要點究竟是什麼？我在前作《向大師學素描》中詳細的解析。本書則是囊括大師畫作和解剖重點，是前作素描原則分析的相輔相成之作。希望各位能夠騰出時間讀完這兩本著作。

羅伯特·貝佛利·黑爾
紐約，1977 年 5 月

作者序

多年來，我有幸能在紐約藝術學生聯盟（Art Students League）參與羅伯特‧貝佛利‧黑爾老師的知名課程，並且擔任他的助教。來到課堂的每個人都能感到老師令人難忘的魔力。他無疑是美國人物素描和藝術解剖學界首屈一指的教師。上黑爾老師的課時，可以汲取他本人豐富的學識。黑爾老師總是提出生動的類比，將作畫連結到生物學、人類學、物理、建築、歷史，當然也還有日常生活。他喚醒學生的覺察能力和對科學的好奇心──讓人不僅看到解剖知識的表面。在黑爾老師的指導下，學習人物研究引領我們了解和欣賞自然的基礎次序。

黑爾老師一直認為他的前作《向大師學素描》需要有相對的解剖著作加以解說，但因事物繁忙而無暇下筆。過去幾年來，我保存著老師解剖課程的筆記，最後決定提出由我來彙整一百幅畫作分析筆記、編纂成《大師藝術解剖學》的新書。黑爾老師欣然同意，因此這本書得以面世。

然而，我堅持將黑爾老師列為《大師藝術解剖學》書封上的「領銜」作者以及放入標題頁中時，他連忙拒絕道：「可是書不是我寫的，是你寫的啊！」無庸置疑，沒有黑爾老師，這本書也不可能出現──借助他多年來具啟發性的教學以及淵博的知識，我做的課堂筆記只能說是拾人牙慧。因此我仍將羅伯特‧貝佛利‧黑爾的大名擺在第一位，這可說是實至名歸。

本書目的在於教導美術學習者將大師人物畫作付諸實際應用的方法。如同《向大師學素描》，本書也將重現一百幅優異的人物畫，並對每一幅畫進行分析解說該名畫家如何處理特定的身體部位。因此，學習者能一覽歷來大師如何利用解剖學來解決人物畫的難題。每幅大師畫作的對頁列出各部位解析術語，而解析頁上有張圖解（對應到畫作的重要主體），因此讀者不用特地花時間翻到註解頁來參照。書中嚴謹挑選大師傑作，說明受分析的解剖部位是以何種風格和畫技呈現。因此，本書能輔助讀者自學。

本書大略依照黑爾老師的講堂次序分為八個章節。書末的延伸閱讀部分，我們採用由保羅‧里奇博士（Dr. Paul Richer）在《藝術解剖學》（Artistic Anatomy，由羅伯特‧貝佛利‧黑爾翻譯和編輯）中詳盡繪製的精選圖像。內文所用的解剖術語取自於《格雷氏解剖學》（Gray's Anatomy）和里奇的書作，也是今日廣受業界使用的詞彙。初次介紹陌生的解剖名稱時，會先提供常見俗名，再附上專門術語，後文將以專門術語稱之。

研究這些栩栩如生人物傑作的解剖型態時，我們發現有些型態和關聯性不易一眼看出。我們注意到每個動作都是由多條肌肉產生的動作結合而成──也就是多個活動形式所組成的一系列特定型態表現。我們觀察這些大師如何「設計」解剖形狀。他們在呈現解剖學時，經過悉心篩選而偏重其中某些形狀。如此獨到的挑選眼光和強化重點的做法，有賴完備的解剖學知識，也是我們能從各位大師身上學到的「真傳」。

特倫斯‧科伊爾
紐約，1977 年 5 月

1

肋骨架

喬瓦尼・巴提斯塔・提也波洛（Giovanni Battista Tiepolo，1696 年－ 1770 年）
《酒神的兩名女信徒》（TWO BACCHANTES）
墨水筆、褐墨
12 又 1/4 英吋 x 9 又 1/2 英吋（311 公釐 x241 公釐）
紐約，大都會博物館
羅伯特・雷曼（Robert Lehman）特藏

脊柱，重要標記

提也波洛擅長揀選精簡線索，以表達人體隱藏的結構和功能部位。在這張淡彩畫中，他在脖頸底部突顯出隆椎（A），即第七頸椎，這是背部極為重要的標記。在構成此點時他以兩條短短的輪廓線描摹出形狀，並利用厚度和長度的變化和動向使線條和諧。他以中間色調界定出此區域，並透過對脊椎或肩胛內緣（B）的強調來與肩胛區域做出區隔。

第七頸椎底下的兩條短曲線（C）示意出第一和第二胸椎之間的棘突。底下大片肌肉於脊椎外隆起，且一般而言，除非將背部前拱，否則脊椎並不會如此顯現。

為了要呈現出中溝方向，提也波洛在脊椎的胸骨上半部加了朝下的粗線（D），並在肋骨架近底部處（E）加上另一條粗線。

脊柱的底部和薦三角上方是以（F）、（G）兩處凹窩所示。薦三角的下方尖端位於股溝（H）頂端。

提也波洛使用螺旋狀來顯現脊柱位置和肋骨架方位之餘，也利用透視視角呈現薦三角（F）、（G）、（H）的方向和形狀，以形成骨盆方位。不僅如此，這名畫家還以薦三角下方尖端（H）作為標記，劃記出人體半身高度的中央點，以及大轉子（I）頂點的水平位置。

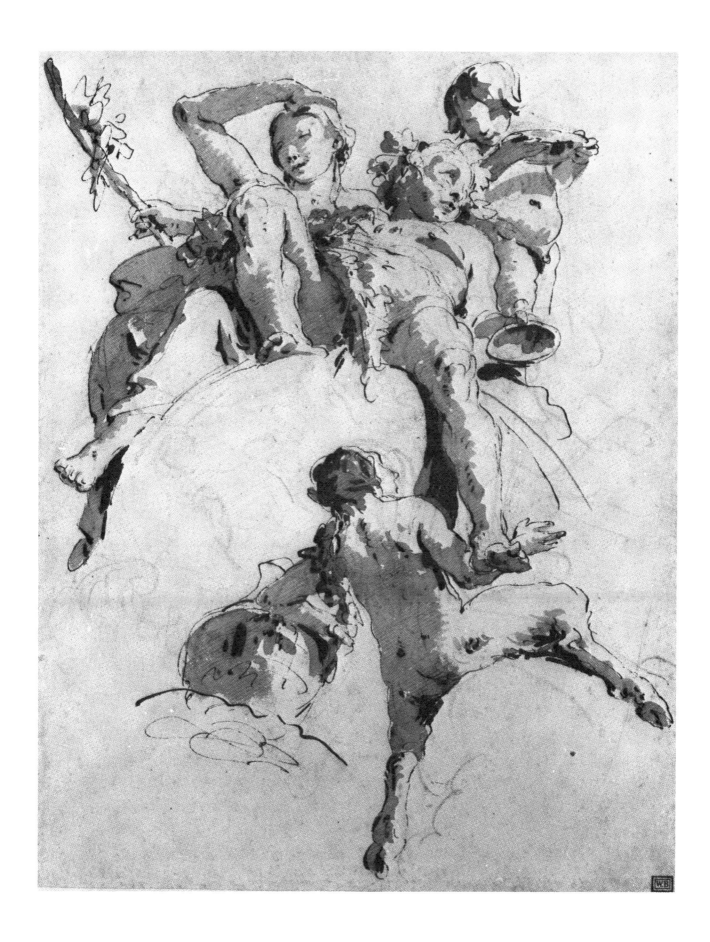

13

彼得‧保羅‧魯本斯（Peter Paul Rubens，1577 年－ 1640 年）
《〈耶穌受難像〉習作》（STUDY FOR THE FIGURE OF CHRIST ON THE CROSS）
黑白粉筆、褐色水彩
20 又 3/4 英吋 x14 又 9/16 英吋（528 公釐 x370 公釐）
倫敦，大英博物館

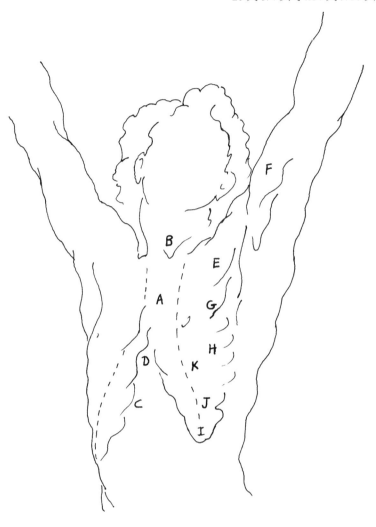

肋骨架，正面

這幅張力十足的習作中，魯本斯先將肋骨架主體視為一個在透視框中呈積木狀的圓柱體。胸骨及中線（A）由胸肌內緣的陰影帶出，有助於在空間中定義出肋骨架的方位，觀者彷彿能看見透視線匯聚於圖框外的消失點。沿著胸骨線條向上到達頸窩處的胸骨上切跡（B），即下方肋骨架的頂點，也是頸部的起點。

胸弓（C）的結構以白色粉筆加重的線條強化，並緊連著假肋的整體構造：左右兩側上方各一條大弧線，下方緊接兩條小弧線。胸弓的頂點是又稱胸骨下切跡的上腹窩（D），這是個重要標記，不僅指出劍狀軟骨的位置、胸骨底部、第五根肋骨的高度、胸肌下沿底線，也是肋骨架的中間點。小小的

劍狀軟骨又稱劍突，在胸骨當中位置最低、體積最小，落在下切跡處，但鮮少會顯露出來。劍突的底部位於前視圖中肋骨最寬之處。

細長的胸肌纖維（E）橫跨肋骨架，嵌入肱骨前側。在胸肌底部的隆起下方（G），魯本斯強調了前鋸肌（H）的四個指狀凸起（像手指頭一樣隆起）。下方清楚可見第十根肋骨尖端的隆起處（I）。垂直陰影線（J）示意第九、第十根肋骨之間凹槽內緣的斷面。肋骨與軟骨相接處（K）有一條自此開始螺旋上升的線，這是身體構造中最有用的建構線之一。這條線不僅接連肋骨與軟骨，同時也銜接了人體正面和側面。

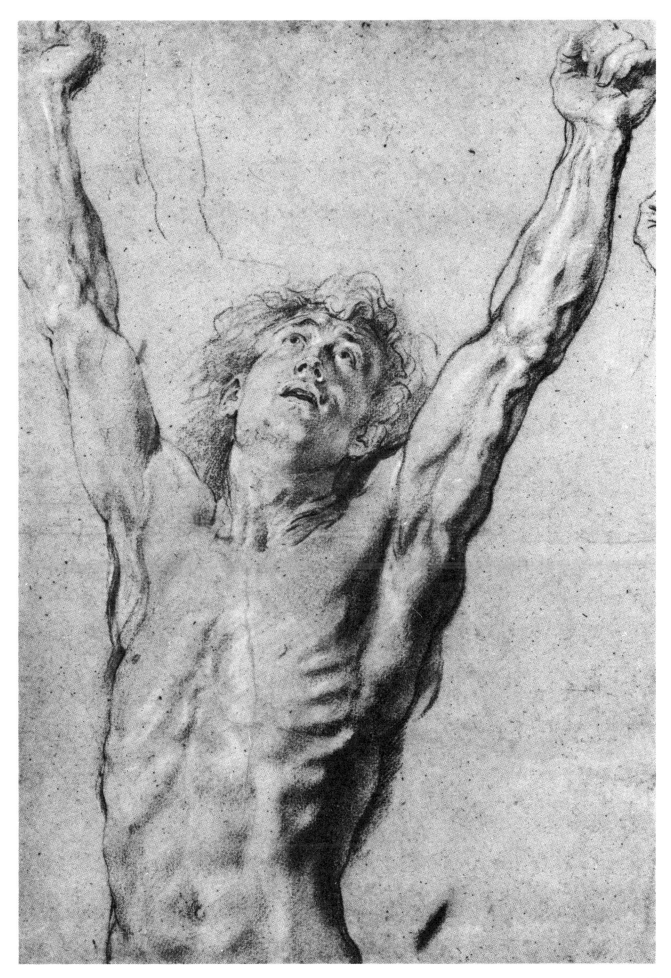

拉斐爾·聖齊奧（Raphael Sanzio，1483 年－ 1520 年）
《兩名男子形體習作》（TWO MALE FIGURE STUDIES）
墨水筆、墨水
16 又 1/8 英吋 x 11 英吋（410 公釐 x 281 公釐）
維也納，阿爾貝蒂娜博物館

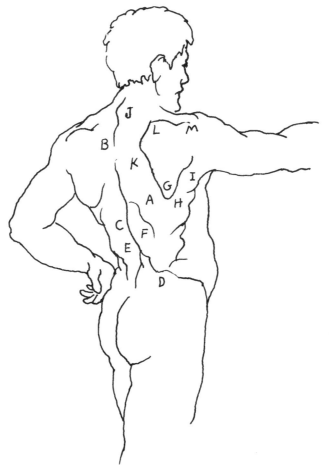

肋骨架，背面

　　請觀察拉斐爾多麼注重肋骨架形狀及闊背肌（A）和斜方肌（B）淺層肌肉底下深藏肌肉型態的呈現。

　　視線沿著闊背肌走，可見它在跨越肋骨架時，先從中溝下方六個胸椎處（C）的棘突起端出發、朝向背後三分之一處髂嵴（D）移動，到達下三根肋骨的外側。闊背肌從外部包覆豎脊肌（E），即常稱的「強穩體幹」（strong chords），在兩側呈現明顯浮起，中央則形成腰椎鑿溝。背肌蓋過豎脊肌中央最大面積處，即背最長肌（F），橫越過肋骨架大片範圍（A），並形成浮起處（G）與肩胛骨下方尖端相會，恰恰抵住肋骨架。背肌圍繞底下骨架的側方時，顯現出前鋸肌（H）的形狀，並環

抱大圓肌（I），彷彿吊掛於腋窩處。

　　呈狹長菱形狀的斜方肌也是由下方深層肌肉及肋骨架所塑造成型。本張畫作中，可輕易從起自於中央十二個胸椎的位置追蹤斜方肌動向。中溝（C）和第七頸椎隆起（J）界定出脊柱的位置。自此，斜方肌越過展延開來的菱形肌（K），並在下方隱約露出棘肌，接著橫跨肩胛骨上方尖端（L），由該處界定出棘上肌隆塊的內側邊界，並銜接至脊椎和肩胛骨的肩峰突（M）。

　　這張人體圖曲線繁多，並不容易記住。但你能很快學會如何以解剖學點到點的方式沿曲線拉伸出線條，以找出各部位的位置。透過這些定點，較容易尋得並界定多樣化的線條、明暗和形狀。

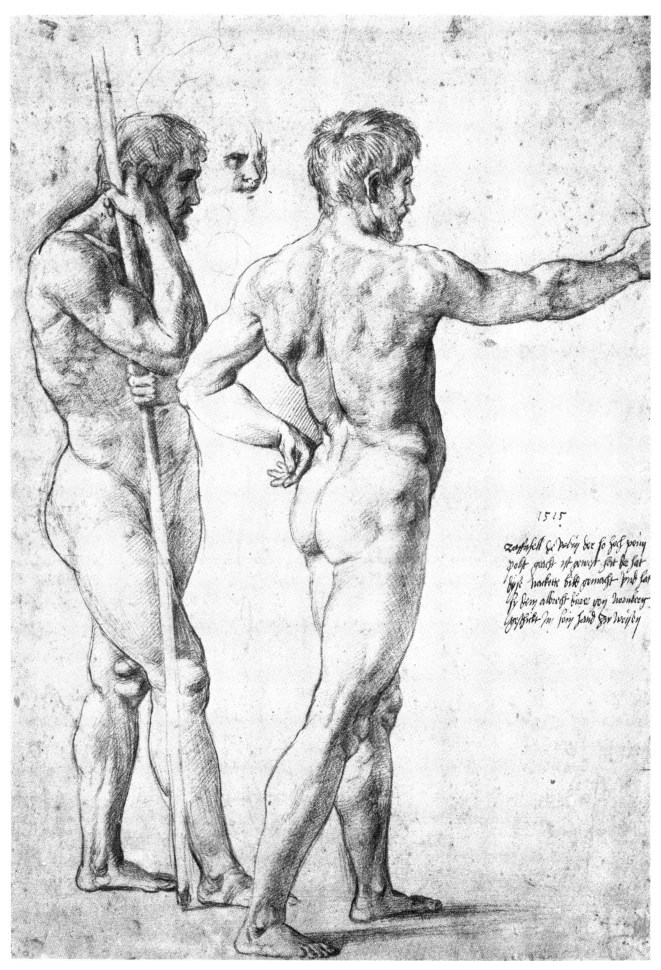

1515

Zarfafull hi polm der so hoch pein
robft quacht ist gemast soll be sat
fisse markett bild gemast und sat
sy dem albrecht durer von norenberg
gerschickt In sein send gar dreisly

17

拉斐爾·聖齊奧（Raphael Sanzio，1483 年－ 1520 年）
《蹲踞於盾牌下的兩名裸者》（TWO NAKED FIGURES CROUCHING UNDER A SHIELD）
黑色炭筆
10 又 1/2 英吋 x 18 又 15/16 英吋（266 釐米 x 223 釐米）
溫莎，皇家圖書館
獲女王陛下恩准重製

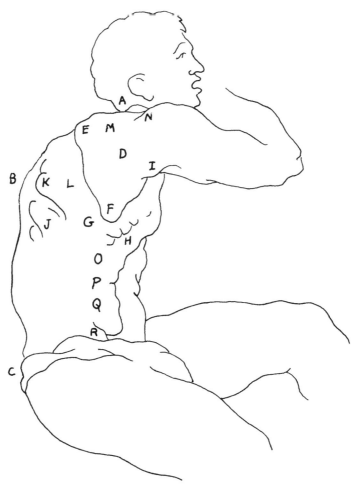

肋骨架，側面

本張畫像中，拉斐爾透過線條和陰影的流暢表現方式使觀者注意到肋骨架的形狀。你能感受到脊椎自頭顱底部（A）起以螺旋方式移動，自肋骨架至最寬點（B）延伸，而後朝下抵達薦骨（C）。

肩胛骨（D）跟隨著平擺的臂膀方向延伸並滑過肋骨架的表面。為呈現此效果，拉斐爾將肩胛上方尖端（E）置於比休息狀態更低的位置，而下方尖角（F）則在與闊背肌（G）交疊隆起時朝外帶出。稍往下方，拉斐爾呈現出前鋸肌（H）的四條隆起狀，自闊背肌前緣下方凸出。大圓肌（I）也在闊背肌邊緣鼓起。

肋骨架背面被斜方肌包覆。從位於脊柱低處的起端，可見其走向一路往上跨越肋骨架發展。拉斐爾致力刻畫出明顯的肋骨架型態，一方面在肋間凹陷處（J）做出陰影效果，另方面為後側肋骨（K）描繪出曲線，這區在扁平的菱形肌（L）區塊上特別突出。斜方肌覆蓋了抵著肋骨架的肩胛骨上方尖端（E），接著連接到脊椎（M）以及肩胛骨的肩峰突（N）。

外斜肌（O）則是越過肋骨架表面，沿著底下所連接的八根肋骨大方向發展。拉斐爾在第十根肋骨正下方顯現出外斜肌前側斷面（P），銜接著厚實的腹部（Q）。他了解從此位置開始，外斜肌嵌入髂嵴前方，因此他把這條線延伸到前上髂棘，又稱骨盆髂嵴前位點（R）之處。

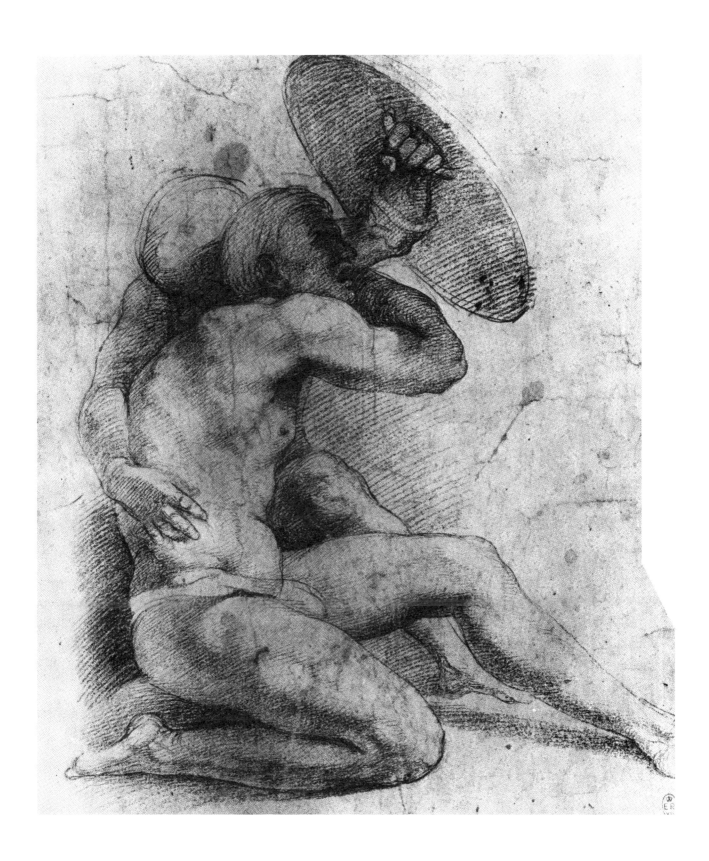

19

雅各布・蓬托莫（Jacopo Pontormo，1494 年－ 1556 年）
《習作》（STUDIES）
紅色粉筆
16 又 1/8 英吋 x 10 又 5/8 英吋（410 公釐 x 270 公釐）
里爾美術宮

腹外斜肌

　　有時我們會用類比來釐清對結構功能的認識。腹部下方有著飽滿肉量的外斜肌（A）部位常被比做手風琴呈皺褶狀的風箱，在肋骨架（B）、骨盆（C）兩大塊個別的骨頭系統之間陳列開來。如同用來連接頭部和肋骨架的胸鎖乳突肌，外斜肌（A）的形狀也是透過所連接的兩大區塊移動狀況而產生相應變化。

　　右側兩個人體中，呈螺旋狀的外斜肌（A）宛如在兩大骨頭區塊之間拉得長長的淚珠。在位於上方胸區狹長的斜肌（D）部位，作畫者以齒狀凸起線條連接前鋸肌（E）四條峰痕，界定出其上緣位置。

　　第十根肋骨的尖端（F）標記出肋骨架的底部，同時也是外斜肌位於腹區的上緣。另外，此點也是肋骨與軟骨相鄰的肋骨架大斷面建構線（G）之底部。

　　最左側的人體延續著整串身體動作的變化，其肋骨架於骨盆區內收，並朝側傾。當外斜肌如同介於胸骨（D）、骨盆（C）間的風箱被壓縮時，我們可以看見其體積、形狀和方向都起了變化。胸區依照其所相連的肋骨架方向發展，而腹區（A）範圍縮小許多。上緣是由一條曲線（H）所界定出來，而下沿則嵌入髂嵴（I）之中。

　　外斜肌螺旋狀的流暢運動方式，讓作畫者能在從肋骨架至骨盆之間的銜接處以線條和陰影呈現出連續性和節奏。將來你也會發現人體多處都是以如此協調的方式銜接。

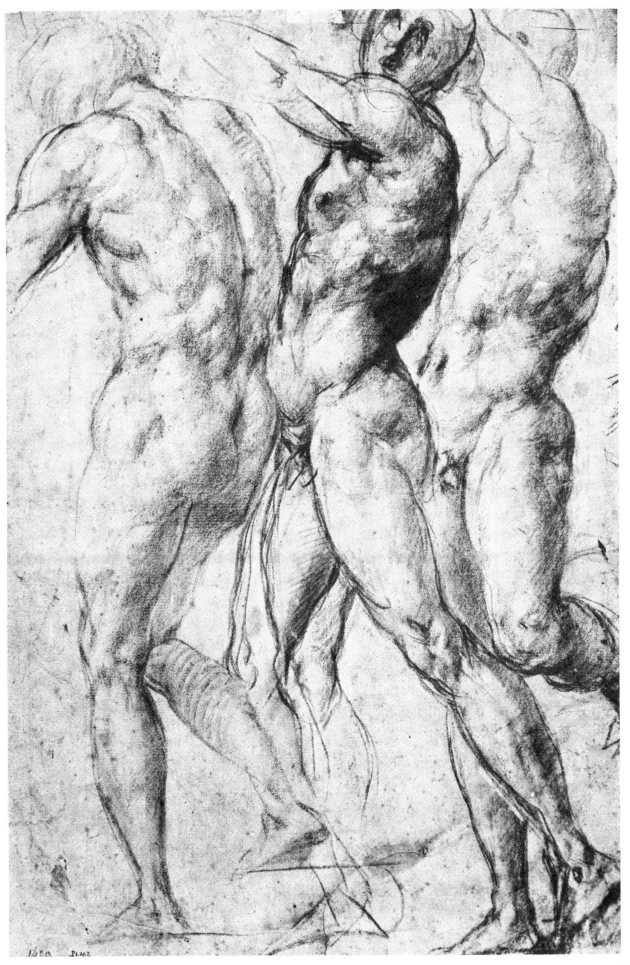

米開朗基羅・博納羅蒂（Michelangelo Buonarotti，1475 年－1564 年）
《揮舞單臂的少年；右腿》（YOUTH BECKONING; A RIGHT LEG）
以黑色粉筆為底，加上墨水
14 又 3/4 英吋 x 7 又 7/16 英吋（375 公釐 x 189 公釐）
倫敦，大英博物館

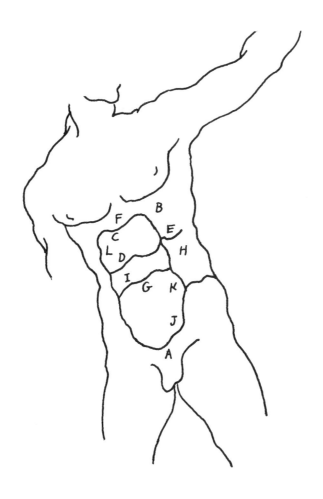

腹直肌

可以將腹直肌視為人體正面肋骨架和骨盆之間的連結。從位在骨盆的起端（A）開始，這條狹長且近乎扁平的直向肌肉一路延伸到第五、六、七根肋骨（B）的位置。

最上方的橫線（C）順著構成胸弓的假肋之形狀行走，底下即是中央橫切線（D）。把鉛筆放置在第十根肋骨的尖端處（E），沿著此線條輪廓（D）越過上腹。請注意，這條橫線正介於上方胸骨下切跡（F）和下方肚臍（G）的中間位置，且標記出了腹外斜肌的腹區上方（H）線條。另外，也請注意米開朗基羅刻意將常用以將腹直肌分區的三條線之最低一條（I），置於肚臍稍上方的位置。

大師作畫時，常透過陰影線的畫記來表現肌肉纖維的方向。米開朗基羅所繪的陰影線便顯示他能熟稔地表現書中所需呈現的方向。他在腹直肌下方的陰影線（J）大致沿著深層的腹內斜肌方向走，而淺層的腹外斜肌（H）覆於腹直肌之上。他朝上的陰影線（K）示意出腹直肌的垂直走向。在腹直肌面積較大的下區中，把主要朝上的流線建構出來後，米開朗基羅接著以橫線在腹直肌上方（L）推疊，強調出其凹入肋骨架的型態。

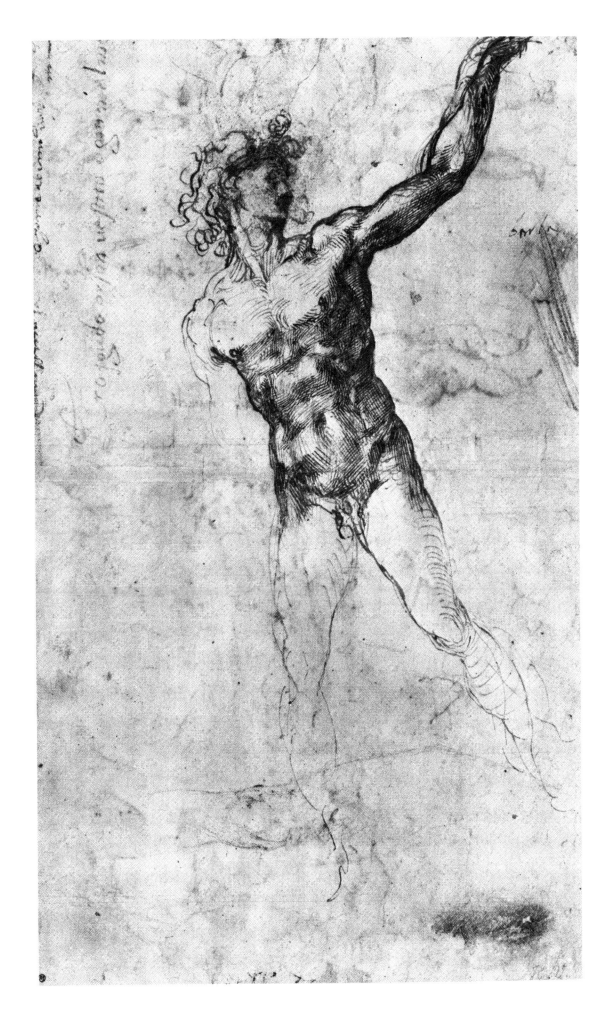

23

喬瓦尼‧巴提斯塔‧提也波洛（Giovanni Battista Tiepolo，1696 年－ 1770 年）
《裸背》（NUDE BACK）
粉筆、淺藍染色紙
13 又 9/16 英吋 x 11 英吋（344 釐米 x 280 釐米）
斯圖加特國立美術館

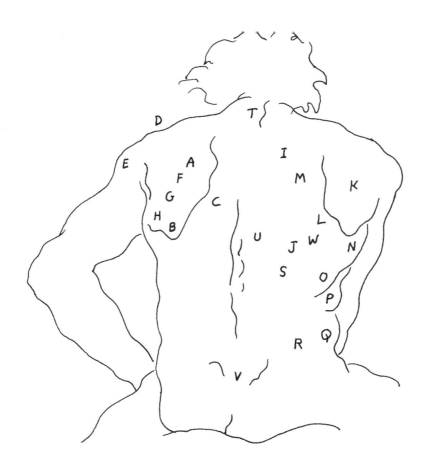

背部及肩帶

　　畫人體背部時，一大重要考量是要將肩胛骨（A）置於何處。另外也要注意臂膀的走向，因為肩胛骨總是會順著上臂的肱骨方向。本幅畫作中，提也波洛表現出左右手臂兩個相反方向的樣態，示意兩者對背部造成的不同效果。

　　左手臂朝後方擺置的同時，可注意到肩胛骨下方尖端（B）在以肋骨架為軸、朝背部中央區段旋轉時，呈現些微隆起的狀態。此動作的方向是由菱形肌（C）順向帶動，卻與肩胛骨上半部朝前下方壓低身體時的力量互相抗衡。這一點可由連接三角肌（E）之肩峰突（D）位置看出。

　　正對而雙雙隆起的棘下肌（F）與小圓肌（G）顯現出其對於手臂朝外後旋時，輔助三角肌（E）出力。側邊則可多注意大圓肌（H）的範圍。

　　觀察右臂往前擺的動作使得背部斜方肌（I）及

闊背肌（J）兩條肌肉在肋骨架的圓弧上繃緊而延展。棘下肌（K）凸起處顯示出底下肩胛骨的位置，且畫家以輪廓陰影線（L）勾勒出肩胛骨的內沿。

　　在斜方肌邊緣地帶隱約可見菱形肌（M）。從下方延長開的闊背肌起，能依序看出各部位的輪廓，包含前鋸肌（N）、後下鋸肌（O）、緊鄰外斜肌（Q）上方的第九及第十根肋骨側邊（P），以及豎脊肌的兩個明顯凸起處，即髂肋肌（R）和背最長肌（S）。

　　背部中央線條的曲線方向，從第七胸椎骨（T）到三到四節胸椎骨（U）凸起和薦骨（V），以透視表現出肋骨架的確切位置。提也波洛還運用自己對人體結構的知識，將背部最大斷面（W）貼著肋骨角上半邊線位置繪製，進一步突顯出底下肋骨架的位置和範圍。

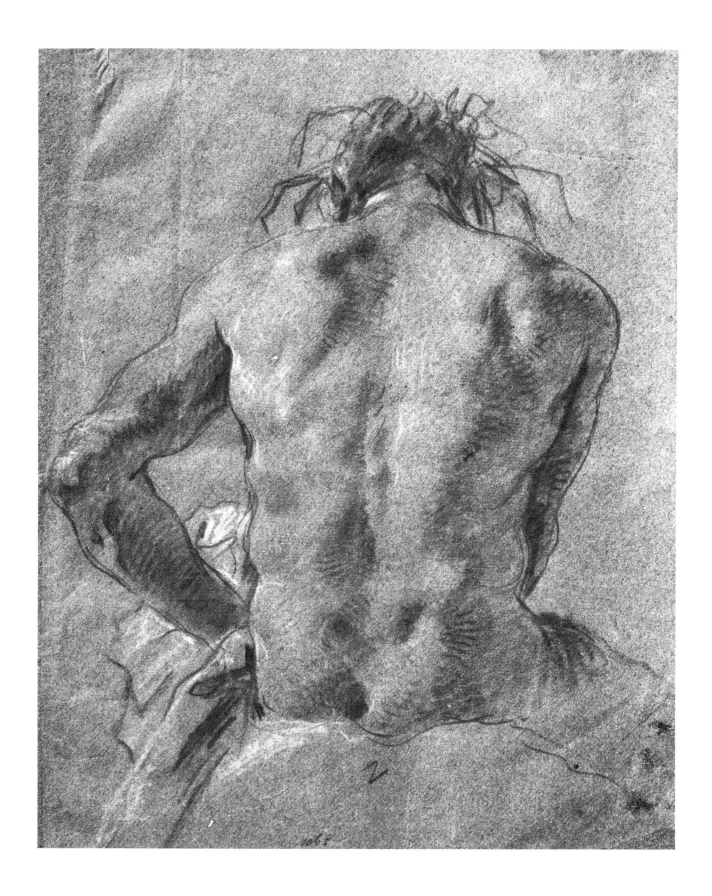

米開朗基羅‧博納羅蒂（Michelangelo Buonarotti，1475 年－ 1564 年）
《男子裸體搭配比例》（MALE NUDE WITH PROPORTIONS INDICATED）
紅色粉筆
11 又 1/2 英吋 x 7 又 1/8 英吋（289 釐米 x 180 釐米）
溫莎，皇家圖書館
獲女王陛下恩准重製

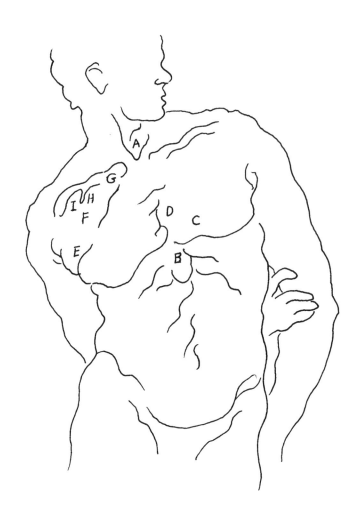

胸大肌，男性

此肌肉發達男體的大型塊狀胸肌，將胸口範圍擴展到肋骨架之外，同時以肌肉束和凹槽的輪廓技法表現出肋骨架的拱起狀。

覆蓋在肋骨架上半部的胸大肌從頸窩（A）起縱向延伸到劍狀軟骨（B）位置，而胸大肌體積較大的下半部（C）接連到胸骨的正面表層（D），此處能數出五根凸出的肋骨。

米開朗基羅以胸肌側邊的皺褶處（E）為起端繪製一條肌間隔線，此線沿著胸肌於上方鎖骨區的下緣（F）而行，直至進入鎖骨處的止端（G）。跟著鎖骨的走向，可觀測到一小條連接帶（H），以及其左側位於鎖骨內彎處的凹陷區（I），該區底下以胸小肌連接到肩胛骨。

多留意米開朗基羅筆下人體的三角形姿勢。圖中的腿朝肋骨架方向稍微往上抬起左側骨盆，使上半身重心偏移。重力線從頸窩開始延伸到身體重心所在的右腳踝內側。單憑著描繪抬起單腿的動作，便可知米開朗基羅暗示姿態開始擺動，因為靜態的姿勢會以身體兩側平衡來表示。

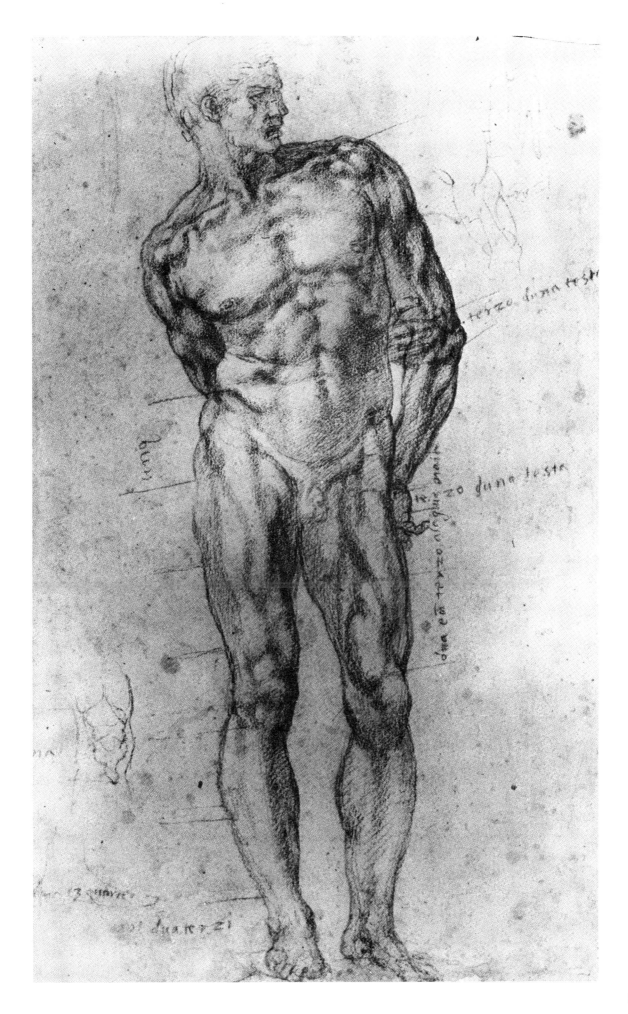

阿爾布雷希特・杜勒（Albrecht Dürer，1471 年－ 1528 年）
《路克麗霞》（LUCRETIA）
黑墨
13 英吋 x 9 英吋（334 釐米 x 230 釐米）
維也納，阿爾貝蒂娜博物館

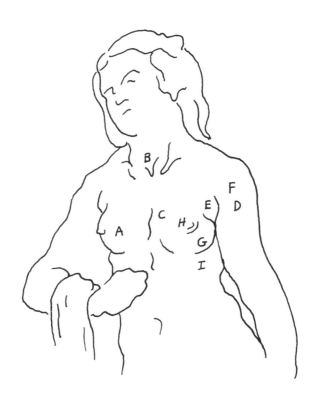

胸大肌，女性

　　這張畫作中，杜勒將胸部（A）繪製於肋骨架均分三區中央的正確位置。女了豐滿的乳房（A）遮蓋住胸大肌下半部。胸部底下的胸大肌起於頸窩（B）底下的胸骨（C）位置，並止於側邊的肱骨（D）。

　　杜勒描繪出重力使胸部厚脂肪下垂的情況，也因了解女性的肋骨架上半部比男性為小，因此在軀幹和手臂之間的腋下位置留下充分空間。在此「副乳」（E）部位，胸大肌主要範圍蓋住胸小肌並進入三角肌（F）和肱骨（D）下方，於是他在此區的斷面上清楚畫出陰影。在下方增添顯眼的灰色區塊，他讓腋下充滿「空氣感」，避免如許多學生常畫出深黑色陰影而產生扁平的形狀和黑暗的「洞」。

他也用類似手法針對乳房渾圓處於暗部（G）添上反射光線。

　　乳頭（H）和稍微的隆起的乳暈呈現出其所在渾圓體的陰影。乳頭細節在強光效果下變得模糊，而其深色輪廓也融入底下用以界定出肋骨架主要斷面（I）的深色區。

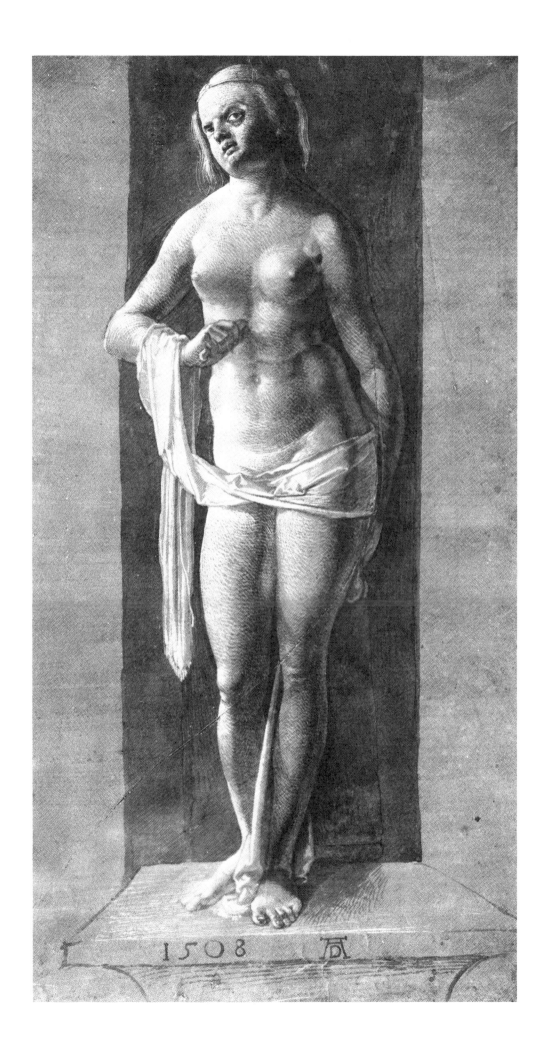

1508

2

骨盆及大腿

塞巴斯蒂亞尼・德爾・畢翁伯（Sebastiano del Piombo，約 1485 年－ 1547 年）
《站姿裸女》（STANDING FEMALE NUDE）
粉筆
13 又 7/8 英吋 x 7 又 7/16 英吋（352 公釐 x 189 公釐）
巴黎，羅浮宮

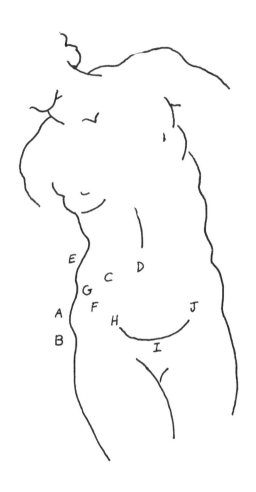

結構點，正面

　　以建構角度而言，骨盆位於符合策略所需位置。用以連通軀幹和腿部的骨盆能協調兩區的活動，並且能有助於穩定全身。

　　藝術家常將骨盆視為由多個定點所聚集而成。找出各個起端、止端的重要標記後，以線條畫出肌肉區塊便容易許多。掌握這些結構點和建構線讓人能夠以透視視角觀看人體，並在畫作中變化出各種不同的身體表現。

　　沿著臀中肌（A）區塊的邊線，從其於股骨大轉子（B）外側的止端開始，連接到其於髂嵴起端的高位點（C）之處，即約位於肚臍（D）高度的點。外斜肌（E）線條朝向髂嵴的前方（F），亦稱為骨盆點或是前位點。髂嵴曲線稍微外凸而涵蓋了髂骨

的寬位點（G）。腹股溝韌帶（H）是將上半身和腿部一分為二的非正式分界線，從骨盆點（F）延伸到恥骨（I），並一路沿著鼠蹊部的上方線條（J）行進。

　　骨盆維持水平時，兩側的骨盆點（F）會落於同一個水平面上。利用這些點來畫出連接的線條，有助於把骨盆視為盒狀，因此不僅能更輕易畫出骨盆，還能將其擺置於適當的透視位置。

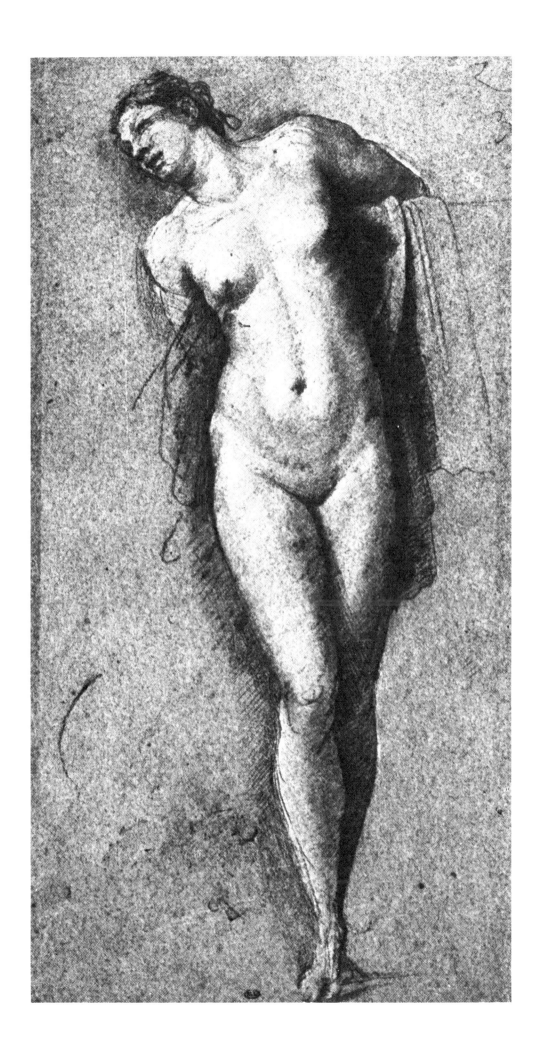

彼得‧保羅‧魯本斯（Peter Paul Rubens，1577 年－ 1640 年）
《男子形體習作背面觀》（STUDY OF MALE FIGURE, SEEN FROM BEHIND）
炭筆，以白色顏打亮
14 又 3/4 英吋 x 11 又 1/4 英吋（375 公釐 x 285 公釐）
麻州，劍橋，費茲威廉博物館（Fitzwilliam Museum）
向農（C. H. Shannon）遺贈

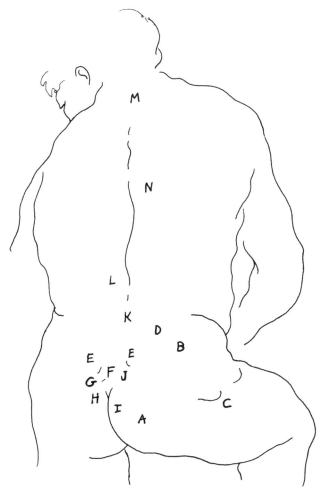

結構點，背面

　　了解骨幹的狀況相當重要，不管是否能實際看到，或是必須要用「透視眼」才能看出它在體內的位置。這是因為上半身各部位的主要動作和律動都起於這個結構核心。

　　右腿抬起時，便能看見臀大肌（A）和臀中肌（B）自其於股骨大轉子（C）止端延伸到髂嵴（D）沿線上的起端。伸展位置使得後下髂棘（E）——即形成薦三角（F）上方角的後位點——顯現出骨頭凸起而非凹陷的狀態。薦孔（G）的強調筆觸更加突顯出薦三角的形狀。薦三角下方角（H）是尾椎的頂點，也是股溝（I）的結束之處。

　　男性薦三角（F）大約是骨盆的三分之一寬，並且呈垂直狀。女性的骨盆較前傾，薦骨（F）形成朝前彎曲的等腰三角形，雖然該部位比男性的短，寬度卻較寬，以吻合骨盆的形狀。

　　髂嵴後側底端的後位點（E）正下方，即是薦髂關節（J）所在的位置。以實際用途而言，此關節使骨盆不會在脊椎上移動。看似骨盆移動的情形，其實來自於上方活動力較高的腰椎（K）。而背部的強穩體幹（L）也透過收縮的方式來將骨盆「擴展」，就如同前側腹肌使得骨盆「內收」。

　　自第七頸椎（M）向下至胸椎（N）和腰椎（K）的脊椎曲線方向和角度差異，決定了胸廓位置及其與骨盆的關係。

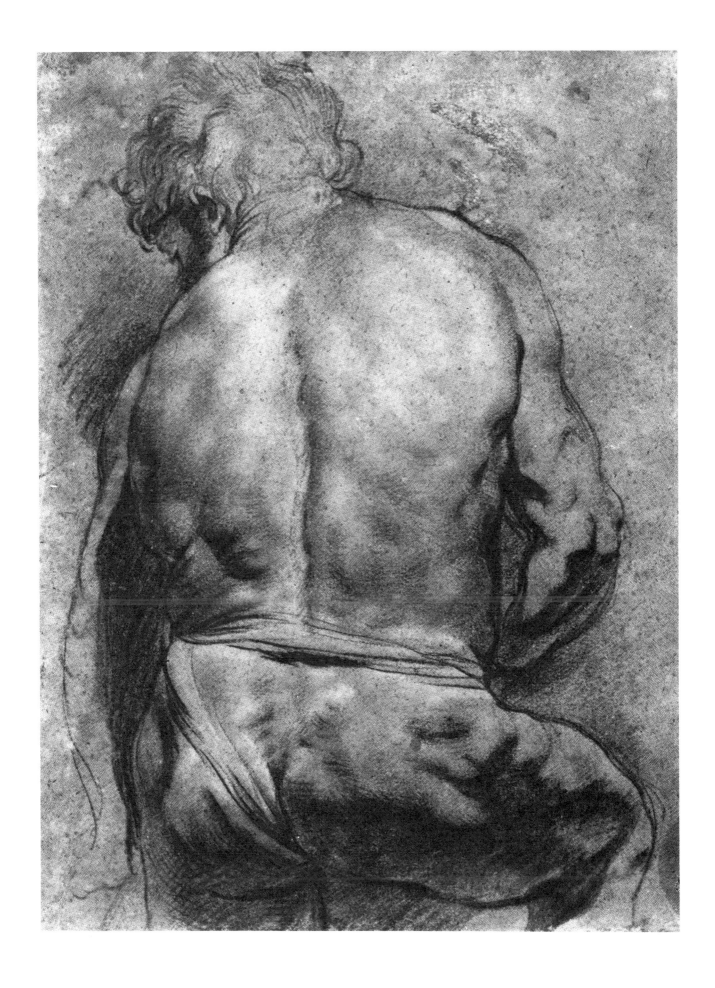

本韋努托・切利尼（Benvenuto Cellini，1500 年－ 1571 年）
《楓丹白露門前羊男畫像》（DRAWING OF A SATYR FOR THE PORTAL OF
FONTAINEBLEAU）
墨水筆、淡彩、紙
16 又 1/4 英吋 x 7 又 15/16 英吋（415 公釐 x 202 公釐）
紐約，伍德納家族蒐藏系列一（Woodner Family Collection I）

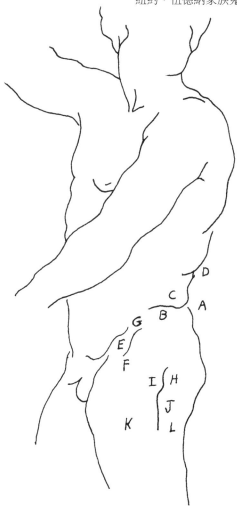

結構點，側面

分析經典大師畫作時，無論從哪裡著手，都要判斷這些藝術家們在畫出各種形狀、大小、區塊位置、線條和明暗時，心中在想什麼。

以這張畫來說，切利尼強調了髂骨線的皺褶處（A）。可看見骨盆髂峰高位點（B）以及上方外斜肌（C）稍微蓋過髂峰後方。

肋骨架在骨盆上稍微旋轉及內收。外斜肌收縮而產生明顯的內收皺褶（D），標記出腹區上緣。此處也是第十根肋骨尖端的水平高度和肋骨架的底部。

骨盆點（E）下方是次位點（F），而骨盆點上方、落於髂峰線上的則是寬位點（G）。

臀大肌側邊大型凹陷處（H）是股骨大轉子（I）的後側。下方的垂直鑿溝（J）是條構造分隔線，隔開了股四頭肌（K）和腿後肌群（L）。所謂「構造分隔線」指的是兩組肌肉相會時所形成的間隔，不同於一般說的「斷面」，即兩個平面間轉換方向之處。

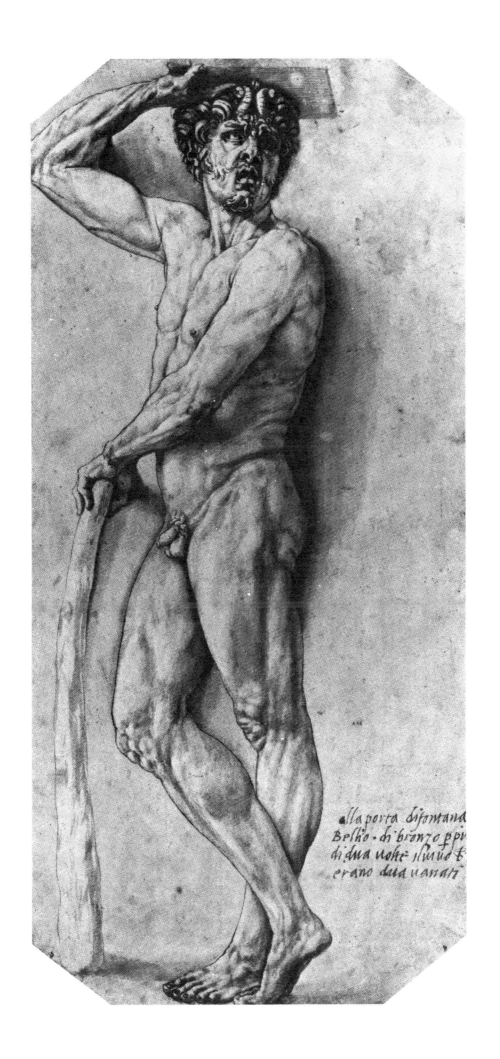

alla porta difontana
Bello · di bronzo ppu
di dua uolte il muuo t
erano dala uanati

37

米開朗基羅‧博納羅蒂（Michelangelo Buonarotti，1475 年－ 1564 年）
《耶穌復活》（THE RISEN CHRIST）
黑色粉筆
14 又 11/16 英吋 x 8 又 11/16 英吋（373 釐米 x 221 釐米）
溫莎，皇家圖書館
獲女王陛下恩准重製

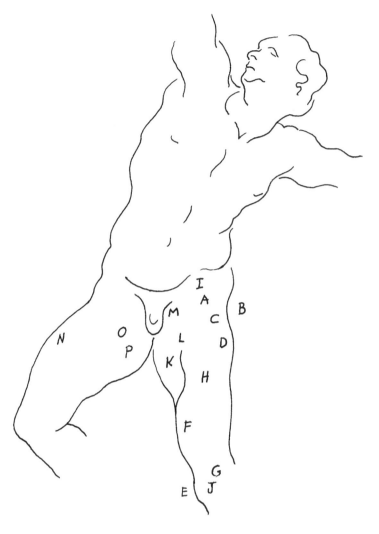

肌肉，正面

　　任何畫下芭蕾舞者或運動員動態表現的畫家，都了解骨盆內的杵臼關節（A）給予大腿股骨很大幅度的自由活動空間。

　　經過腰臀的所有肌肉都能於該位置移動股骨。杵臼關節上方，肌肉體連接到骨盆或是薦骨，而杵臼關節下方肌肉體則是連接到位於腿上半部的股骨，或是位於小腿的脛骨或腓骨。

　　長條狀的股骨自臀中肌下的張闊筋膜肌（C）與股外側肌（D）相會之凹陷處（B）起，以傾斜角度往下發展到內膝的內髁（E）隆起位置。大腿外側肌肉反映出股骨的凸出狀態。

　　為求方便，作畫者結合了構成大腿前側的各塊肌肉。股外側肌（D）、股內側肌（F）、股中間肌（G）以及股直肌（H）互相結合以形成股四頭肌群。此肌群從次位點（I）沿著腿部前側往下延伸到達膝蓋的髕骨（J）。大腿介於螺旋狀縫匠肌（L）和鼠蹊部下方皺褶處（M）之間的內部區域則是由屈肌群（K）所充填。

　　圖中人物右腿抬起，在膝蓋和腰臀位置彎曲。身體重心放在另一條腿上，骨盆也往外側傾斜以配合朝外的抬腿動作。股直肌（N）收縮以輔助各條肌肉進行髖關節動作，包含縫匠肌（O）、屈肌（P）、臀肌和脊椎及骨盆的深層肌肉。

　　米開朗基羅善用解剖學知識以製造出某肌群沒入另一個部位時的韻律感，大幅增進畫作的協調統合感。

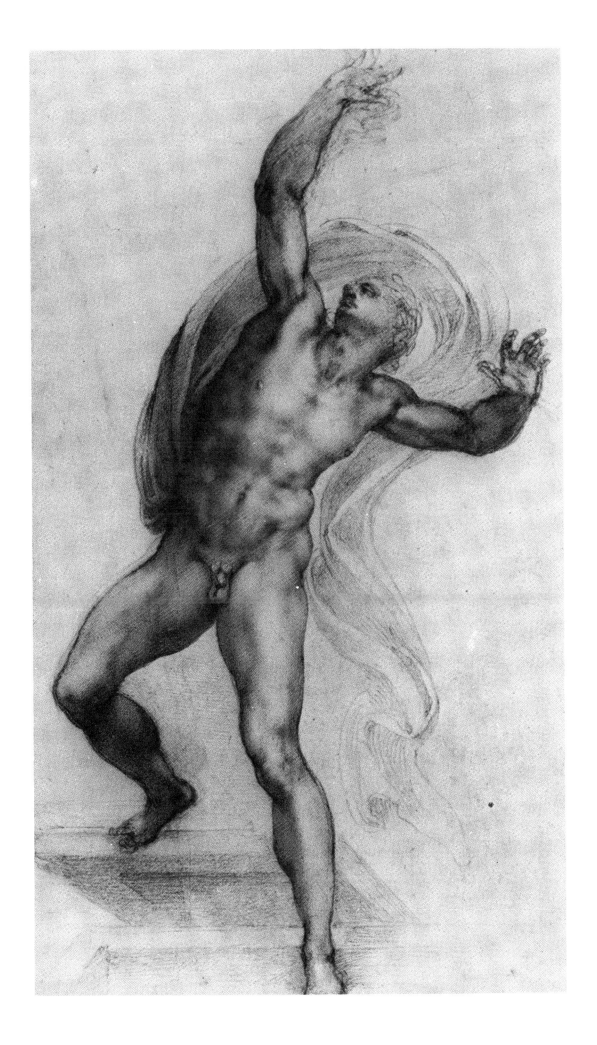

阿紐洛・布隆吉諾（Agnolo Bronzino，1503 年－ 1572 年）
《班迪內利〈克莉奧帕特拉〉之臨摹》（COPY AFTER BANDINELL'S CLEOPATRA）
黑色粉筆、白紙
15 又 1/8 英吋 x 8 又 7/8 英吋（384 公釐 x 225 公釐）
劍橋，哈佛大學，福格藝術博物館（Fogg Museum of Art）
查爾斯・洛瑟（Charles A. Loeser）遺贈

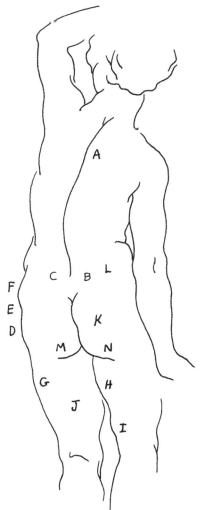

肌肉，背面

　　學習繪畫及解剖學的你，很快將會發現好奇心
是一大重要資產。觀察力，加上對於形狀、大小、
方向和形體間關係的種種提問，能快速強化你的知
識和技能。舉例來說，我們來看看布隆吉諾如何描
繪出女性的背面。

　　脊椎（A）曲線顯現出胸廓稍微旋轉且朝側邊
傾斜。右方以深色表現出的腰窩（B），以及左方
近乎難以察覺到的加深處理手法（C），標記出脊
椎的底部、骨盆髂嵴後位點，以及薦三角的等腰三
角形頂點。女性較寬的骨盆形狀加上容易囤積的脂
肪，使得一般女性在大轉子（E）水平高度以下的
部位（D）變得較寬。對男性而言，此點位置落於
更高處，大約在張闊筋膜肌（F）的位置。布隆吉

諾會不會是因為這樣的差異，而特意將這區域的起
伏線做了調整？

　　大腿輪廓在外取決於股外側肌（G）的形狀，
在內則取決於上方股薄肌（H）和下方縫匠肌（I）
的形狀。大腿後方一路到膝關節的區塊是由腿後肌
群（J）所充填。

　　為了避免臀大肌（K）顯得形狀平坦、對稱而
死氣沉沉，布隆吉諾擴大淺色區域（L）、納入臀
中肌，並沿著兩片區塊的邊緣加上陰影呈現斷面。

　　這位觀察入微的畫家，了解臀大肌底部的臀皺
褶（M）在腿打直時，會較腿彎曲時更加顯眼，於
是利用這個皺褶來凸顯臀部下方和大腿的輪廓及方
向。從這幅畫中也能看得出他了解腿部彎曲時皺褶
會變薄，而且方向更加傾斜（N）。

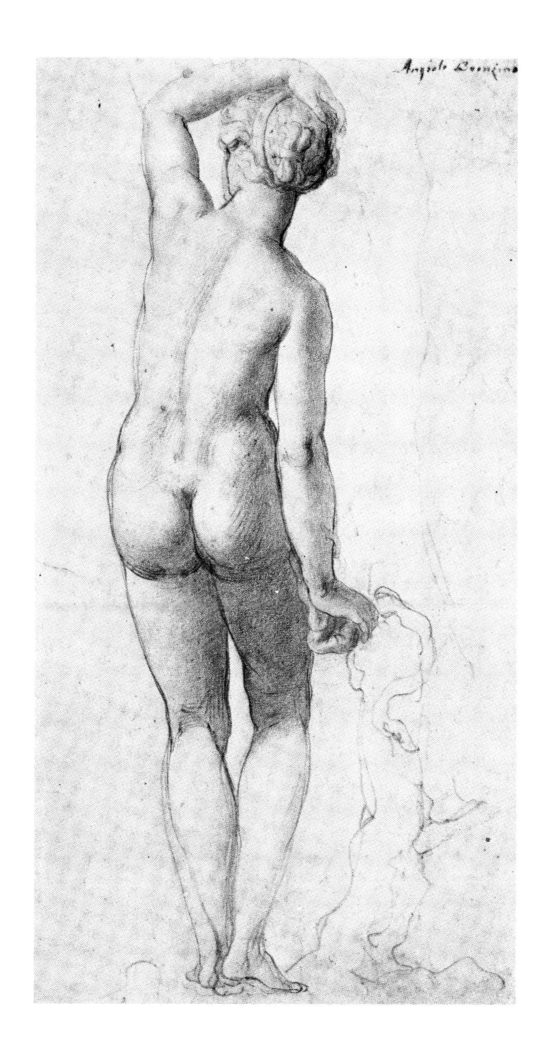

提香（Titian，1477/90 年－ 1576 年）
《聖賽巴斯提安素描》（SKETCH FOR THE SAINT SEBASTIAN）
墨水筆、墨水
7 又 1/4 英吋 x 4 又 3/4 英吋（183 公釐 x 118 公釐）
美因河畔法蘭克福，施泰德藝術館

肌肉，內側

　　就算以筆和墨畫出概略的圖，提香也依照直覺把各解剖細節結合成構造區塊，以進行簡化。

　　他畫出的曲線輪廓和長長的內陰影線，以簡易的方式描繪出屈肌群（A）的形狀，該部位充填了大腿內側的上半部。縫匠肌下半部（B）勾勒出彎曲的短陰影線，順著細長如帶狀的股薄肌腱（C）方向。

　　長形卵狀的股內側肌（D）延伸至膝蓋髕骨（E）的中央位置。身體沿著縫匠肌邊緣後彎的動作以長陰影線（F）呈現出其輪廓。股直肌（G）以輕柔筆觸繪出，在股內側肌（D）上方勾勒出大腿前側，而底下則以長彎線表現大腿骨。

　　提香的筆觸躍然紙上。多練習用筆的施力大小和角度變化，以創造出更有趣、多樣且更好的構圖。

雅各布・貝爾托亞（Jacopo Bertoia）
《兩名女子裸體之習作背面觀》（STUDIES OF TWO FEMALE NUDES, SEEN FROM THE BACK）
紅色粉筆
10 又 9/16 英吋 x 7 又 3/4 英吋（268 公釐 x 197 公釐）
愛丁堡，蘇格蘭國家美術館

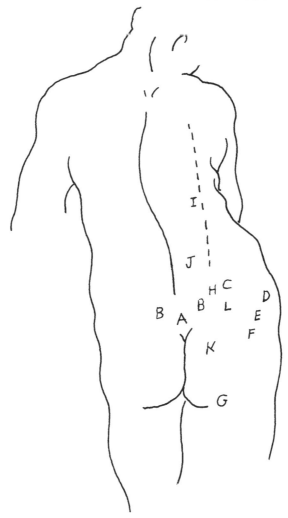

臀大肌

想要擺置出身體肌肉位置時，可以先找出骨頭位置。貝爾托拉畫中體型較大的人物以右腿著地。她的骨盆在非重心腿側下傾，而在重心所在的腿側則上提，承載較多肌肉量。傾斜角度能由薦三角（A）位置判斷而出。從後下髂棘或所謂髂嵴的後位點（B）的腰窩位置，可概略抓出其他骨盆定點：高位點（C）、寬位點（D）、骨盆點（E）、次位點（F）以及坐骨點（G）。

以這幾個定點，能進一步建構出形體。你就能知道骨盆的髂嵴在後位點（B）和高位點（C）之間大約中間的位置形成特定角度，以藝術家的術語稱為「內彎角」（H）。自此角起垂直延伸到肋骨角沿線（I），即背部強穩體幹的外緣（J），亦是

背部主要的斷面。貝爾托拉特意在兩個人物上依此線繪出身體厚度。

現在你便能輕易在髂嵴後側（B）和薦骨（A）找出臀大肌的起端。這大片肌肉覆蓋了臀中肌的後半部（L）。臀中肌是強健的肌肉，控制大腿伸直和旋轉動作、使人能從坐姿立起、從後方支撐骨盆以保持直立姿勢，並在走路時讓彎曲的大腿能恢復伸直狀態。

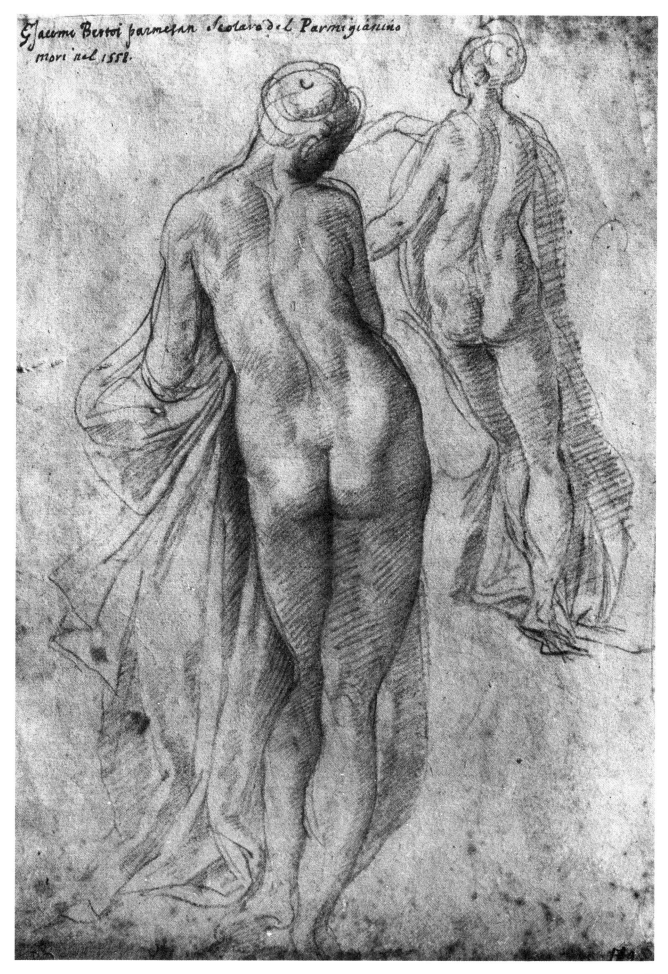

拉斐爾‧聖齊奧（Raphael Sanzio，1483 年－ 1520 年）
《三美神／法爾內西納宮裝飾之習作》（THREE GRACES / STUDY FOR THE FARNESINA DECORATIONS）
紅色粉筆
8 英吋 x 10 又 1/4 英吋（203 公釐 x 260 公釐）
溫莎，皇家圖書館
獲女王陛下恩准重製

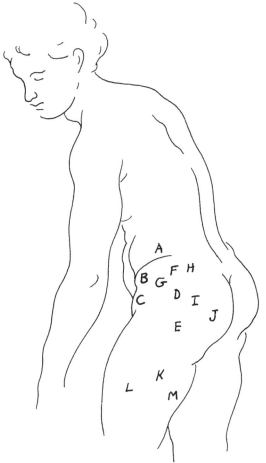

臀中肌

中間人物的髂嵴（A）僅隱約顯現。然而，在骨盆點（B）可以看出張闊筋膜肌（C）曲線的小型隆起。

臀中肌（D）上方起自於的髂嵴前半部，下方止於股骨大轉子（E）。

就形狀和動作而言，扇形的臀中肌相當類似於肩膀的三角肌。臀中肌的外側纖維（F）連同下方的臀小肌一同作用，能促使股骨外展，前側纖維（G）可使股骨朝內旋轉並輔助其彎曲，而後側纖維（H）則可使股骨伸直並朝外旋轉。

你可以親自測試與臀中肌相抗衡的力量。站直身體，把雙手放置在臀部上緣。接著，將其中一條腿抬起來時，便能感受到另一側的臀中肌收縮。走路時，重心所在該側腿的臀中肌將骨盆維持在大轉子的位置，因此不會跌倒。向前踏步時，臀中肌旋轉動作使得骨盆前傾。走路時如此交替動作，肌肉將骨盆維持在水平狀態。

拉斐爾僅淺淺繪出臀中肌的構造分隔線（I），於大轉子（E）處起始。他對臀大肌（J）上的主要斷面做出強烈的明暗對比。下方，他在大腿處用輕筆觸畫出另一條構造分隔線（K），也就是臀大肌在股四頭肌群（L）和腿後肌群（M）之間移動的位置。他也將顏色濃烈的斷面畫在大腿正後方。

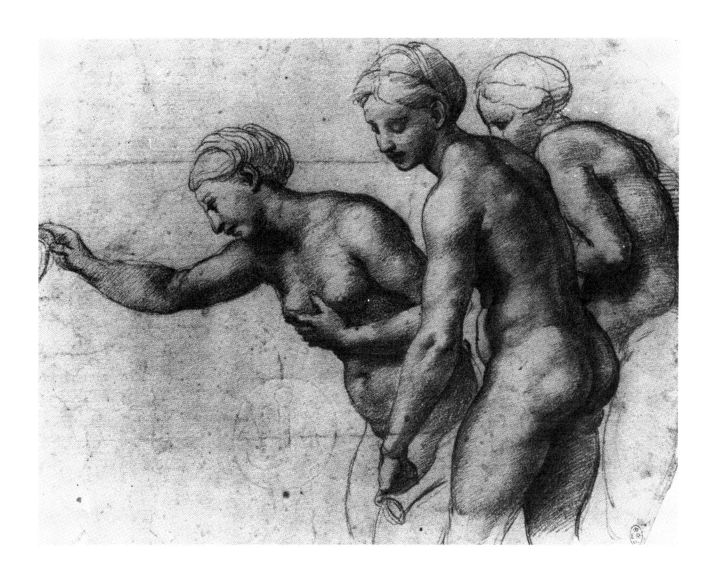

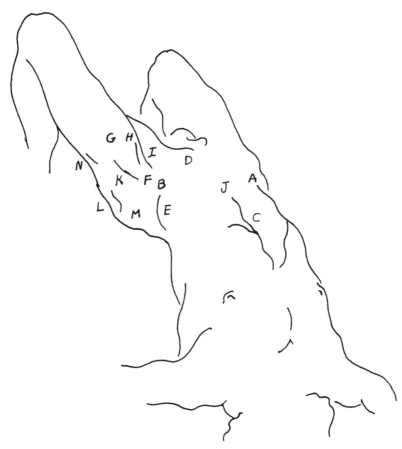

泰奧多爾·傑利柯（Théodore Géricault，1791 年－1824 年）
《〈梅杜薩之筏〉其一人像之習作》（STUDY FOR ONE OF THE FIGURES
ON THE RAFT OF THE MEDUSA）
炭筆、白紙
11 又 1/2 英吋 x 8 又 1/8 英吋（289 公釐 x 205 公釐）
貝桑松美術館

張闊筋膜肌

傑利柯將〈梅杜薩之筏〉習作中的人物畫為精疲力盡地躺在船筏一側。要讓自己多熟悉骨盆各個重要定點，因為它們是有效理解模特兒構造的線索：骨盆右點（A）、左點（B）、腹部中央的白線（C）、恥骨聯合（D）以及髂嵴曲線（E）找出這幾個點後，就能開始看出傾斜狀態和骨盆的形狀。

在骨盆點下方約兩指且稍微偏後方的位置是次位點（F），也就是股直肌（G）的起端。傑利柯使屈肌群內側邊線（I）和縫匠肌線（H）通往到骨盆點（B）。

傑利柯再次於肚臍（J）半卵形位置運用線條。觀測其位置、形狀以及相鄰的陰影線如何形成腹部的形狀和方位。

我們知道股直肌（G）位於大腿前方中央，並於該處在張闊筋膜肌（K）的協助下收縮以彎曲膝蓋。大轉子則是以腰窩（L）形狀示意出位置，往身體上方連到鄰近的臀中肌（M）。張闊筋膜肌（K）位置靠近大轉子，將臀部與大腿前方相隔開。張闊筋膜肌（K）的起端位在髂嵴前方（E）和骨盆點（B），尾端接往腿外側的髂脛束（N），製造出牽引效果，使人走路時膝蓋不致卡住。因為位於髖關節前方，張闊筋膜肌能輔助大腿內旋、外展或朝外移動。

如畫中人物腿的上半部伸展時，畫家將張闊筋膜肌想成是紡錘狀或是放鬆側上的一塊隆起。但當腿部彎曲而張闊筋膜肌受到擠壓時，該肌肉會呈現雙環狀。

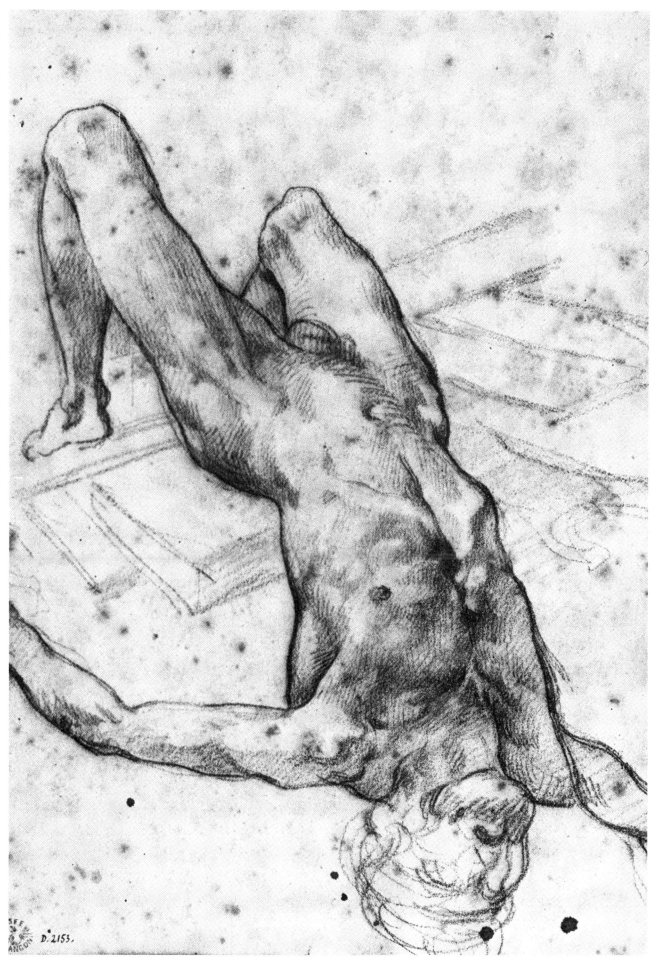

李奧納多・達文西（Leonardo da Vinci，1452 年－ 1519 年）
《正面男子裸體上半身習作》（STUDY OF THE LOWER HALF OF A NUDE MAN FACING FRONT）
黑色粉筆
7 又 1/2 英吋 x 5 又 1/2 英吋（190 公釐 x 139 公釐）
溫莎，皇家圖書館
獲女王陛下恩准重製

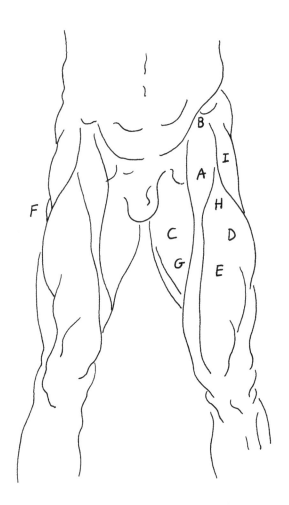

縫匠肌

　　這張畫作中，達文西著墨最多的是大腿前側的
肌肉。上頭充盈的肉量，如同在藝術學院所見的烏
東精製人物石膏像，輪廓如此清晰。

　　縫匠肌（A）顧名思義是來自「縫匠」盤腿時
表現出的動作，會特別凸顯出腿部此處最淺層、全
身最長的肌肉。從來自於骨盆點（B）的起始位置，
縫匠肌以帶狀在腿部傾斜地朝內和下方螺旋，並於
內上腿的屈肌群（C）與外腿部的股四頭肌（D）
之間形成分界。

　　如同股直肌（E），縫匠肌經過兩個關節並由
此兩關節發揮作用。從骨盆側邊的起端，收縮的縫
匠肌會拉伸其於脛骨的止端，並使大腿朝外旋轉。
也能使腿的下半部彎曲，並透過收縮使其內旋。在

走路時，它能連同腿外部的髂脛束（F）一起保持
膝蓋的穩定。

　　縫匠肌和屈肌群（C）下緣形成朝下的楔形區
（G），而縫匠肌與張闊筋膜肌（I）形成朝上的三
角內凹區（H），兩區於垂直方向相互抗衡。股四
頭肌群中的股直肌（E）自此凹陷處生出。

　　解剖術語看似複雜，但自有其意義。一般人使
用的含糊用詞「臀部」和「膝蓋」鮮少能表達出骨
頭和肌肉的作用、形狀或是人體如何巧妙地在各型
態間產生相互關聯。藝術家所用的語彙必須更加明
確。

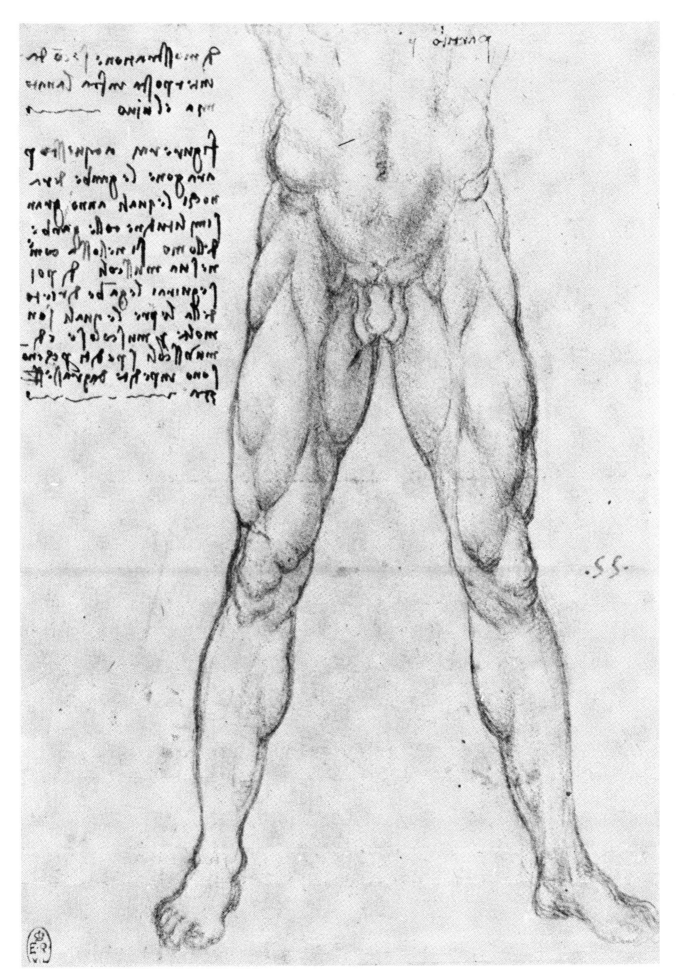

.SS.

51

提香（Titian，1477-90 年－ 1576 年）
《腿部習作》（STUDIES OF LEGS）
炭筆、藍紙
16 又 1/4 英吋 x 10 英吋（411 公釐 x 252 公釐）
佛羅倫斯，烏菲茲美術館

股四頭肌

　　本畫中，提香觀測下肢動作如何影響大腿前半部股四頭肌（或伸展肌群）的表現型態。

　　提香的模特兒在幾乎呈伸展狀態的腿中，特別強調了股四頭肌的其中三條肌肉。股直肌（A）是唯一跨越髖關節的部位，從上方的骨盆開始延伸到髕骨（B），且於該處接連到脛骨。因此，股直肌能使大腿彎曲，並且輔助其他股四頭肌伸展腿的下半部。股直肌（A）順著股骨（又稱大腿骨）的方向發展，而提香在該肌肉中央示意出縱向溝（C）位置，肌肉纖維從該處往外、往下發展。在底下四分之一處，直肌成為扁平處（D）的肌腱，向下一路延伸到髕骨區。在直肌兩側，股內側肌（E）在內側下方隆起，而股外側肌（F）在外側偏高處形成幅度更小的隆起狀。較深層的股中間肌（G）與另兩條肌肉起自於股骨位置，並在骨外側肌（F）的肌腱下方稍微凸出。

　　筋膜的里氏韌帶（I）於側邊接連髂肋束（H）處起延伸到大腿前側，平行於股內側肌（E）及股外側肌（F）兩處隆起基部所形成的角度。相較於縫匠肌（J）於內側形成的深深凹陷，里氏韌帶只對大腿前側造成些微的改變。

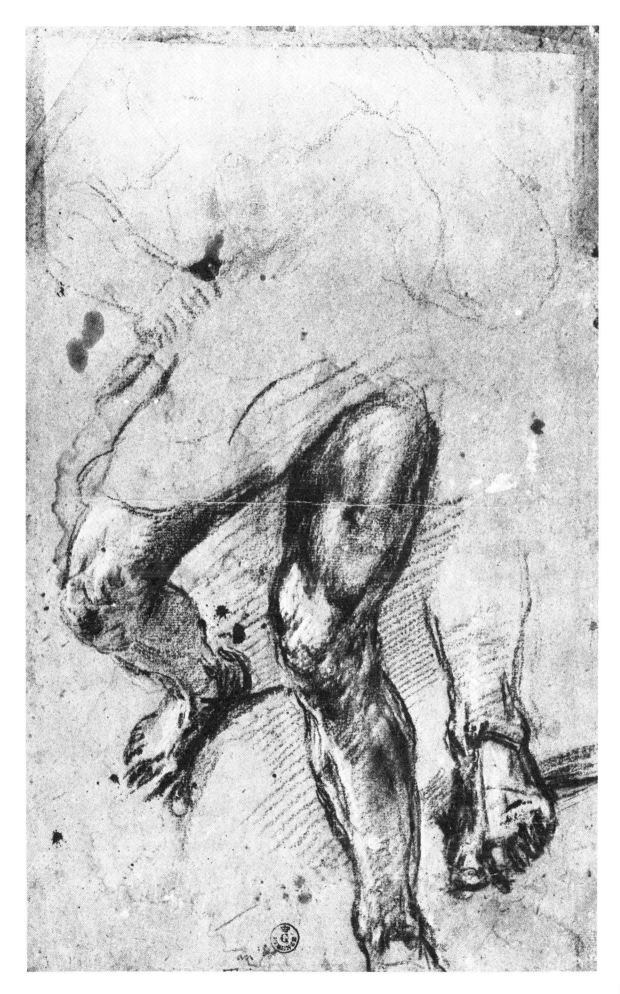

53

米開朗基羅‧博納羅蒂（Michelangelo Buonarotti，1475 年－ 1564 年）
《裸體男子腿部習作》（STUDY OF THE LEGS OF A NUDE MAN）
黑色粉筆
牛津，基督教堂圖書館

屈肌群

　　米開朗基羅在這張腿部習作中清楚描繪出各部位的相對位置，包含位於大腿前側的股四頭肌群（B）與大腿後側的腿後肌群之間由屈肌群（A）所形成的楔形區域。屈肌群充填了稱為「股三角」（大腿凹處）的部位，即由縫匠肌（C）、腹股溝韌帶（D）底下的鼠蹊皺褶，以及大腿內側（E）所形成的部位。長條帶狀的股薄肌（F）跨越此區的邊界，並朝下延伸至大腿內側，進入股骨內上髁（G）後方以嵌入腿的下半部。

　　值得注意的是，米開朗基羅所繪之線（H）指出了膝蓋關節位置，於其下方，屈肌群中最遠處之股薄肌腱（F）連接到所謂「鵝足」（I）部位內的半腱肌和縫匠肌之肌腱。各條鄰近脛嵴的肌肉止端

聚攏時，此部位會於膝蓋內側覆蓋脛骨表面。

　　米開朗基羅將屈肌群視為同一區塊，涵蓋了從外股薄肌（F）到內收長肌（J）與恥骨肌（K）鄰邊所形成的平面微起伏處。底下的內收短肌和內收大肌形成屈肌群的底層。再加上由大腿兩條屈肌形成的髂腰肌（L），這些部位充填了股三角的內側一角。

　　形狀如同美式足球的屈肌群各組成構造，讓人能在踩腳鐙上馬時彎曲腿部、並在騎馬時讓大腿朝內夾緊馬身，並使大腿和其餘腿部能朝內旋轉。

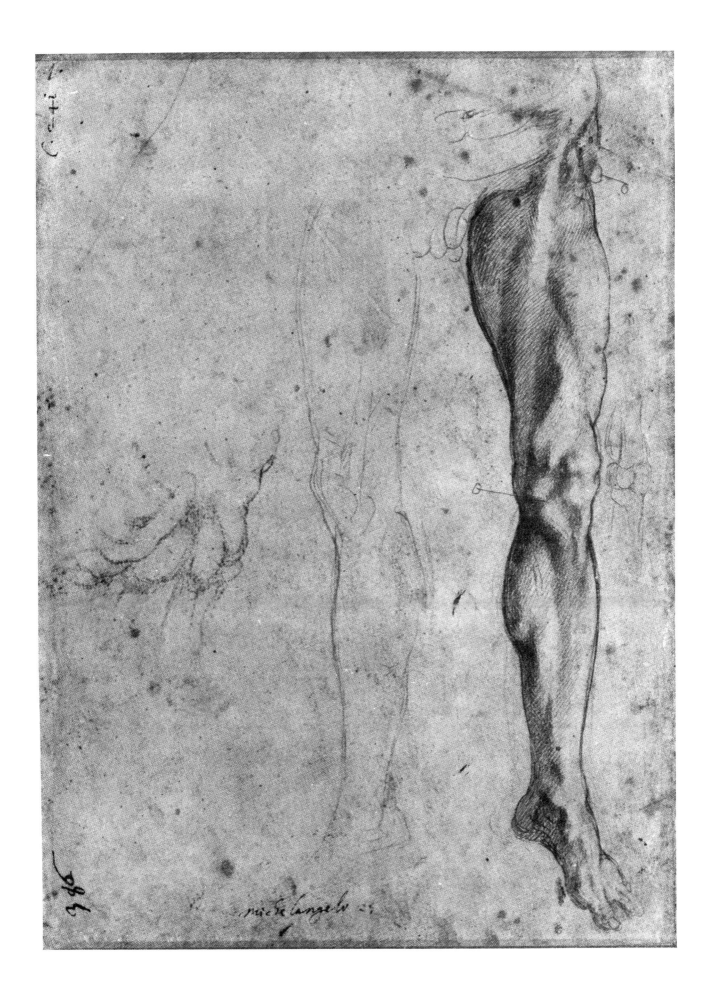

李奧納多·達文西（Leonardo da Vinci，1452 年－1519 年）
《人類腿部及人與狗腿骨習作》（STUDIES OF HUMAN LEGS AND THE BONES OF THE LEG IN MAN AND DOG）
墨水筆、墨水
11 又 1/4 英吋 x 8 又 1/8 英吋（285 公釐 x 205 公釐）
溫莎，皇家圖書館
獲女王陛下恩准重製

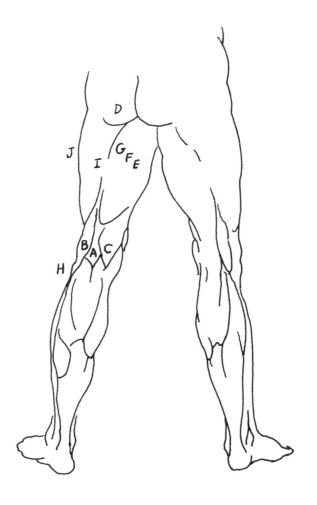

腿後肌群

　　如同其他所有大師，達文西也致力於尋求理解人體結構與功能設計的通則。他不斷進行觀測和比較，而其筆下畫作便顯現出他的各種猜測及探究成果。

　　達文西在世的年代，戰士經常會用劍砍傷敵方膝蓋後方又稱為「哈姆」（ham）的膝膕窩（A）位置，斷其肌腱來阻止對方行動。此舉也沿用到對罪犯的懲戒作法，因而產生了「斷人腿筋」（hamstring）以制敵的說法。

　　如果你坐在椅子上，能伸手往下摸到腿後肌腱、外側二頭肌（B）厚實帶狀部位，以及膝蓋內側由半腱肌與半膜肌互相連接的肌腱（C）。彎曲腿部伸手摸腳趾時，能感受到大腿後側腿後肌群緊繃起來。強而有力的臀大肌（D）加上這些腿後肌群，能將骨盆往後傾使你再度回到直立的姿勢。

　　達文西在習作紙上也畫了狗的腿，繪成直立方式以便與人腿相比較。但如我們所知，狗的臀大肌並不發達，因此無法長時間維持此姿勢。

　　達文西在腿後肌內側的半膜肌（E）半腱肌（F）疊加上二頭肌（G），即腿後肌外側。在除去表皮的人體圖身上能看見前兩部位與第三部位之間的鑿溝，但在本畫作中則無法顯示出來。達文西特別凸顯了嵌入腓骨頭（H）之二頭肌（B）的長頭及短頭相連腱帶。股外側肌（I）連同細長的髂脛束（J）外緣，構成人體背面的外大腿輪廓。

　　腿後肌群於上接連骨盆坐骨，於下接連脛骨和腓骨，將小腿的骨頭與骨盆相連。在膝蓋背面，該肌群也促進膝膕窩上方構造的形成。

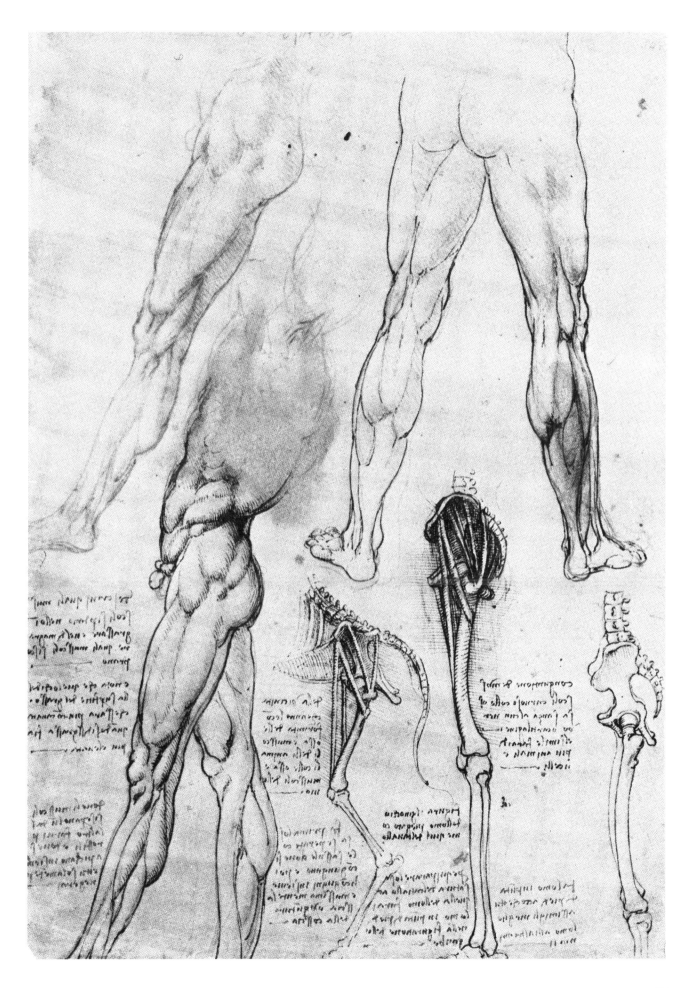

3

膝蓋及小腿

彼得羅・法奇尼（Pietro Faccini，1562 年－ 1602 年）
《站姿裸體，彎身正面觀》（STANDING NUDE, FRONT VIEW, BENDING FORWARD）
黑色粉筆、灰紙
哈倫，泰勒博物館

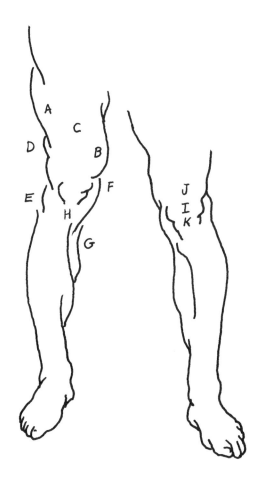

膝蓋，正面

　　大腿的整體形狀和輪廓主要是由四周的肌肉所產生，而膝蓋的形狀則主要是由底下的骨頭所形成。承受重量的膝蓋樞紐關節由大腿股骨的巨大內外髁所強化。呈搖椅狀的股骨髁在下方的脛骨頭處滾動或滑動。關節處四周皆有強健的肌腱和韌帶支撐。畫膝蓋時，要記得內側位置較低，外側較高，前方較窄，而後方較寬。

　　膝蓋以上部位是股四頭肌，由上方骨外側肌（A）區塊及下方骨內側肌（B）隆起組成，兩者之間為股直肌（C），而股中間肌在股直肌的裏層，各部位皆朝下將焦點聚於膝蓋位置。

　　更下方處，腿後側肌如同鉗子般從側邊握持住膝蓋。二頭肌的肌腱（D）形成近乎垂直的線條，

往下延伸到腓骨頭（E）。內部區（F）有著帶狀的縫匠肌、股薄肌和半腱肌，總稱為三腳架肌群（tripod muscles），起端從骨盆生長出來，一同在膝蓋股骨內髁隆起處上方形成長條狀的淺薄凸弧面。這條線於後方與小腿腓腸肌（G）重疊，且三角部肌群在膝彎點（H）高度延伸到脛骨內側的共同起端。

　　此人發達的腿部伸展時，膝蓋髕骨（I）位置極為顯眼。上方的股四頭肌腱（J）和下方髕骨韌帶（K）固定住此扁平、不規則的三角狀骨頭結構。放鬆腿側的髕股基部與膝關節同高。

　　如果把腿部想成是一連串的螺旋體以中央骨幹為軸心繞轉，便能看見骨頭與肌肉接合處的膝蓋提供過渡的間斷休息區，在視覺上給予人喘息空間，讓大腿通往小腿的流線協調地順移而下。

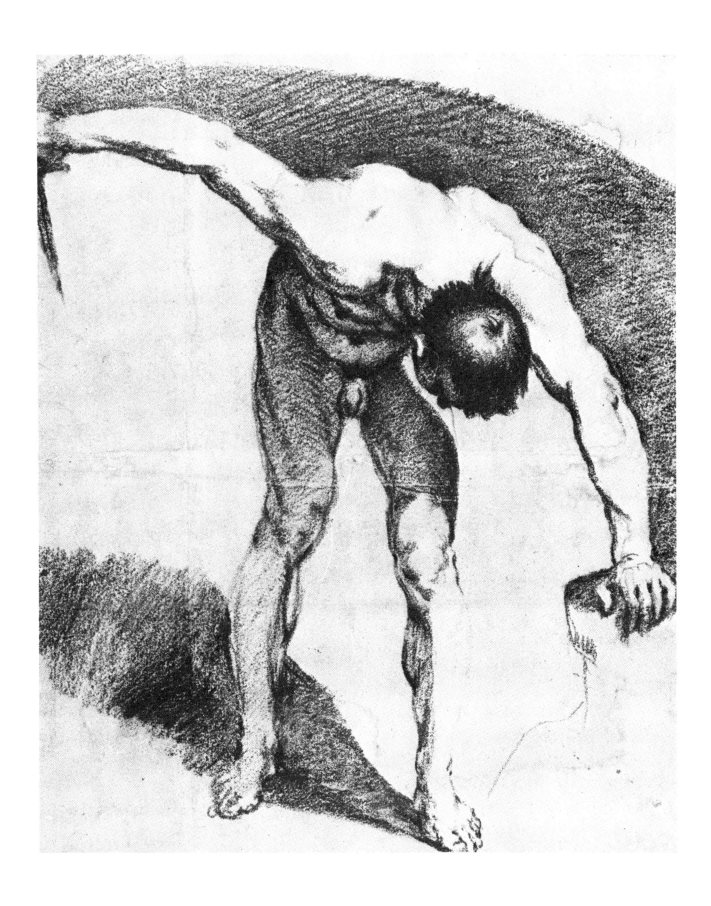

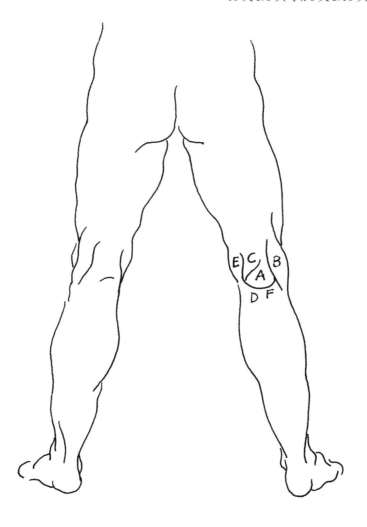

李奧納多·達文西（Leonardo da Vinci，1452 年－1519 年）
《站姿裸體男子，背對觀畫者》（NUDE MAN STANDING, BACK TO SPECTATOR）
紅色粉筆
10 又 5/8 英吋 x 6 又 5/16 英吋（270 公釐 x 160 公釐）
溫莎，皇家圖書館
獲女王陛下恩准重製

膝蓋，背面

　　達文西筆下模特兒的腿部呈打直的伸展狀態，而膝蓋背側的膕窩（A）顯現為飽滿且稍微渾圓的形狀。這小丘位置底下，大腿股骨較大端頭及小腿脛骨如同一雙握緊的拳頭對視，而巨大的踝朝後緊緊推擠膕窩內部結構。

　　膝蓋彎曲時，股骨髁會在脛骨頭上朝前滑動，這時膕窩（A）小丘會成為一個空心體，細看可發現它呈類似菱形的形狀。此區外圍被繩狀的二頭肌肌腱（B）包覆，內部由半膜肌（C）包覆，至於下方則是被小腿腓腸肌的兩個頭（D）給包住。

　　無論全身何處，都必須要找出示意出骨頭、肌肉和肌腱邊緣的溝槽。此伸展中的腿於膕窩處形成「U」字形，兩側分別是二頭肌肌腱（B）和腿後肌群的半膜肌（E），底下則是腓腸肌上緣（D）所呈現出的水平褶皺之弧線（F）。

　　於膝關節處作用的肌肉，主要是大腿前側的伸展肌（股四頭肌），以及屈肌（腿後肌群），而有大腿內部的縫匠肌和股薄肌。

　　女性的膝蓋較男性寬，且膝蓋骨後側的膕窩小丘更加飽滿。圍繞女性膝蓋的肌肉纖維也較長而細薄，使得輪廓更不規則而曲線更明顯。

62 **膝蓋及小腿**

林布蘭・范萊因（Rembrandt van Rijn，1606 年－ 1669 年）
《亞當與夏娃》（ADAM AND EVE）
蝕刻版畫
6 又 1/2 英吋 x 4 又 1/2 英吋（165 公釐 x 114 公釐）
倫敦，大英博物館

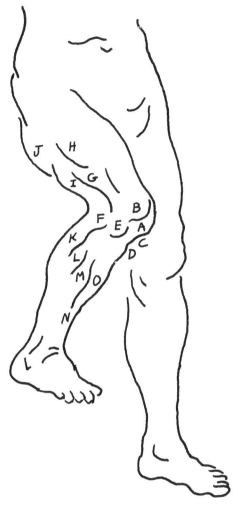

膝蓋，側面

描摹亞當與夏娃時，林布蘭對照了骨感的男性膝蓋和線條渾圓而長的女性膝蓋。他刻劃出小腿彎曲處的髕骨（A）深深陷入股骨底部瘦扁的中空處。膝蓋前方是由股骨髁（B）所形成。髕韌帶（C）的直邊線延伸到下方脛骨的膝彎點（D）。

整張蝕刻畫中，林布蘭有節奏地改變陰影線方向、尺寸和彎曲角度，以顯現出結構上的分區和膝蓋及周邊區域的平面。他擁有豐富的解剖學知識，因此十分熟悉膝蓋附近的標記：脛骨外髁（E）、腓骨頭（F）、越過腓骨頭上方並通往前方脛骨的一整長條髂脛束（G）、位置較高的股外側肌（H）和位置較低的股內側肌（I）、二頭肌（J）、腓腸肌（K）和比目魚肌（L）、幾乎垂直的腓骨長肌

（M）和層層線條經過伸趾長肌（N）通往脛前肌（O）。

從正面看來，圖中女性打直伸展的雙腿處於相互平行的位置，但大腿朝內傾斜。因為女性的骨盆較寬，股骨的斜度更明顯，但此處僅稍微顯現。然而，每個人的狀況差異極大，有些模特兒的斜度可能更誇張，這稱為「X 型腿」，與「O 型腿」相反。

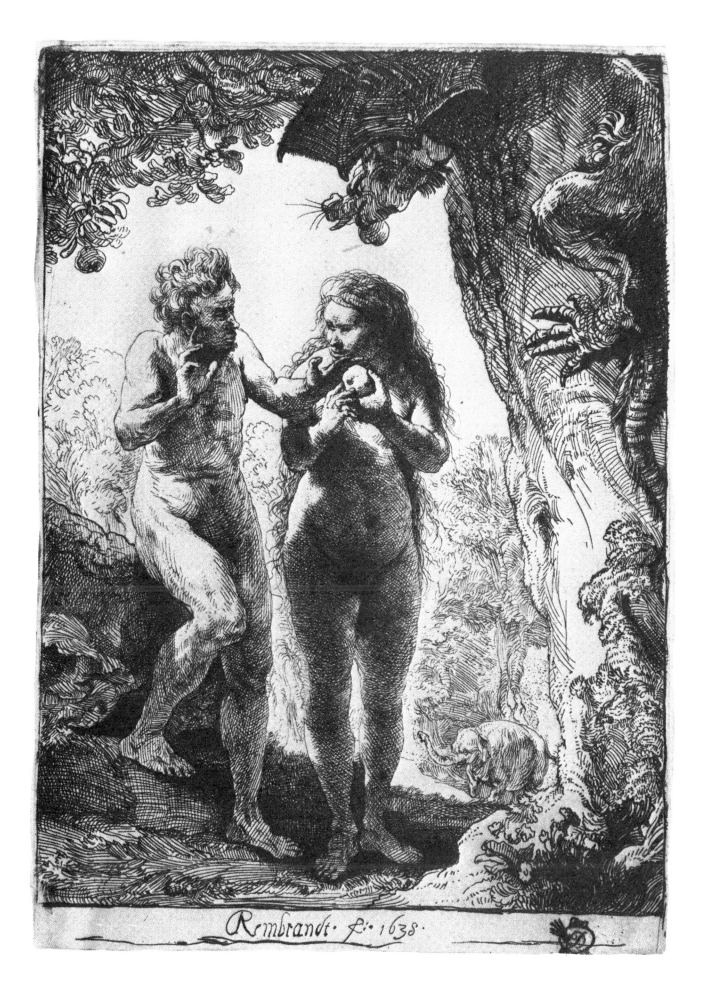

Rembrandt. f. 1638.

皮埃爾—保羅・普呂東（Pierre-Paul Prud'hon，1758 年－ 1823 年）
《坐姿裸女》（SEATED FEMALE NUDE）
黑色粉筆、白色粉筆
22 英吋 x 15 英吋（559 公釐 x 381 公釐）
紐約，大都會博物館
沃爾特・貝克（Walter C. Baker）遺贈

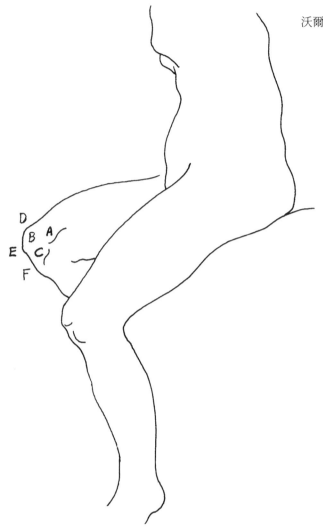

膝蓋，內側

　　普呂東將主要斷面置於股內側肌（A）內沿，
在腿部下方順著線軸狀的股骨內髁到達髕骨邊緣
（B）。他將形體的主要塊狀朝下覆蓋脛骨內髁（C）
的縫匠肌及股薄肌隆起處。髕骨（D）的上方以些
許凹陷和方向轉變以呈現，下方（E）則以膝彎點
（F）上膝蓋在髕骨帶變窄的陰影區域表示。

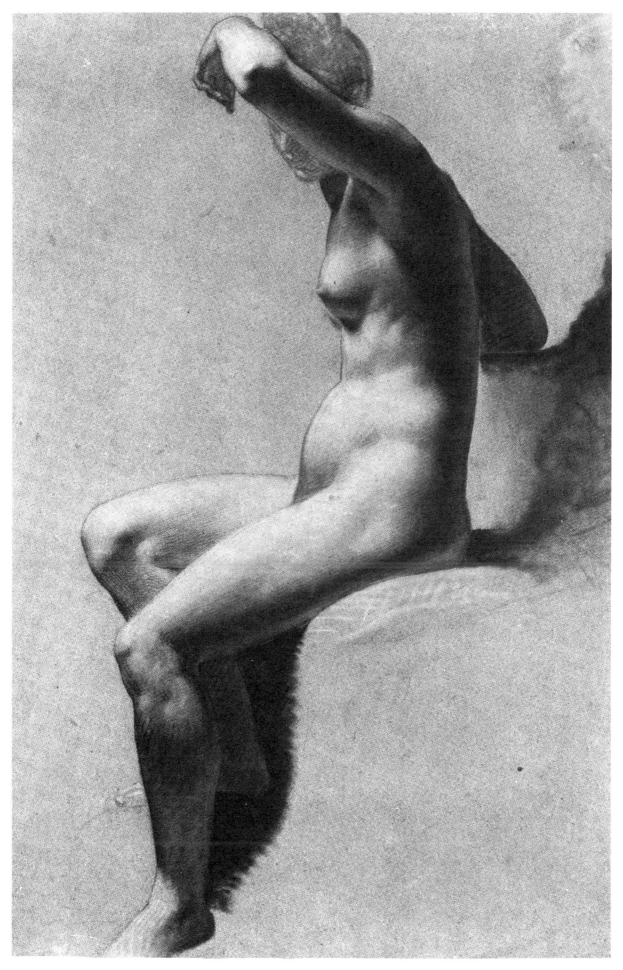

盧卡・西諾萊利（Luca Signorelli，約 1441/50 年－1523 年）
《海格力斯與安泰俄斯》（HERCULES AND ANTAEUS）
粉筆
11 又 3/16 英吋 x 6 又 1/2 英吋（283 公釐 x 163 公釐）
溫莎，皇家圖書館
獲女王陛下恩准重製

小腿，正面

西諾萊利畫作中，可從膝彎點（A）起延伸至腳內踝（B）的長曲線找到小腿脛骨的位置。在小腿區域，脛骨是由順著腿部圓錐狀軸心延伸的長形加亮處（C）所定義出來。

細長的腓骨是兩根腿骨中較小的一條，因受到肌肉遮擋，所以只在膝蓋側邊（D）和腳踝外側（E）可見。

西諾萊利以長陰影線鋪上腿部大片範圍。肌肉細節以精微的方式表示：比目魚肌外側（F）和腓骨長肌（G）的輪廓變化，內側腓腸肌（H）、比目魚肌（I）和屈趾長肌（J）的大小改變，線型疊合（K）手法，以及各構造間隔線的些微明暗（L）調整。小腿的伸趾長肌（M）在腳踝前方擺動，伸展四根外腳趾，並凹折腳掌。

脛骨的外上側（N）以加重筆觸畫出脛前肌的肌肉區。在脛前肌越過腳踝的肌腱區下半部，加深處（O）表示模特兒的腳掌正在彎曲、呈現朝上翹的動作，不同於另一隻腳（P）呈現稍微伸展或下壓的姿態。

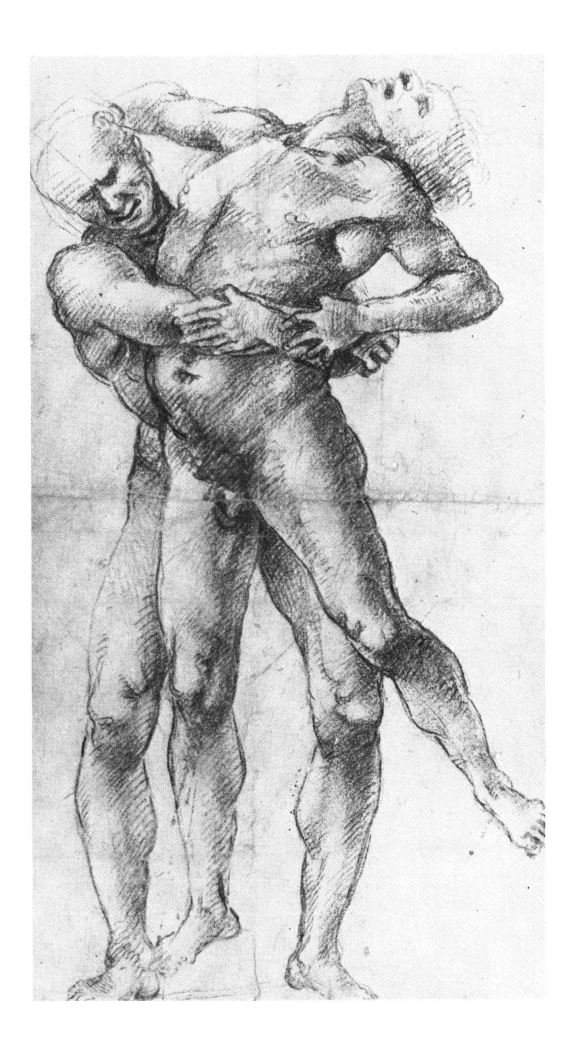

盧卡・西諾萊利（Luca Signorelli，約 1441/50 年－ 1523 年）
《分腿站裸體背面觀》（NUDE SEEN FROM BEHIND WITH LEGS APART）
黑色粉筆、淡彩
巴約訥，博納博物館

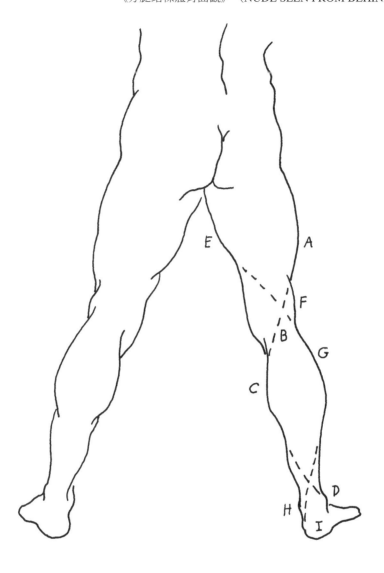

小腿，背面

想使畫作更加協調和統合，做法之一是運用解剖結構中的自然區線。自然界中，形體會隨著功能而產生。魚類和鳥類機翼般的曲線讓牠們得到朝上推升的力量。人體交錯的曲線也顯現出我們與牠們的共同起源。本張畫作中，西諾萊利觀察到下肢兩側間有韻律的大小交錯曲線和其平衡狀態。

大腿外側輪廓線（A）越過膕窩（B）頂端，並連接到內側走向與其相反的腓腸肌中頭（C），接著再連到腳踝外側的外踝（D）。

在大腿內側，股薄肌輪廓（E）跨越膝蓋，沿著二頭肌腱（F）到由比目魚肌（G）形成的小腿外側輪廓線，再回到腳踝內側（H），並圍繞腳跟的跟骨（I）。

細看全身內外側線條的接續感，不僅在大範圍可見，小範圍亦然。有此觀察後，就能在作畫時強調這些部分，使其更加統合和平衡。

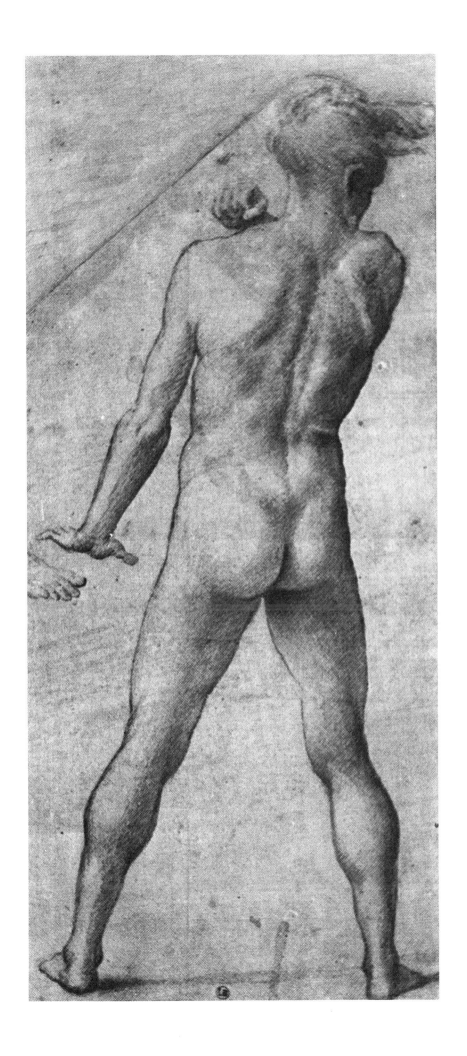

塔德奧・祖卡羅（Taddeo Zuccaro，1529 年－ 1566 年）
《舉起手臂的裸體男子》（NUDE MALE FIGURE WITH UPRAISED ARMS）
紅色粉筆
16 又 3/8 英吋 x 11 又 5/16 英吋（416 公釐 x 287 公釐）
紐約，大都會美術館

小腿，側面

　　作畫者在圖右方的左腿沿著腓骨長肌邊緣（A）
加重筆觸。脛前肌（B）沐浴於光照之中，而髕骨
帶於膝彎點（C）的重疊顯現出脛骨的前側。

　　祖卡羅筆下的人物充滿活力地走動。右側的腿
呈延展動作，腳跟以蹠屈姿勢抬起，這是由小腿群
中鼓脹的腓腸肌（D）和比目魚肌（E）所帶動的
推離地面動作。該腿膝蓋稍微彎曲，且腿正預備要
往前擺盪。骨盆在外側朝下傾斜以利左側腿向前踏
步。這股動力使身體重力不僅仰賴右側腿的支撐力
量，而是以左側腿腳跟前踏的力量穩住身體的不平
衡狀態。

　　如同脛前肌的輪廓（F）清晰顯見，前腿腳掌
的足背屈肌群收縮，使得腳掌蹠側形成新的支撐力

量，因此在碰觸地板時力道控制得當。

　　脛後肌腱（G）在拉升足內側的足舟骨（請見
解剖圖 13）時，使足部稍微朝內傾斜，為落地動作
提供緩衝，這便是導致鞋跟側邊磨損的動作。

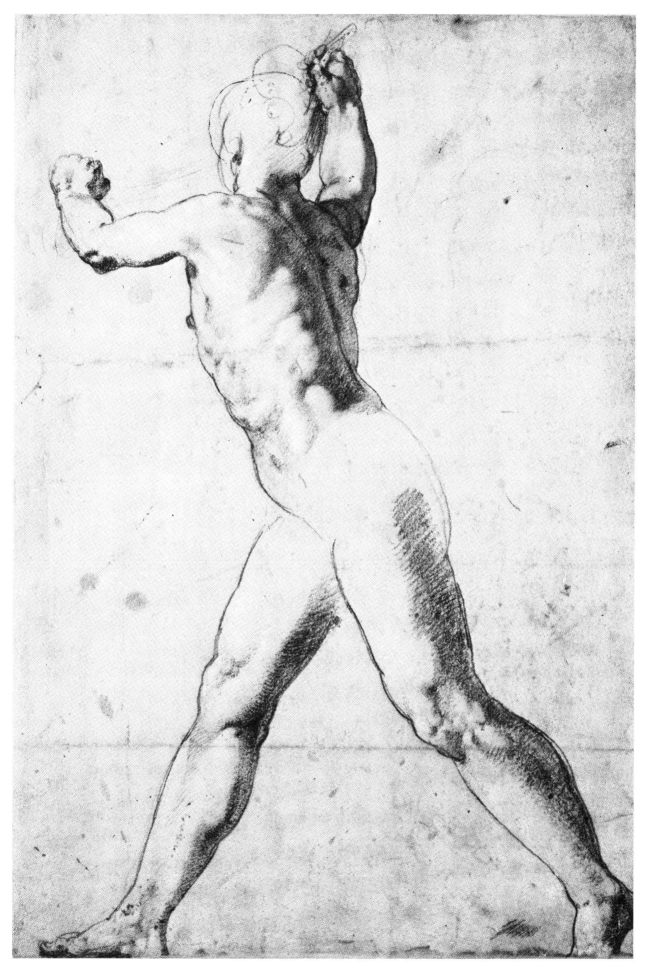

73

拉斐爾・聖齊奧（Raphael Sanzio，1483 年－ 1520 年）
《艾尼亞斯與安喀塞斯／〈布爾戈斯之火〉習作》（AENEAS AND ANCHISES / STUDY FOR THE BURNING OF BURGO）
紅色粉筆
12 英吋 x 6 又 3/4 英吋（304 公釐 x 170 公釐）
維也納，阿爾貝蒂娜博物館

小腿，內側

　　藝術大師很少為了展現自己而在畫作中顯露對解剖學的豐富學識。正好相反，他們像是從資料庫中提取解剖知識，會精挑細選最適合的結構，來支持他們想要表現的圖像。

　　拉斐爾對照了傷殘者瘦弱的跛腳，以及揹負者堅挺扎實的腿部。他熟悉脛前肌（A）位置、大小、形狀、方向和機能，因此能並列對照兩者的差異。

　　傷殘士兵虛弱的脛前肌（左 A）融入腓骨肌群區塊，讓脛骨前緣成為一條明顯的線條。髕骨鑿溝（B）和周圍膝蓋範圍經過誇飾表現以強化長型直線及股四頭肌（C）和人物上半身的消瘦模樣。

　　另一方面，揹負者的形體主要以強韌的曲線呈現。他的肌肉緊實渾厚。拉斐爾沿著底下人物的股外側肌邊緣（D）和髕骨（B）加厚形體表現。因

為拉斐爾了解揹負者的腳掌朝後彎折，使得隆起的脛前肌（A）稍微與脛骨上半部疊合，因此他以較柔和的方式來呈現。在腿中下方肌肉接到肌腱的位置，他以有韻律的方式描繪出邊線（E），但也朝腳踝處進行柔化處理，因而在伸趾長肌腱處形成了扁平的斷面（F）。

　　至於腿內側，斷面的邊緣又再次浮現。他將邊線從內收肌群（G）起經過股內側肌（H），延伸到彎曲和穩固膝蓋的縫匠肌、股薄肌、半腱肌及半膜肌的整體區塊（I），以至於腓腸肌（J）、比目魚肌（K）邊線和最後的腳趾長內收長肌（L）上。因此長與短、硬與柔、彎與直的錯落表現，都是奠基於拉斐爾對於解剖的揀選和詮釋方式。

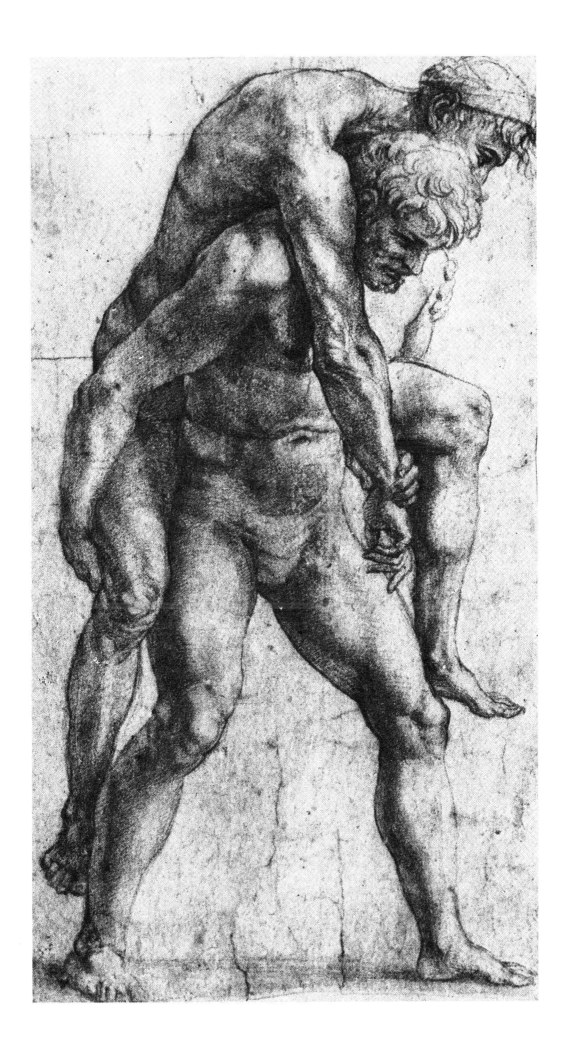

米開朗基羅‧博納羅蒂（Michelangelo Buonarotti，1475 年－ 1564 年）
《坐姿男子上半身》（TORSO OF SEATED MAN）
黑色粉筆
7 又 3/4 英吋 x 9 又 5/8 英吋（188 公釐 x 245 公釐）
倫敦，大英博物館

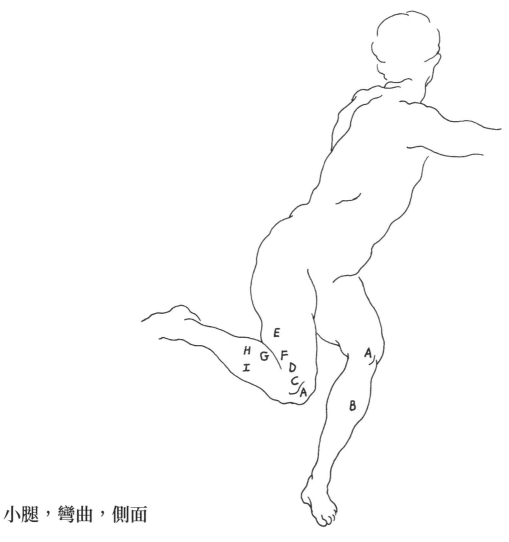

小腿，彎曲，側面

　　這是小腿的良好範例，展現出了兩種屈曲階
段。右手邊的腿以直角彎屈，在膝蓋區域，在伸展
時明顯可見的髕骨（A）繪於大腿股骨髁間切跡裡。
因為股骨髁非完全平行且大小不一，稍微內旋的角
度出現於腿部半彎區位置。髕骨（A）與脛骨銳利
面（B）的相對位置強化了腿和足部的表現效果。

　　模特兒另一條腿處於銳角的彎曲角度。米開朗
基羅以加重筆觸畫出前方髕骨（A）連接到股骨外
髁（C）處的型態。股中間肌（D）自髂脛束（E）
底下顯現，而腿後肌腱（F）在小腿部位造成隆起。
米開朗基羅在小腿相當後方的位置上畫出強力的斷
面（G）。至於有時又稱為小腿三頭肌的小腿肌群
（H）與腓肌群（I）之間的分界僅隱約表現出來。

這確實屬於構造間隔線，因此其明度較大範圍暗色
區域的光線更高。

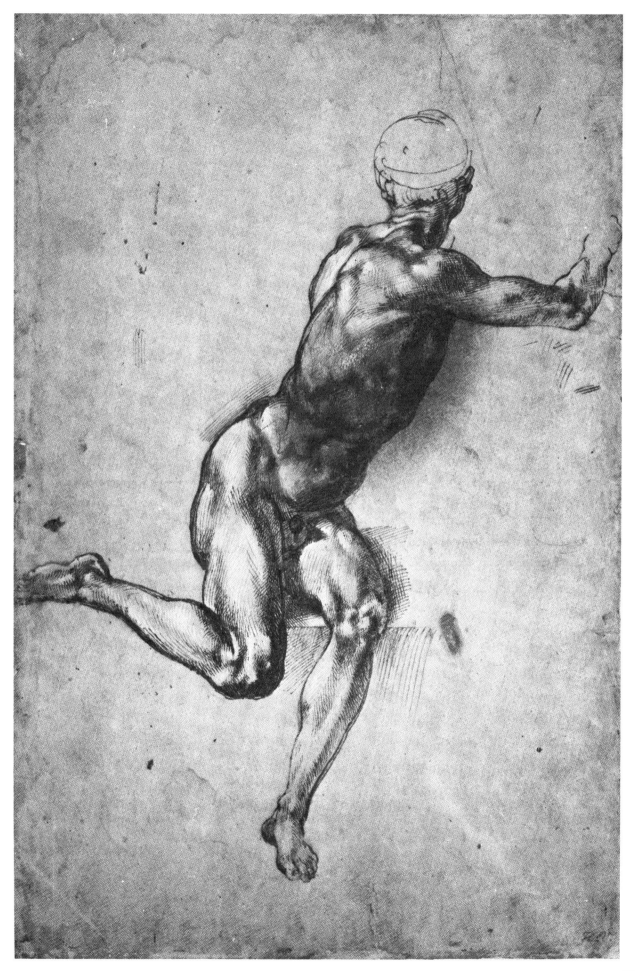

米開朗基羅‧博納羅蒂（Michelangelo Buonarotti，1475 年－1564 年）
《〈白晝〉左腿之習作》（STUDY FOR LEFT LEG OF DAY）
黑色粉筆
16 又 1/8 英吋 x 8 又 1/8 英吋（410 公釐 x 206 公釐）
哈倫，泰勒博物館

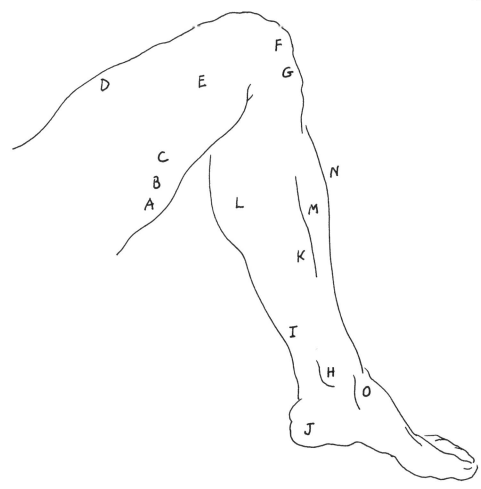

小腿，彎曲，內側

身體關節因為有前後交替抑制的肌腱支持，而不會垮掉。本張畫作中，膝蓋的樞紐關節主要受到腿後肌（A）的收縮而彎曲。股薄肌（B）和縫匠肌（C）在大腿內側以偏斜的角度接到其於脛骨上方的終端，也輔助此彎曲動作。另一方面，股直肌（D）和股內側肌（E）行經髕骨（F）及其韌帶（G）後以止端附著於脛骨前方，並以抗衡力量共同發揮穩定作用。因為兩者活動度極低且遠離光源，米開朗基羅用整體中間色調緩和其深淺。

腳掌是一條槓桿，其支點位在腳踝處（H）。雖然此處是畫成放鬆狀態，但連接於跟骨（J）的強韌阿基里斯腱（I），加上比目魚肌（K）和小腿腓腸肌（L）的力量，能夠把腳跟提起，讓人以腳趾著地。脛骨（M）的皮下長條型軸心後半部將此小腿肌群和脛前肌（N）分隔開來。脛前肌和足部終端的內部肌腱（O）則讓人能夠以腳跟立地。

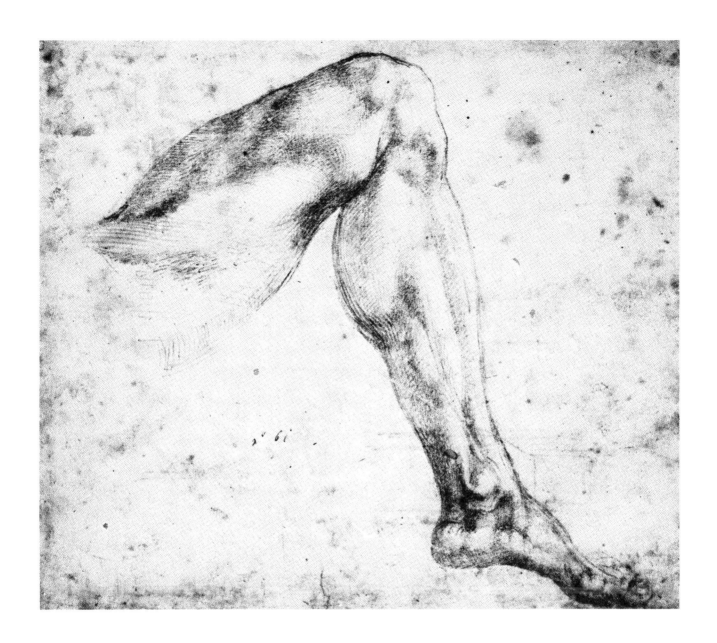

4

足部

阿爾布雷希特‧杜勒（Albrecht Dürer，1471 年－ 1528 年）
《右足及其骨骼結構》（RIGHT FOOT AND ITS BONE STRUCTURE）
炭筆
7 又 5/8 英吋 x 11 又 5/16 英吋（194 公釐 x 287 公釐）
倫敦，大英博物館

結構點，側面

　　一般認定，人類腳掌最近期的巨大演化發生於一、兩千萬年前的亞洲和非洲，常時足弓形成而利於人類以雙足行走。

　　明顯可見杜勒在畫這隻腳時，心裡很清楚內層的骨骼結構。腿的脛骨（A）和腓骨（B）位於距骨（C）之上，該處是縱弓的支撐基礎和頂點。足部拱起的結構在後端受到又稱踵骨的跟骨（D）和五根腳趾的蹠骨（E）所支撐。

　　橫弓（F）的形狀得自於跗骨遠端部位：第一楔骨（G）、第二楔骨（H）、第三楔骨（I）、骰骨（J）以及蹠骨基部（K）。距骨（C）主要與腳踝系統連動，即足舟骨（L），三根楔骨（G）、（H）、（I），以及內側三根蹠骨與其趾骨的統稱。

　　更為扁平且僵硬的足跟系統則是由跟骨（D）、骰骨（J）和外側兩根蹠骨及其趾骨所組成，此系統著地並支撐移動中的腳掌。腳踝系統拱起提升了彈性，使得整體彈性獲得加強。

　　杜勒在腳趾頭根部後方畫螺旋線（M）時，心中可能想到了鞋底的足弓線。人在走路時不斷彎曲和伸展腳趾頭，會在鞋子的這個部位產生皺褶。

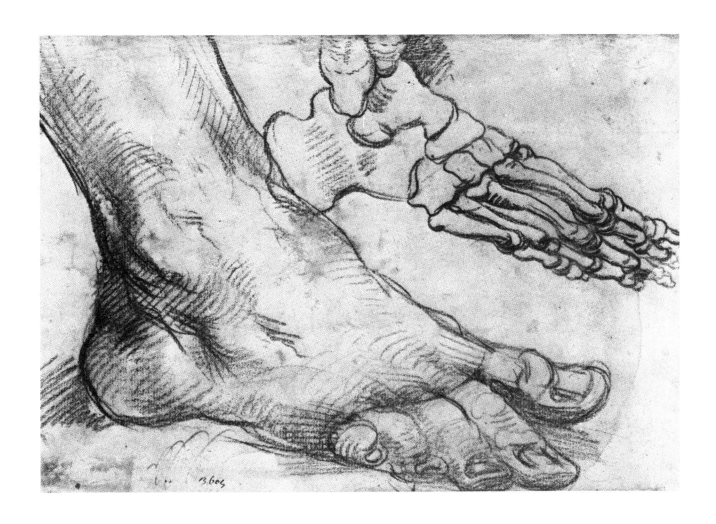

多梅尼基諾〔Domenichino，1581 年－ 1641 年〕
《左腿的兩個習作》（TWO STUDIES OF A LEFT LEG）
粉筆
15 英吋 x 9 又 3/4 英吋（381 公釐 x 247 公釐）
溫莎，皇家圖書館
獲女王陛下恩准重製

結構點，內側

看著多梅尼基諾所畫的足部素描，可明顯注意到他以長條而漸層的直向打亮部位（A）將小腿脛骨置於足弓位置上方。脛骨內踝（B）跨坐於距骨之上（C）。又名踵骨的跟骨（D）在腳跟位置形成提供支撐力量的基底，而蹠骨（E）、跗骨（F）在足弓前方形成體積較大的支撐基底。這個前方的部位使得足部頂端的腳背（G）朝下，形成類似於圓柱形的凸面狀足弓。

足部在腳趾處更寬而扁，在大拇趾的蹠骨頭（H）位置最寬。多梅尼基諾在此區塊後方繪製陰影，使得其與大拇趾骨的相接處形成了細頸狀（I）。

在腳底中腰部位的內側凹面，多梅尼基諾畫出該區的主要肌肉外展拇肌（J），此肌肉從腳跟延伸到大拇趾的第一趾骨，讓足弓內側的形狀得以完整。

腳下半的足弓（K）很淺薄，而從腳跟底部到腳趾頭末端的所謂「水位線」（L）幾乎碰觸到地板。至於腳上方的足弓較深厚，讓走路時底部更有彈性。

多梅尼基諾在腳踝內側部位的底下位置畫了條粗斜線（M），顯示出內踝骨（B）與外展拇肌（J）正上方的跟骨載距突（N）之間的凹槽。他對解剖學的熟稔也讓他能刻畫出足部的方向和走勢變化，將該區琢磨得更巧妙。

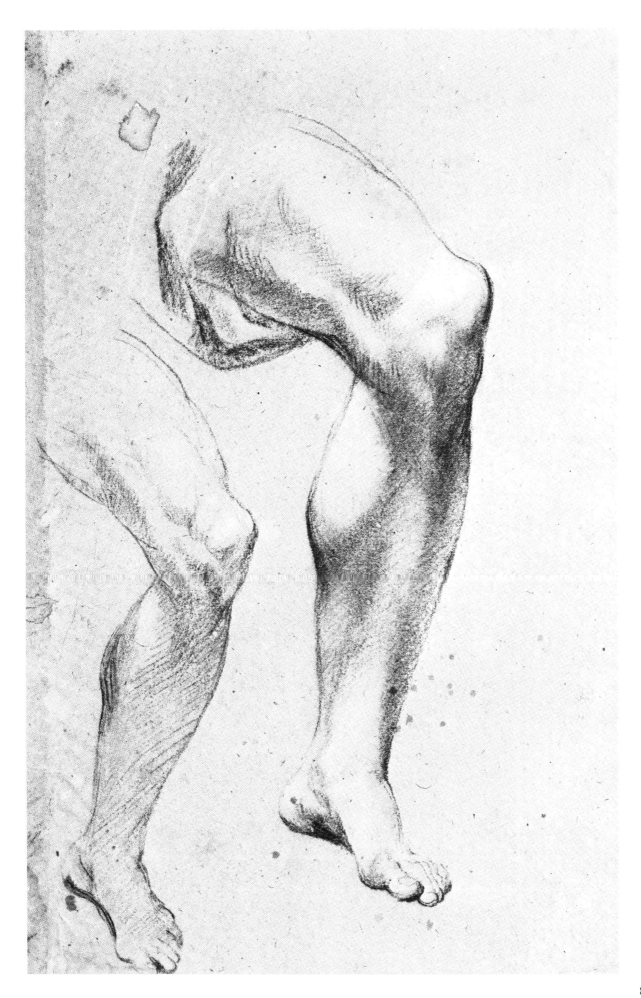

雅各布・蓬托莫（Jacopo Pontormo，1494 年－ 1556 年）
《裸女下半身之習作》（STUDY OF LOWER PART OF FEMALE NUDE）
紅色粉筆
15 又 9/16 英吋 x 10 又 1/4 英吋（395 公釐 x 260 公釐）
佛羅倫斯，烏菲茲美術館

結構點，上方

　　畫人物時，必須能製造出躍動感等錯覺效果，又或是運用前縮法以產生出某部位正在遠離觀者的感受。若要辦到這點，就必須要透徹地了解解剖學，還得從單純呈現動作，進行到駕馭更繁複的細節，並在繪畫的同時掌握多項要點。

　　在抬升的腳上，蓬托莫強調了脛骨朝下的弧線（A），並誇飾內踝的上層（B）。他自此區外側起畫出腳的高聳線（highline）。這條線從內側跗骨頂端（C）的上方經過，一路經過蹠骨的頂端（D），並延伸到大拇趾的近端和遠端趾骨（E）。因為他的主要光源來自左方，所以沿著這條線的邊緣畫出明顯的斷面。在足弓上層，他以漸層的方式把光帶到高聳線和腳踝位置，並於腳踝處以類似於梯形的

腳背部位連接內踝（B）和外踝（F）。

　　腳趾的遠端趾骨在長度較長的第二根趾頭（G）形成尖端。每根腳趾都以這根趾頭為中心匯聚，就如同手指朝中指匯聚。

　　蓬托莫還為畫中人物畫出基底線，因此觀畫者能注意到模特兒的高度是高於或低於觀者的視線高度。模特兒所站的平面通常低於視線高度，此畫便是如此。為了加強錯視效果，蓬托莫將面朝前方之腳的足跟置於前方球體的後上方。

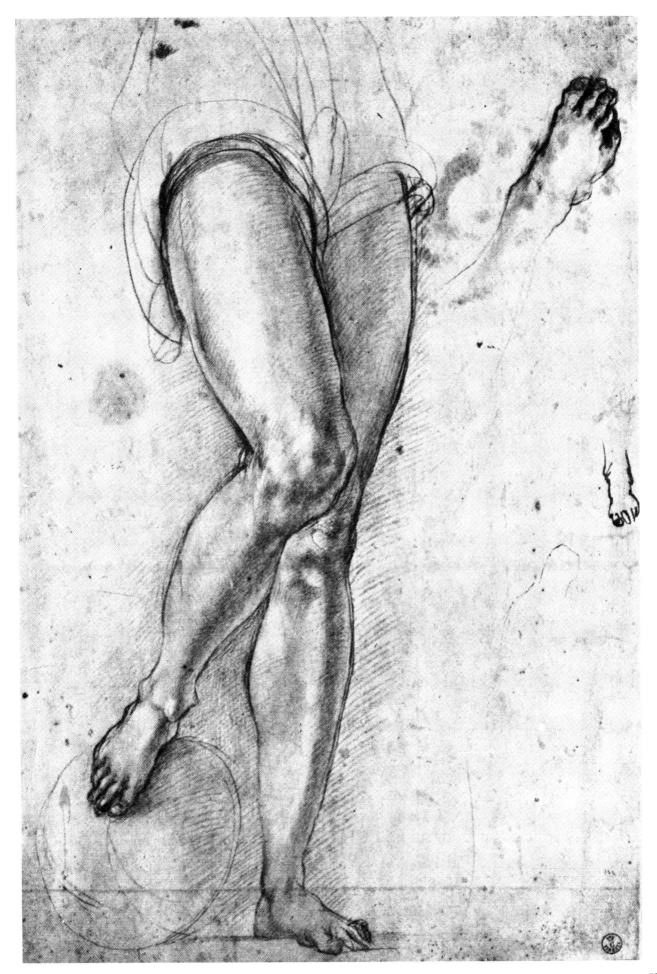

彼得‧保羅‧魯本斯（Peter Paul Rubens，1577 年－ 1640 年）
《起身中的裸男，小腿與足部之習作》（NUDE MAN RAISING HIS BODY, STUDY OF LOWER LEG AND FOOT）
黑色粉筆
8 又 3/16 英吋 x 11 又 11/16 英吋（207 公釐 x295 公釐）
倫敦，維多利亞與亞伯特博物館

結構點，下方

　　觀察海灘足跡時，敏銳的藝術家會發現腳底板（所謂的蹠面）各式各樣。蹠面的形狀在蹠骨頭（A）的前方線條最為寬，在足跟（B）較窄，到了長條狀的外環（C）變得最窄。足弓內側的中段（L）不會碰到地面。以縱向而言，足部能分為三段，包含足跟（D）、內弓（E），以及趾頭加趾墊（F）。

　　人在走路時，重心會從足跟開始，在足底各個點之間轉換。足跟外緣（G）碰地時，身體重心會沿著足外環移動，先是小趾蹠骨基部（H），接著是小趾蹠骨頭（I）、小趾底層（J），最後是大拇趾（K）。

　　腳底板外覆蓋了脂肪墊，用來保護四層用以彎

曲、內收、外展和穩定足部的肌肉，和手部的情況相當。由外層往內，長條韌帶的作用如同縱弓的拉桿和彈簧。在表層，魯本斯交替變化橫向彎曲皺褶（L）上的輪廓線粗細、方向和疏密，以表現出形狀和深度，他另外運用縱溝（M）從腳跟到腳趾越過腳底中央，穿透了這些線條。

　　手指頭的近端指骨（N）與整段腳趾頭（O）差不多等長。手部能活動的部分約占一半長度。經過演化，足部能活動的部位剩下腳總長的三分之一。對應到手部大拇指的腳部大拇趾已失去大部分的活動能力，從演化角度來看，小趾的活動力也即將消失。

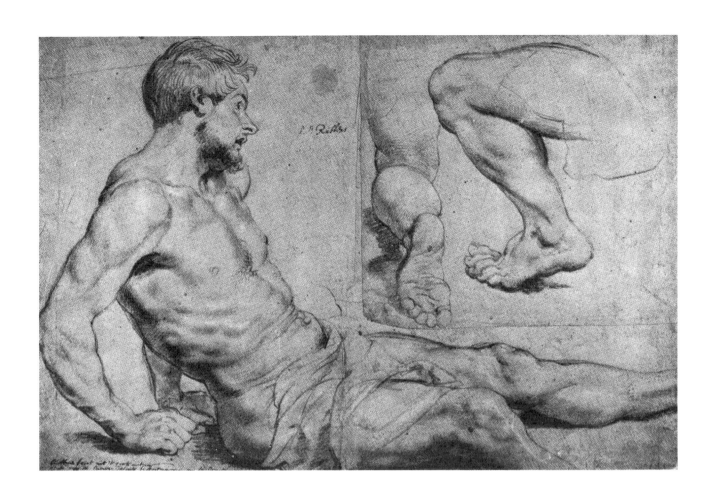

多梅尼基諾（Domenichino，1581 年－ 1641 年）
《左足》（LEFT FOOT）
粉筆
8 又 5/8 英吋 x13 又 1/2 英吋（218 公釐 x343 公釐）
溫莎，皇家圖書館
獲女王陛下恩准重製

肌肉，側面

　　在這隻刻畫入微的腳中，多梅尼基諾筆下的主要斷面沿著腓骨長肌（A）、腓骨外踝（B），一路延伸到卵狀且常帶點藍色調的伸趾短肌（C）以及外展小趾肌長脊線（D），此肌肉即小趾頭的外展肌。

　　多梅尼基諾將第二層色階用於脛前肌（F）與伸趾長肌（G）之間的凹處（E）。用來表示構造間隔線的明暗，僅淡淡地呈現。

　　切割腳背大面積範圍的構造包含上方的斜向內側長隱靜脈（H），以及從外踝（B）後方所接過來的短隱靜脈（I）及其屬支。不過這些細節屬於其次，仍以大範圍筆觸及足部簡單的深淺兩色表現為主。

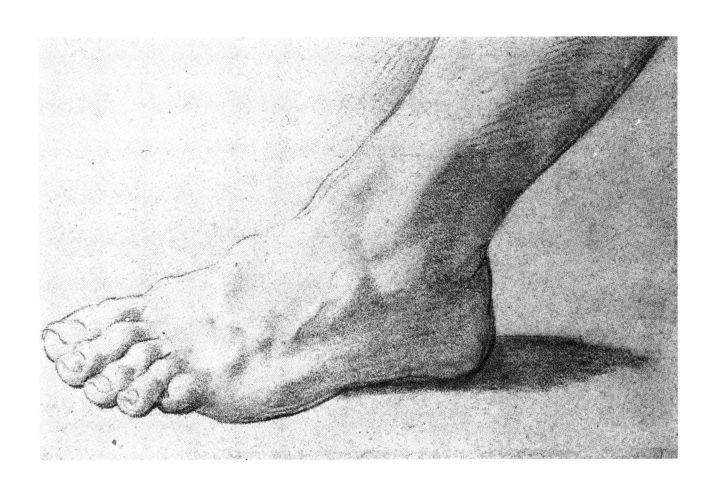

林布蘭‧范萊因（Rembrandt van Rijn，1606 年－ 1669 年）
《坐板凳的裸女》（FEMALE NUDE SITTING ON STOOL）
墨水筆、褐墨、赭色淡彩
8 又 11/16 英吋 x6 又 7/8 英吋（211 公釐 x174 公釐）
芝加哥藝術學院

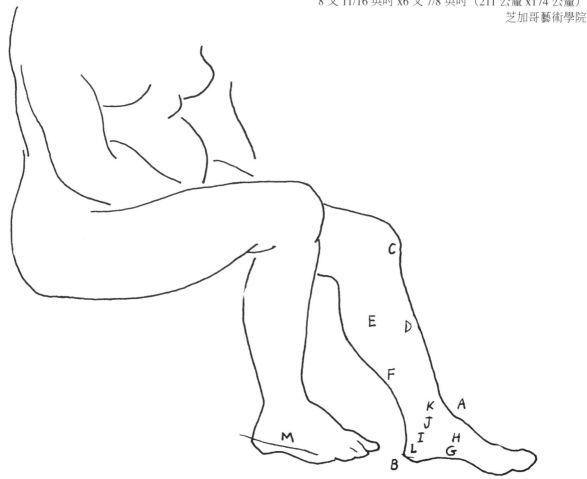

肌肉，內側

　　林布蘭運用豐厚的解剖學知識，畫出豪放俐落的線條和淡彩畫。脛前肌腱（A）以數條直線構成弧線，使得腿至足部之間銜接流暢。林布蘭也在腳跟處（B）畫出外角——不會顯得突兀，而是用類似手法形成順勢走向。

　　一小段中間色調界定出膝蓋的下平面（C），以及脛骨處扁平的內側範圍（D），藉此襯托出腿側下平面、於阿基里斯腱（F）上方的小腿肌肉（E）。

　　在腳內側，以彎曲筆觸繪出外展拇肌（G）的狹窄區域，並在上方舟狀骨結節或足舟骨（H）處成為最高點。

　　即便在林布蘭看似最隨興的草稿中，也能發現解剖結構或設計感。腿內側內踝（J）後下方兩小筆線條（I）顯現出內側環狀韌帶的大小和方位。這條韌帶的功能類似於上方的前側環狀韌帶（K），其範圍從內踝（J）起延伸到腳跟（L），並由途經腳踝側邊的三條長型屈肌腱所固定住。

　　腳趾頭的趾骨高度不一，營造出韻律、躍動感和趣味。沿著右足底部畫出的斜線（M），不細看會以為是作畫者改變心意後的修正，其實是用以畫出外展小趾肌的上方線條，並且把平坦單調的區域劃分成兩個平面，進而產生躍動感。

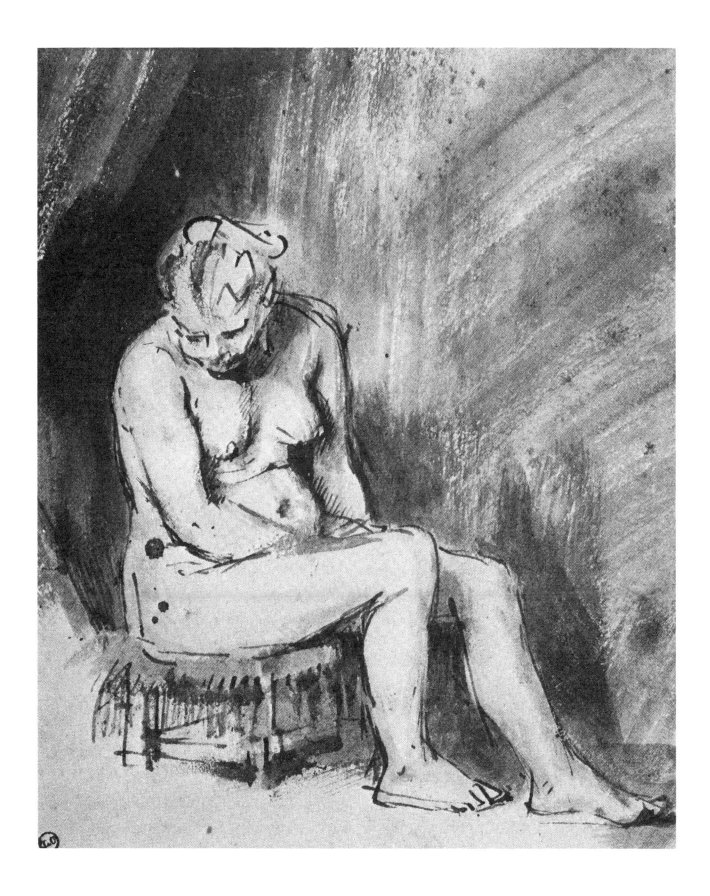

93

夏爾・勒布朗（Charles Lebrun，1619 年－ 1690 年）
《被縛的普羅米修斯》（PROMETHEUS BOUND）
紅棕色粉筆，以白色打亮
19 又 3/16 英吋 x12 又 1/8 英吋（487 公釐 x308 公釐）
紐約，伍德納家族蒐藏系列二（Woodner Family Collection II）

肌肉，上方

　　藝術家會尋求連續性，也就是把身體某區段帶到另一區段的線條韻律感，用以擺放和統合分開的身體部位。這種線條的其中一段便是畫中足背內側的縱弓隆起（A）。這條高聳線通常是脛骨前端（B）的延伸。腓骨短肌和第三腓骨肌區域（C）旁的小腿外側邊線，沿著想像中的連續線條，以螺旋形式從腳踝一側繞到另一側，並在大拇趾蹠骨內側以粗線條（D）表現出來。一片提亮區塊標記出大拇趾蹠骨基部（E）以及足弓的高起處。

　　脛前肌腱（G）與趾長伸肌（H）兩線之間形成凹陷區（F），拇長肌自此處起始，通過前側環狀韌帶（I）下方後，朝足內側抵達大拇趾的基部（J），因此在足上半部的前段形成脊線（K）。在

腳踝處，向下延伸的線條（G）顯示脛前肌腱延伸到第一楔骨和第一蹠骨的基部。

　　伸趾短肌（L）區塊分出四條肌腱斜跨過足部，接到四根內側腳趾。勒布朗在腳趾的趾骨基部附近畫出一條條短粗線（M），以示意伸趾長肌腱連往趾骨。

　　把腳趾塞入靴子或鞋裡會讓趾頭朝內壓縮，使得側邊異常扁塌，並且強化其他腳趾朝第二根趾頭（N）聚合的現象。這麼一來，大拇指的蹠骨頭便會朝側邊（O）凸出。

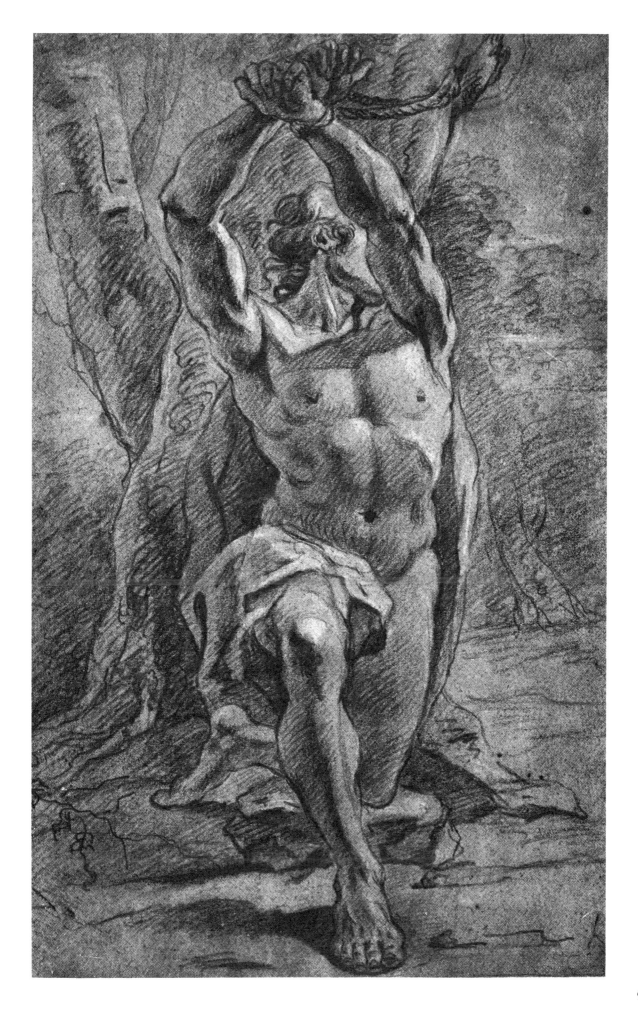

林布蘭・范萊因（Rembrandt van Rijn，1606 年－ 1669 年）
《坐在地板上的裸男》（NAKED MAN, SITTING ON THE GROUND）
蝕刻版畫
3 又 3/4 英吋 x6 又 9/16 英吋（97 公釐 x166 公釐）
萊登，州立大學

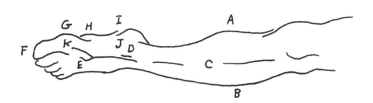

伸展及內收狀態

　　腳底彎曲又稱蹠曲，其作用的位置在腳踝。這是由小腿肌肉（A）所造成，並受到腓骨肌群（B）的輔助。這些肌肉收縮時，腳跟向上提，並使得腳前端下降，並從腿部延伸出去。

　　林布蘭斷開（C）沿著脛骨所畫的陰影線，顯示脛前肌的所在位置。在下方腳踝處，粗短線（D）進一步顯現這條肌肉使足部產生的動作。筆觸沿著足部高聳線推疊繪製，特別強調大拇趾的蹠骨基部（E）。

　　大拇趾（F）及其蹠骨（G）占了足部內區主要範圍。林布蘭繪製的線條與外展拇肌（H）重疊，並示意出足弓較窄的區段。線條在腳跟前方再次斷開（I）。漸層排列的線條顯示出內踝（J）：基部

一條，內側三條往上移動。數段短線條強調了伸足拇長肌腱（K）的側邊，表現出該肌腱伸展大拇趾並輔助足部內收的狀態。此特殊腳趾伸肌的肌腱作用類似於手拇指的伸拇肌。

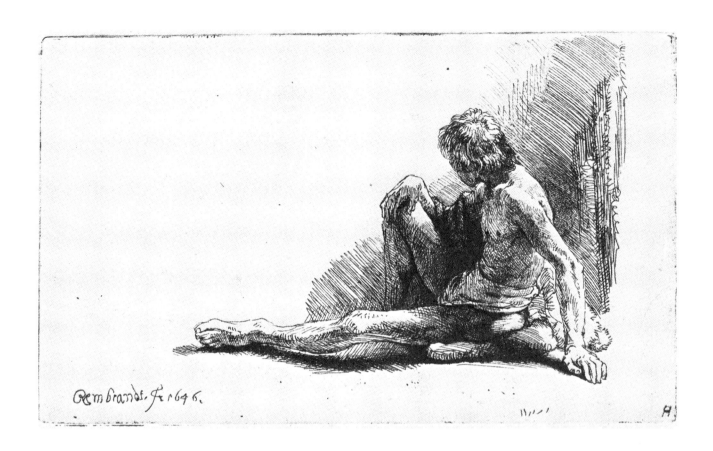

林布蘭・范萊因（Rembrandt van Rijn，1606 年－ 1669 年）
《浪子回頭》（RETURN OF THE PRODIGAL SON）
蝕刻版畫
6 又 1/8 英吋 x 5 又 3/8 英吋（156 公釐 x136 公釐）
倫敦，大英博物館

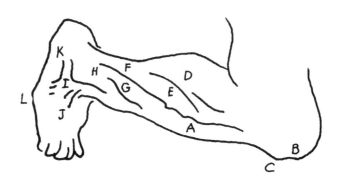

彎曲及外展狀態

林布蘭蝕刻版畫中的浪子為跪姿。跪下的動作是由重力帶動，且同時由腿部的屈肌群和伸肌群所控制。這名年輕人的髖關節和膝關節彎曲，且腳踝朝上彎曲（背屈動作）。腳掌以趾頭末端的脂肪墊平衡，且大拇趾處於背屈狀態。足部稍微外展，遠離身體以在地面上獲得支撐。

脛前肌（A）讓足部維持彎曲。髕骨（B）保護著膝關節。脛骨粗隆又稱膝彎點（C），支撐著身體重量。

林布蘭在腿上畫條斜線，區分出小腿肌群（D）和腓骨長肌（E）。更下方處，一條平行線（F）於腓骨長肌的肌肉區底下劃過，接著以斷續的線條勾勒出肌肉邊線。下方第三條短斜線與上一條線平行，劃過腓骨短肌肌肉纖維的底部（G），朝內移動蓋過腓骨長肌的長條狀肌腱（H）。

伸趾短肌（I）形成的小丘於上方被兩條線圍起，顯現出伸趾長肌（J）外側的肌腱，於下方則被多條表示外展小趾肌脊線（K）的線條圍起。在左側，林布蘭運用小趾的蹠骨基部（L）打斷腳底板長條的外邊線。

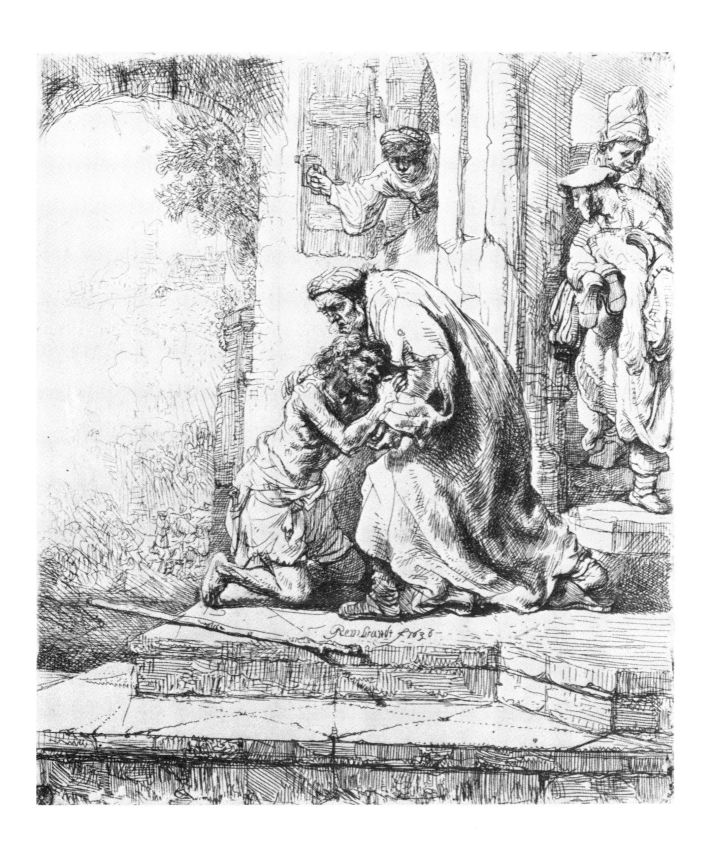

5

肩帶

米開朗基羅・博納羅蒂（Michelangelo Buonarotti，1475 年－ 1564 年）
《沐浴者之習作》（STUDY FOR A BATHER）
墨水筆加白色顏料
16 又 3/8 英吋 x 11 英吋（415 公釐 x 280 公釐）
倫敦，大英博物館

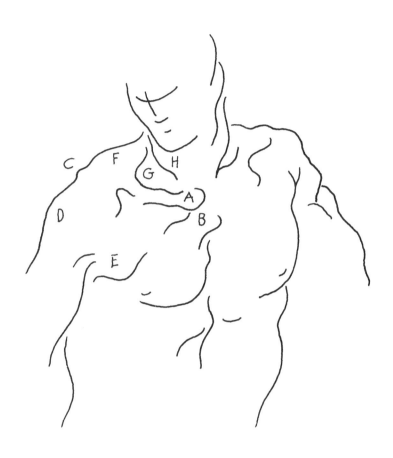

鎖骨

鎖骨（A）是肩帶前半部最明顯的身體標記，也是肩帶和肋骨架之間唯一的骨骼連接區，讓肩胛骨近端能維持在各個位置以利手臂自由活動。

這幅畫角度明顯高於眼睛平視高度，而鎖骨較長的內弧線貼合著肋骨架的凸面。米開朗基羅強調拉長的鎖骨內側末端（A），該處連接著胸骨上半部的側邊構造（又稱為胸骨柄）。第一根肋骨部分被鎖骨覆蓋住，米開朗基羅凸顯第二根肋骨的凸起狀（B），以顯示胸骨角度和肋骨架的方位。

鎖骨成雙的弧線向外螺旋，接到肩胛骨的肩峰突（C）。在肩膀的高峰處，三角肌（D）起自於鎖骨外圍三分之一處。在下方處，傾斜的陰影表現出胸大肌的鎖骨區（E）。在上方處，斜方肌（F）

從在顱底的起端螺旋而出，嵌入鎖骨外圍三分之一處。

頸後三角（G）是由斜方肌（F）、鎖骨（A）以及稱為「胸鎖乳突肌」（H）的大型頸肌側邊之邊線所構成。注意看，這個三角區在左方手臂稍微往前伸時加厚且變寬。而右方的手臂往後縮，使三角形縮為一條小縫。只要站在鏡子前，觀察自己身體的這些動作，就能記清楚了。

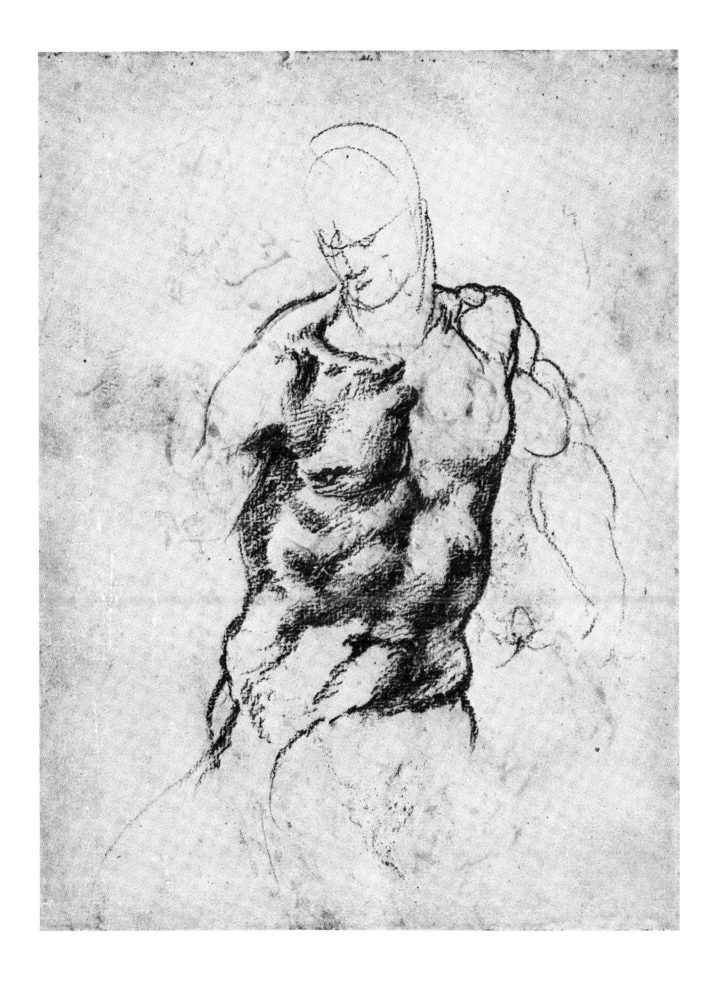

彼得・保羅・魯本斯（Peter Paul Rubens，1577 年－ 1640 年）
《〈四河〉河神之習作》（STUDY OF A RIVER GOD FOR THE FOUR RIVERS）
黑色粉筆，以白色打亮
17 又 7/8 英吋 x17 又 1/2 英吋（454 公釐 x445 公釐）
倫敦，維多利亞與亞伯特博物館

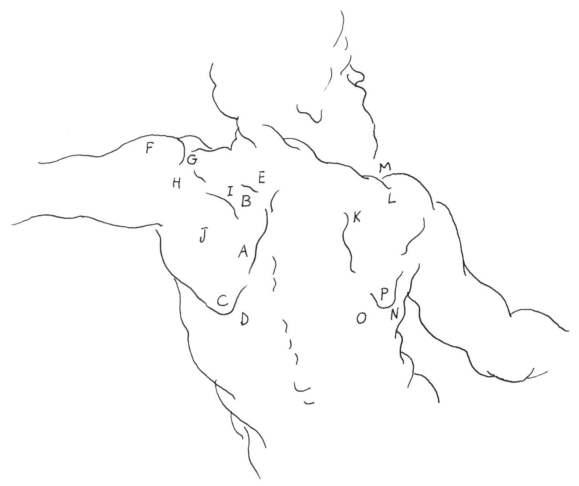

肩胛骨

肩胛骨的作用是讓肩帶能活動的浮動式底座或是支持平台。肩胛骨在肋骨架上半部移動時，可以把這塊扁平的三角狀骨頭想成是在一顆蛋上移動的三角形。

肩胛骨的內側椎骨緣（A）位置，介於上方角（B）到下方角的粗線（C）之間的位置。下方角抵著與之重疊的闊背肌邊緣（D）。上方角在斜方肌（E）的作用下固定於胸廓壁內。

仔細看魯本斯使三角肌中段（F）產生的韻律感，該肌肉抬升到水平高度時，在肩峰突（G）的起端位置隆起。視線跟隨三角肌的肩胛區上緣（H），便能找到肩胛骨所連接的棘突邊緣。棘上肌（I）和棘下肌（J）把肱骨頭穩定在肩胛骨的關節盂當中，並輔助手臂做出外旋和外展的動作。

右手臂降至前下方，肩胛也跟著移動。魯本斯用強調筆觸（K）畫出肩胛棘突的內緣，該處也顯現出整個肩胛的方向。只要跟隨著這個點移動到三角肌中段（L）接至肩峰突（M）止端的位置，便能找出肩胛棘突的弧線（K—M）。大圓肌隆起處（N）受到闊背肌（O）固定，顯現出肩胛骨下方角（P）形狀。

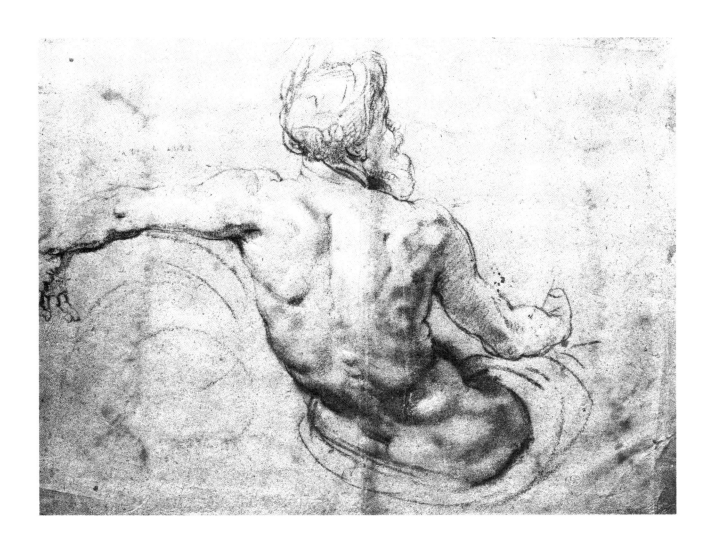

米開朗基羅・博納羅蒂（Michelangelo Buonarotti，1475 年－1564 年）
《站姿裸體背後觀》（STANDING NUDE, SEEN FROM THE BACK）
墨水筆、褐色水彩
15 英吋 x7 又 1/2 英吋（381 公釐 x189 公釐）
維也納，阿爾貝蒂娜博物館

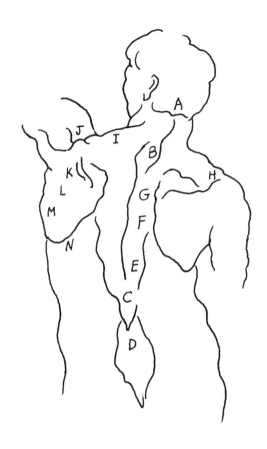

斜方肌

　　上背骨骼和肌肉的多樣變化讓米開朗基羅相當著迷。這張人物畫中，我們能清楚看見寬扁的斜方肌。沿著它從顱底（A）起始的中央線，經過脊椎第七節頸椎（B），到達脊椎第十二節胸椎（C）處形成的三角底部，該處與闊背肌三角狀的腱膜（D）重疊。

　　現在，拿筆在斜方肌右側往上移動，跟著它以彎曲的路徑越過棘肌（E）、菱形肌的隆起處（F），並經過肩胛的內上邊線（G），該處凹陷表示是棘突的根部。米開朗基羅利用暗色陰影線連接到肩峰突（H）外邊線，來表現出附著於肩胛的斜方肌止端。

　　左手邊也可以看見一連串的曲線將斜方肌（I）帶到肩胛骨的肩峰突（J）位置。肩胛棘突（K）由凸出的肌肉清楚勾勒出來。下方，可看見棘下肌（L）、大圓肌邊線（M），以及闊背肌（N）在大圓肌和肩胛骨底部的下方角外層移動。

　　學習分析這些大師畫作時，將察覺他們如何以淵博的解剖學知識，做出匠心獨運的選擇，將歷久不衰的設計原則應用到畫作上。

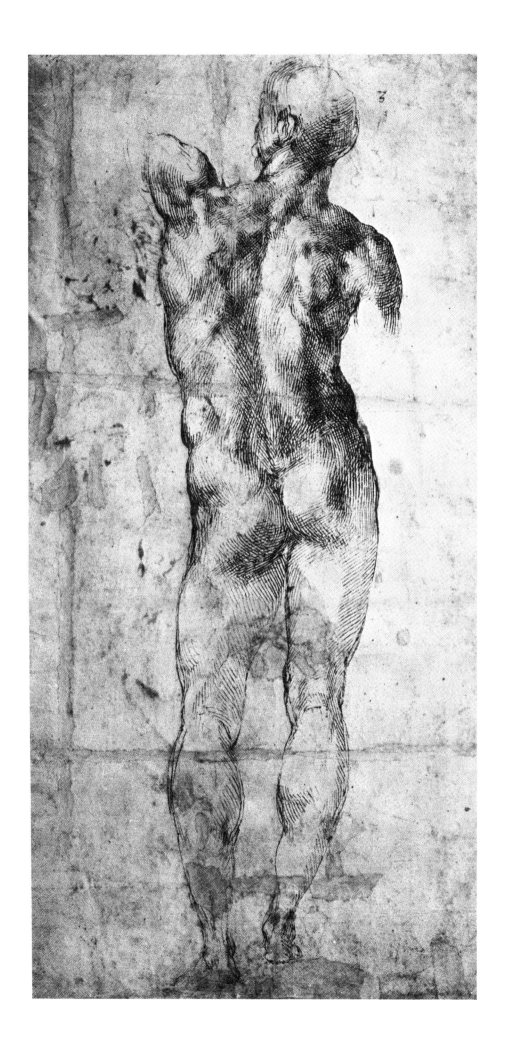

米開朗基羅・博納羅蒂（Michelangelo Buonarotti，1475 年－ 1564 年）
《〈最後的審判〉其一復活者之習作》（STUDY FOR ONE OF THE RESURRECTED OF THE LAST JUDGMENT）
黑色粉筆，以白色顏料打亮
11 又 1/2 英吋 x9 又 1/4 英吋（290 公釐 x235 公釐）
倫敦，大英博物館

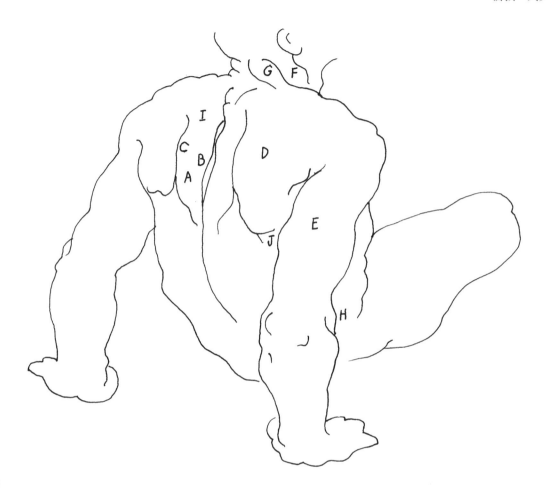

菱形肌

　　為肌肉取的名稱有助於記住其主要的形狀和功能。肌肉命名法有好幾種。菱形肌（A）是依照形狀命名，指非直角且鄰邊長度不同的平行四邊形。（【＊編按】此為拉丁文「rhomboid」的定義，不完全等同中文所說的四邊等長之「菱形」定義，後者稱為「lozenge」或「diamond」）。菱形肌較短的邊為垂直線（B），起端在頸椎最下方四節及胸椎最上方五節的位置，而較長的邊止於肩胛骨內緣（C）。

　　棘下肌（D）是依照其在肩胛棘突下方位置所取的名稱。三頭肌（E）指內部有三個分支。胸鎖乳突肌（F）指起始於胸骨和鎖骨，並止於顳骨的乳突處。斜方肌內層的提肩胛肌（G）是因其能將肩胛向上拉提而得名。長旋後肌（H）指稱其旋轉

的功能以及長條的形狀。

　　如同米開朗基羅的這幅畫所示，手臂放在背後並呈伸展狀態時，菱形肌（A）會特別顯眼，能與疊於其上的斜方肌（I）中段部位作出區隔。

　　以構造而言，上方較小的小菱形肌和下方較大的大菱形肌可以視為同一條肌肉，再加上斜方肌的中段，能收住肩胛、將肩膀後拉，形成「立正」的姿勢。隨著菱形肌朝內收住肩胛，作為拮抗肌的前踞肌（J）會開始產生稍微向前並朝外的穩定動作，以維持平衡。

　　看待個別肌肉和肌群時，考量到大小、形狀、方向、位置和功能的屬性，它們就不單只是塊體、脊線或凹槽而已。要把它們想成是構成多樣身體設計的重要參與角色。

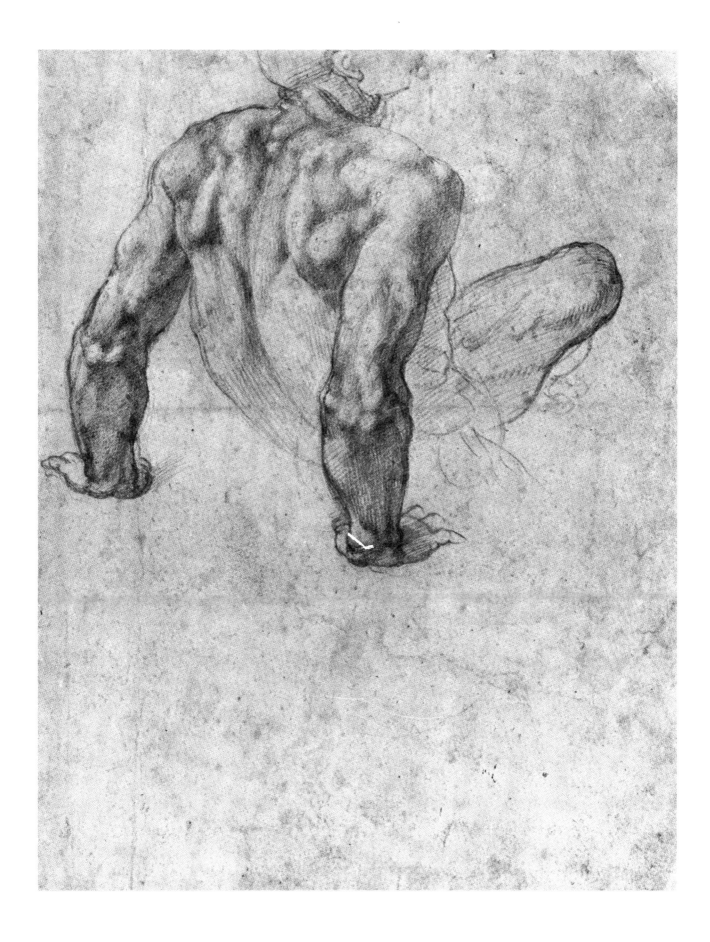

安東尼・范戴克（Anthony Van Dyck，1599 年－ 1641 年）
《沉睡女人之習作》（STUDIES OF A WOMAN SLEEPING）
黑色粉筆，以白色顏料打亮並綴以紅色粉筆
12 又 1/4 英吋 x14 又 7/8 英吋（310 公釐 x378 公釐）
馬德里，國家博物館

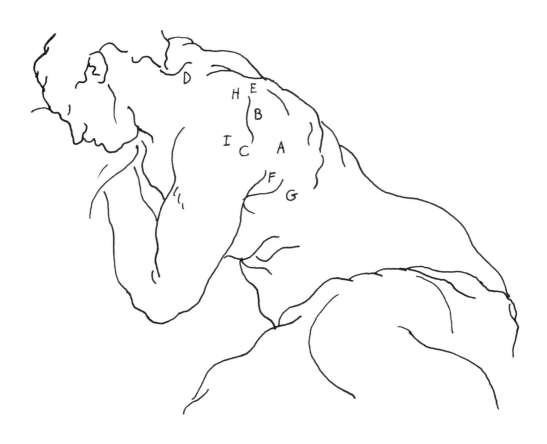

棘下肌

　　這張畫中，上臂在肋骨架旁向前彎曲。產生外旋力量的棘下肌和內層小圓肌（附屬小肌肉）形成的區塊（A）處於未啟動狀態。

　　這個不易辨識出的棘下肌三角形區塊是以一條陰影線（B）所表示，此陰影線也標記出三角肌的後側邊線（C），其止端接於肩胛。於後方而言，斜方肌（D）跨過棘突基部（E）和肩胛骨內緣。至於棘下肌（A）下方，大圓肌（F）的小區塊被闊背肌（G）所環繞。

　　如果一隻蒼蠅突然停在范戴克畫中人物的膝蓋上，使她把手臂朝側邊揮舞，那麼棘下肌（A）連同小圓肌和棘上肌（H）將把肱骨頭（I）固定在肩胛關節，並且輔助臂膀外旋。請細看肱骨圓球體的形狀如何於三角肌中段的提亮部位呈現出來。

　　形體的構成方式能用以保護身體的重要構造。就此而言，肌肉發揮了移動骨頭和保護關節的雙重功效。

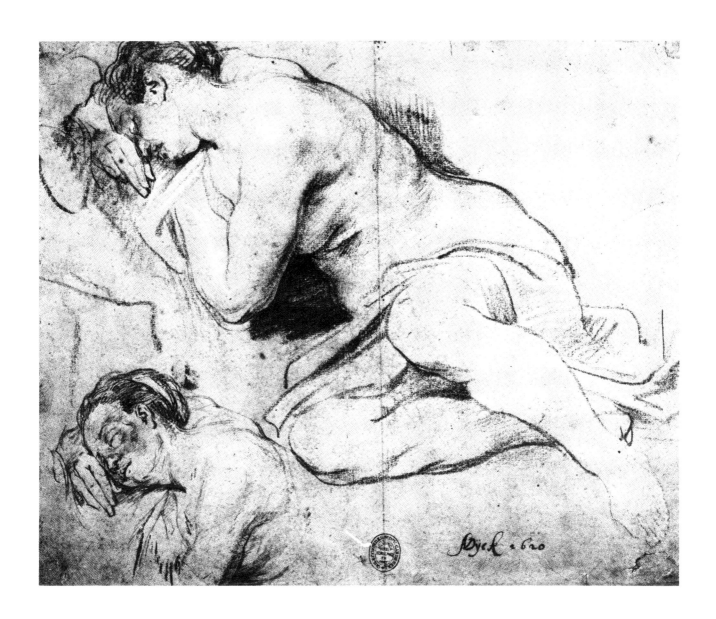

阿尼巴列・卡拉契（Annibale Carracci，1560 年－ 1609 年）
《裸體習作》（STUDY OF A NUDE）
12 又 11/16 英吋 x9 又 1/4 英吋（321 公釐 x231 公釐）
溫莎，皇家圖書館
獲女王陛下恩准重製

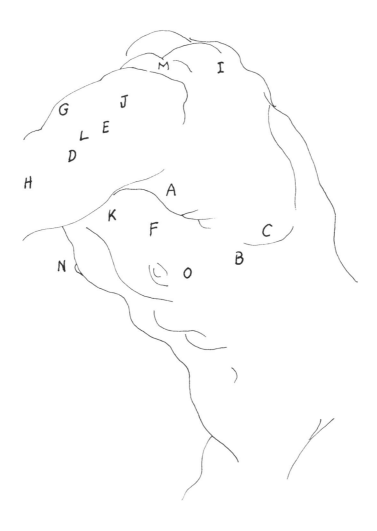

大圓肌

　　卡拉契所畫的人物可能正在做拋擲物品的動作。大圓肌（A）能輔助闊背肌（B）使手臂內旋，以啟動把物體前拋的動作。

　　注意看看卡拉契筆下的弧線與肋骨架的輪廓、肌肉纖維的方向以及手臂向前的動作之間相當協調。想像大圓肌在肩胛（C）下方角的後側起端產生收縮的張力，而止端力量則在肱骨前側（D）發起。

　　闊背肌（B）將肩胛底部固定在後方肋骨架，並彎曲穿過大圓肌（A）下方，與其一同順著走，直至旁邊肱骨處的止端處（E）。連同胸大肌（F）、大圓肌（A）和闊背肌前半部形成腋窩的後方。

　　手臂之所以停留在這個朝上的位置，是受到三角肌（G）的控制，該肌肉以止端附著於肱骨（H）一半位置，另外也受到棘上肌（I）的控制，該肌肉自斜方肌裏層延伸到肱骨的大粗隆（J）。於下方處，胸大肌（K）朝上匯聚到其附著於手臂肱骨止端前側的所形成的線條處（L）。這條由止端形成的不規則線條通往肩膀高峰位置，以及肩胛骨的肩峰突（M）。

　　如果在乳頭之間畫條弧線（N—O），並沿著肩胛骨的下方角（C）移動，便可感受到埋在肌肉內層的肋骨架形成了圓柱體輪廓。想利用透視畫出這個區塊，可將肋骨架想像成一塊積木。利用這些標記做為積木的點或線，並讓它們匯聚到空間中的消失點。

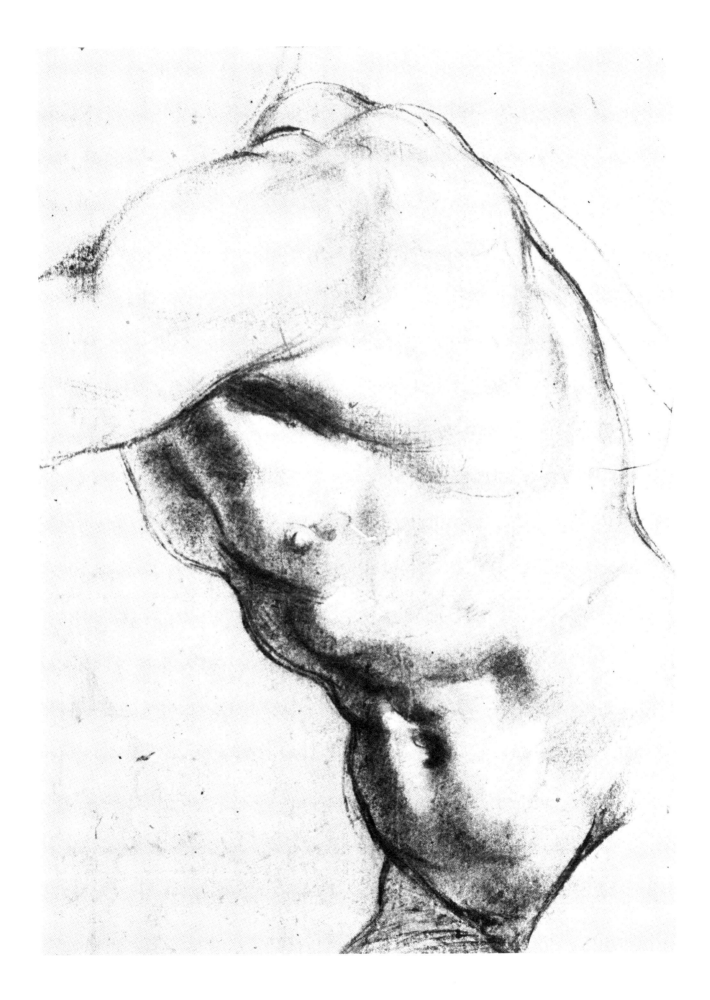

亨利・菲斯利（Henry Fuseli，1741 年－ 1825 年）
《普羅米修斯對奧德修斯舉石》（POLYPHEMUS HURLING THE ROCK AT ODYSSEUS）
鉛筆、淡彩
18 又 1/8 英吋 x11 又 7/8 英吋（460 公釐 x300 公釐）
紐西蘭，奧克蘭美術館

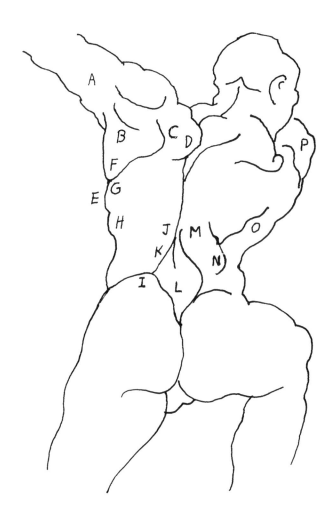

闊背肌

　　這裡我們看見菲斯利筆下人物正要丟擲物體的上升階段動作。他的右腿站穩，左腿提供朝前上方旋轉所需的推力，將使肋骨架和肩帶產生動作。

　　在左手臂，石頭的重量向下施壓，沿著肱骨（A）到其於肩胛骨下方角（B）的止端位置。肩胛骨的上方角（C）和疊加於上的棘上肌，朝支撐用的斜方肌（D）向外送出。

　　提筆隨著闊背肌（E）的邊緣移動。該肌肉強健的纖維圍繞著肩胛下方角（F）以及呈指頭狀的前鋸肌（G），接著勾勒出肋骨架的側邊（H），並移動至它的起端位置，即高位點（I）和髂脊的後方三分之一處、胸椎最下六節（J）。

　　闊背肌纖維形成的止端線條（K）標記出腱膜三角的邊緣，以及隆起的棘肌（L）。在右手邊，菲斯利結合了背最長肌（M）和從闊背肌底下延伸出來、受到誇飾表現的後下鋸肌（N）區塊。闊背肌側邊（O）明顯的斷面把觀畫者的目光引到下方纖維所執行的動作，即輔助將肩膀和肱骨下拉。加上肋骨架的旋轉以及重力，闊背肌將協同胸大肌和後三角肌（P）揮動肱骨、前臂，並將石頭往下投向右方。

　　多在操場、健身房、籃球場等地點研究解剖學，便能更自由地觀察、描繪和分析類似的身體動作。

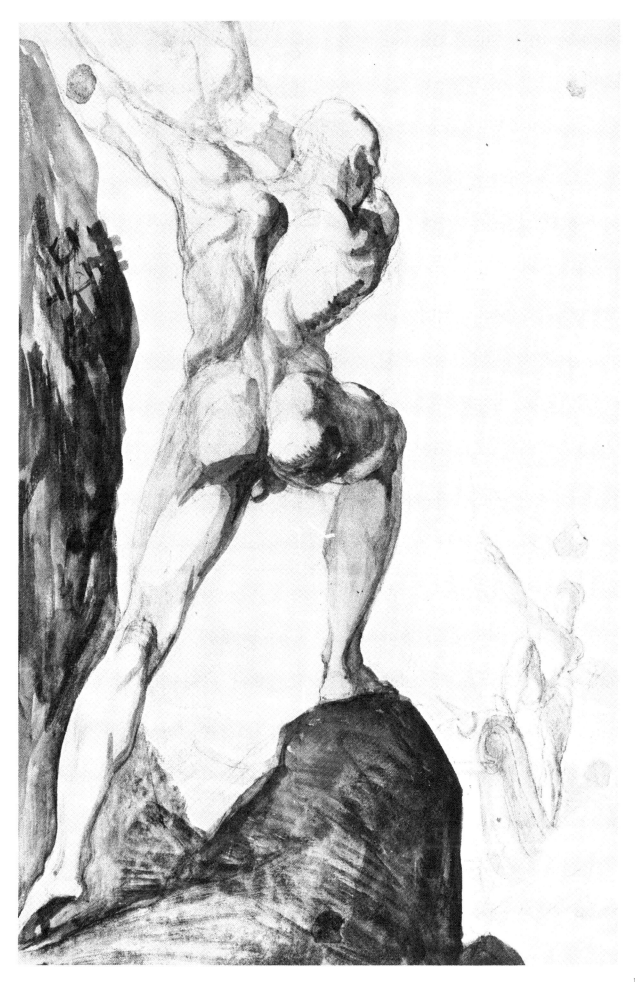

米開朗基羅‧博納羅蒂（Michelangelo Buonarotti，1475 年－1564 年）
《西斯汀禮拜堂穹頂畫先知丹尼爾其上裸體青年之習作》（STUDY OF THE NUDE YOUTH OVER THE PROPHET DANIEL
FOR THE SISTINE CHAPEL CEILING）
紅色粉筆
13 又 3/16 英吋 x9 又 3/16 英吋（335 公釐 x233 公釐）
克利夫蘭藝術博物館
茲紀念亨利‧道爾頓（Henry G. Dalton），由兩名外甥喬治‧肯德里克
（George S. Kendrick）、哈里‧肯德里克（Harry D. Kendrick）獻贈

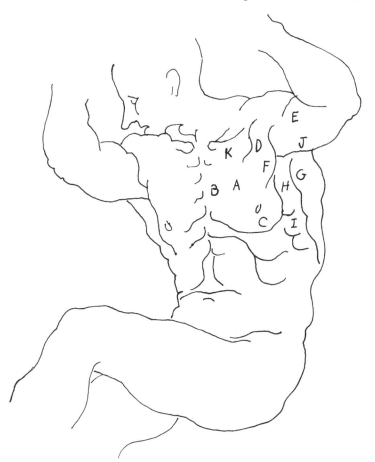

胸大肌

　　如同米開朗基羅的這幅作品所示，將手臂抬超過頭部高度時，能清楚看見各種變化產生，包括胸肌（A）會隨手臂和肩帶動作移動。

　　胸肌下半部（A）從其位於胸骨的起端（B）和第四及五根肋骨側邊處（C）開始匯聚，集中在胸小肌（D）上方移動的肌腱，並到達位於肱骨上半部（E）的止端。胸肌使手臂朝下、朝前移動。這條沿垂直方向拉長的胸肌邊線（F），加上闊背肌的前緣（G）、胸廓側邊（H）、前鋸肌（I）和內手臂（J），在又稱胳肢窩的腋窩形成明顯的外壁輪廓。

　　上胸肌（K）因起端附著於鎖骨而能連接至肩帶。此區胸肌的動作會隨著手臂位置而有所不同。

　　當手臂放下時，會使肩膀產生隆起的動作。當手臂如圖中平舉時，便會產生內收的作用，將手臂朝內往前方帶。當手臂抬升到高於水平高度時，也就是此畫中右臂接近的動作，鎖骨上半部對於胸肌的牽引線會移動到肩關節中央位置，且這些纖維不再內收，反而使肱骨外展。

　　肌肉功能的基礎在於纖維收緊、縮短和牽引骨頭的能力。骨頭移動的方向取決於其與肌肉至關節的牽引線關係。大師通曉身體構造，只要我們細看，便能看出他們如何將此知識運用到畫作中。

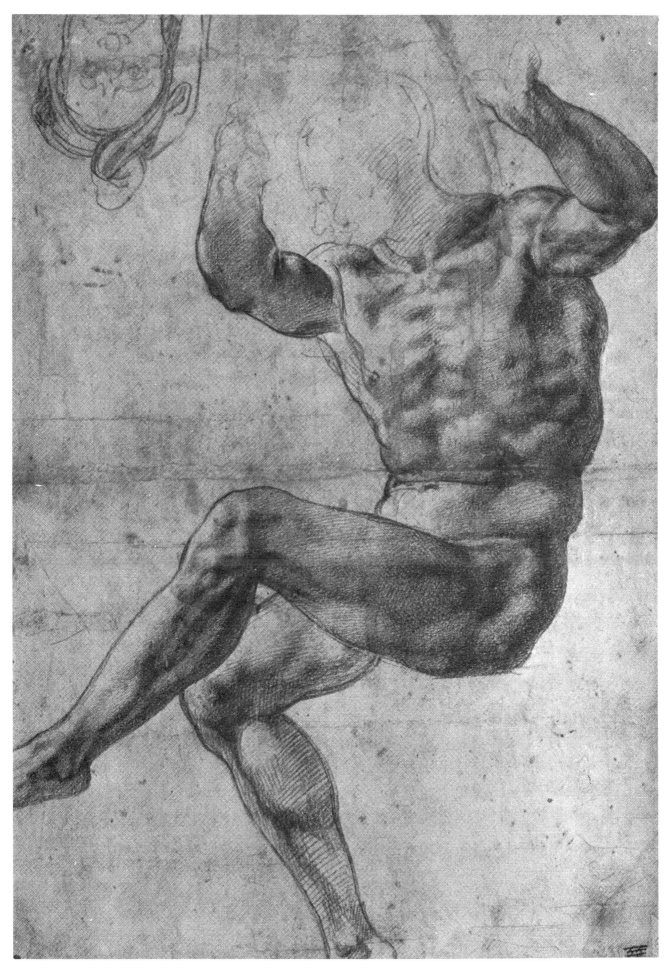

117

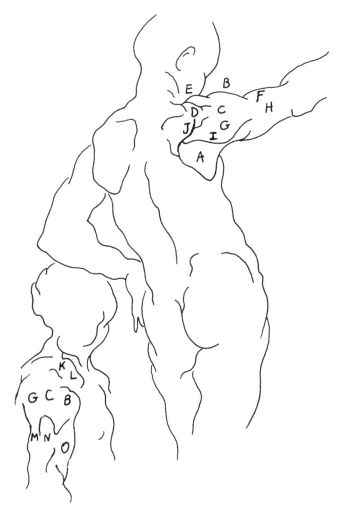

雅各布・蓬托莫（Jacopo Pontormo，1494 年－1556 年）
《裸體習作》（NUDE STUDIES）
紅色粉筆，以白色顏料打亮
16 英吋 x8 又 7/8 英吋（406 公釐 x225 公釐）
紐約，摩根圖書館與博物館

三角肌

複雜的三角結構加上纖維和附帶部位，使三角肌就算體積並不龐大，也能施展強大力量。

在蓬托莫的畫作中，右方人物的手臂舉於稍高於水平的位置。抬手臂（或肱骨外展）到肩膀高度的動作是由整條三角肌所執行。在更往上的高度，則要透過肩胛骨（A）旋轉。朝前或是內側旋轉的動作受到三角肌前半部（B）的輔助。蓬托莫以兩段短線條表現出其中段（C）連往肩胛之肩峰突（D）的起端。三角肌前半線條（E）在肩峰突區塊（D）後方，朝內接到位於鎖骨外側三分之一位置的起端。這條由三角肌曲線組成的線條在二頭肌（F）前方朝外移動以碰觸到三角肌中段（C）及後段（G）部位的纖維，並以止端附著於約在肱骨的

中央位置（H）。

三角肌後半部（G）協助手臂向後伸展和旋轉。陰影線（I）指向此後半部於肩胛棘突（J）的起端位置。

至於左下角的人物，請依循蓬托莫刻劃三角肌的結構線索來觀察。注意看肩峰突（K）和鎖骨中段的起端（C）、鎖骨（L）和前段的起端（B），還有後三角肌弧線（G）順著三頭肌的長頭（M）和外側頭（N）朝內移動，連同三角肌中段（C）、前段纖維（B）帶到三頭肌與二頭肌外側頭（O）之間，並且繼續延伸到其於肱骨的止端。在大師的傑作中，你將不斷地看到這類解剖學速記方式。

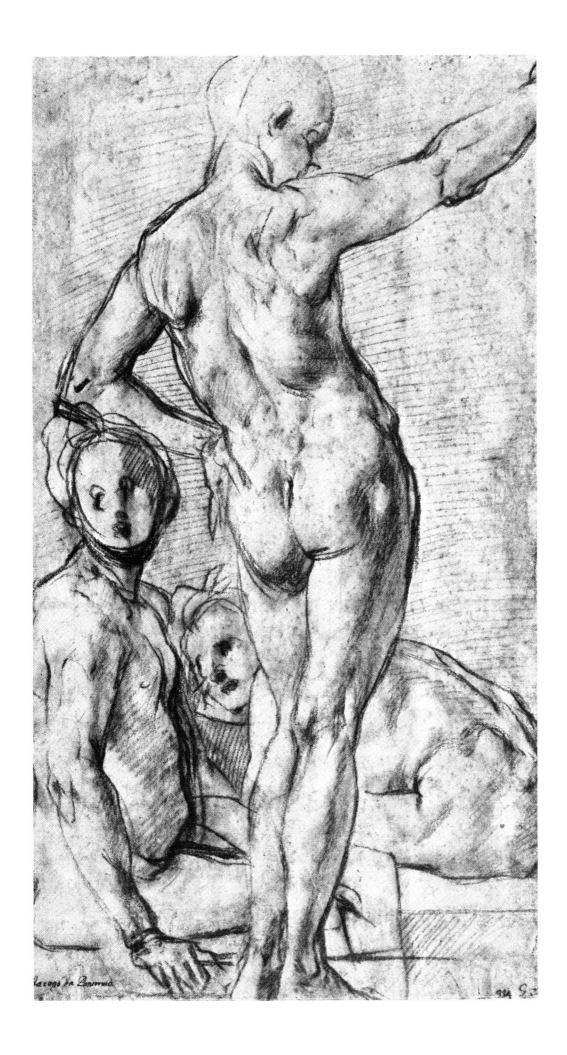

喬瓦尼‧巴提斯塔‧提也波洛（Giovanni Battista Tiepolo，1696 年－1770 年）
《裸體習作》（NUDE STUDY）
紅色粉筆、白色粉筆、淺染色紙
10 又 5/8 英吋 x7 又 1/4 英吋（270 公釐 x185 公釐）
斯圖加特，國立美術館

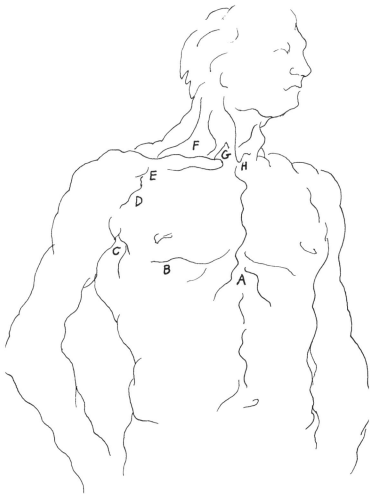

重要標記，正面

　　研究解剖學時，描述同樣骨骼或肌肉標記的稱謂可能會令你感到混淆。你會遇到俗名、教師慣用語、對於器官起端、止端和構造的描述，包含英文說法以及拉丁文名稱，還有複雜的醫學術語。在能梳理清楚、運用對自己最實用且有意義的用語之前，透過這些標記彼此之間的關係會更容易理解。

　　在這張提也波洛的範例畫作中，請注意依標記位置所形成的整體方位。它們在上半身形成了類似扇狀的隆起物、窟窿以及皺褶。先從胸骨底下的扇柄開始看，這些同義詞可整理成如下方易記誦的環狀圖：

　　A. 胸骨基座、腹窩、胸骨下切跡、腹壁凹陷處

B. 乳房下鑿溝

C. 胳肢窩、腋下皺褶、腋窩

D. 三角肌鑿溝、三角胸肌間溝

E. 鎖骨下凹溝

F. 鹽罐、鎖骨上凹溝、頸後三角

G. 胸鎖凹溝

H. 頸窩、胸骨上切跡、頸靜脈切跡

　　觀察這些部位，你可能會注意到每個標記的明暗、形狀、大小和方向變化與燈光和模特兒個別構造之間的關係。你也要考量提也波洛給予這些標記的比例、平衡、協調和統合性，以利開始運用到自己的畫作中。

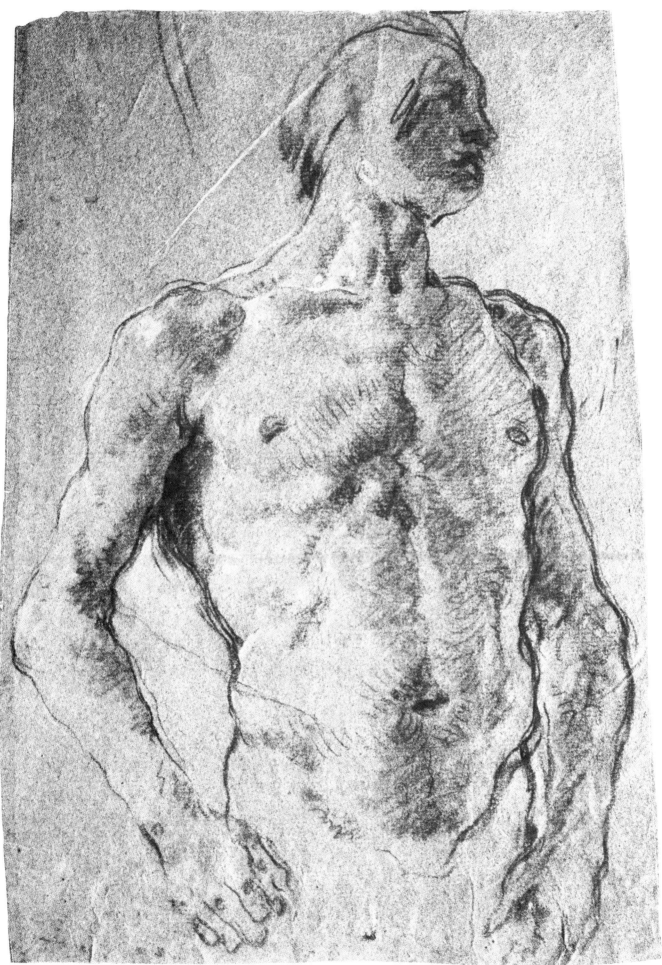

121

拉斐爾·聖齊奧（Raphael Sanzio，1483 年－1520 年）
《五名裸男》（FIVE NUDE MEN）
墨水筆、墨水
10 又 5/8 英吋 x7 又 3/4 英吋（269 公釐 x197 公釐）
倫敦，大英博物館

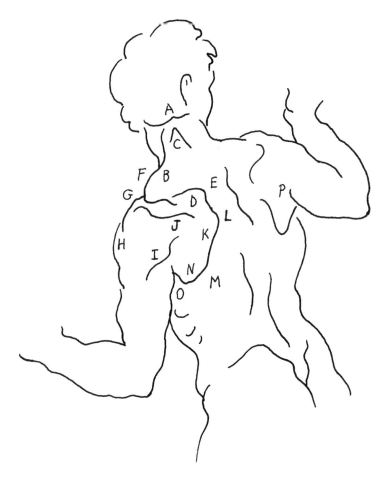

重要標記，背面

我們來看看拉斐爾如何處理肩帶背面的重要標記，以及手臂移動位置會如何影響形體。

跟著斜方肌上半部（B）走，從它在枕隆凸上方曲線（A）的起端開始往下移動。從斜方肌裏層往外凸出的小三角形，表示提肩胛肌（C）正在發揮抬升肩胛骨上方角（D）的作用（因此得名）。斜方肌的中段（E）覆蓋住這區的肩胛骨，以及從該處起始的棘上肌。

斜方肌外圍曲線（F）受到外鎖骨凸起（G）打斷，此處即為鎖肩峰關節。這條曲線再次接連到三角肌中段（H）的邊線。

現在，把目光移到後三角肌（I）的陰影線，到達沿著肩胛骨棘突（J）的陰影線。拉斐爾筆下

各個標記的多樣形態和關聯性，顯現出他完全掌握了肩帶的形體：肩胛骨的椎骨緣（K）、覆蓋住棘肌的菱形肌（L）、固定在肩胛骨下方角（N）的闊背肌（M），以及大圓肌（O）和棘下肌（P）邊緣的陰影線。

拉斐爾右下角畫作的手臂前伸，用簡單的表面標記呈現肩帶，而左側畫作的手臂後收形態更為複雜，觀察並比較兩者看看。

123

米開朗基羅・博納羅蒂（Michelangelo Buonarotti，1475 年－ 1564 年）
《聖殤習作》（STUDY FOR A PIETÀ）
黑色粉筆
10 英吋 x12 又 1/2 英吋（254 公釐 x318 公釐）
巴黎，羅浮宮

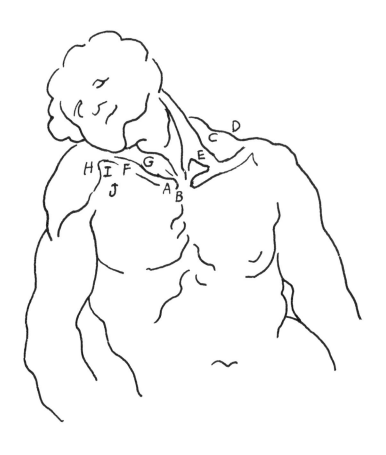

胸鎖關節，升降狀態

　　肩鎖關節是肩帶所有活動起始的中樞位置，也是唯一連接肋骨架的骨骼構造。此關節的組成構造，包含了鎖骨內側端（A），以及胸骨柄的外上部位（B），即胸骨上方的骨頭。這條擺動的螺旋狀鎖骨內側端，被強健的韌帶固定在肋骨架的胸骨底部。

　　一般而言，在手臂活動的同時，胸鎖關節都會處於一定的活躍狀態，這點無異於鎖肩峰關節。但胸鎖關節活動幅度最大時，是在手臂往上抬九十度角之時。

　　這張畫作中，肩膀拱起形成聳肩動作，以碰觸並支撐住斜傾的頭部。在執行這個動作時，前方鎖骨以及後方的肩胛骨會隨著肋骨架受抬升，產生此

作用的包含提肩胛肌（C）、背後的上斜方肌（D），以及前方的胸鎖乳突肌之鎖骨頭（E）。肩帶如此朝上移動會在胸鎖關節帶動鎖骨上移。

　　米開朗基羅明顯地呈現眾多正面表層的變化。左側，隨著鎖骨上方（F）向上移動到胸鎖乳突肌和頸側位置，頸後三角（G）幾乎完全消失不見。隨著肩膀抬起，三角肌前半部（H）往上和往內壓擠，而鎖骨下凹溝（I），即胸肌和三角肌之間的空間會加深，且胸肌（J）的形狀會被拉長。

米開朗基羅・博納羅蒂（Michelangelo Buonarotti，1475 年－ 1564 年）
《〈最後的審判〉聖勞倫斯之習作》（STUDY OF ST. LAWRENCE FOR THE LAST JUDGMENT）
黑色粉筆
9 又 1/2 英吋 x7 又 1/4 英吋（242 公釐 x183 公釐）
哈倫，泰勒博物館

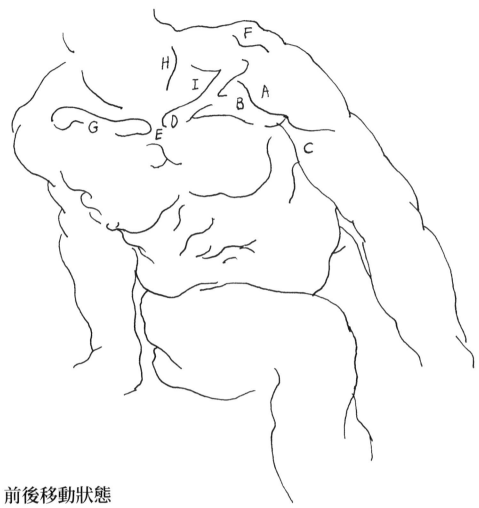

胸鎖關節，前後移動狀態

　　手臂向前抬升或彎曲之際，肩帶多個部位會同時產生作用。此動作始於三角肌前半部（A）和胸大肌的鎖骨區（B）收縮，再加上喙肱肌和二頭肌（C）的部分參與。

　　隨著臂膀從側邊移動到身體前方，鎖骨（D）會以其胸鎖關節（E）的長軸為軸心朝上旋轉，而肩峰突（F）和肩胛骨也會跟著移動。鎖骨內側凸起的弧面（G）使這塊原本在裏層肋骨架之外圍活動受限的骨頭能有一定的自由度。當手臂往前擺時，隨著鎖骨遠離胸鎖乳突肌（H）和頸椎，頸後三角（I）會加厚，且肩胛棘突形成的角和鎖骨將會消隱。

　　米開朗基羅了解，胸鎖關節（E）的鎖骨內側端會在肩膀向前移動時變得不明顯，因此他強調了周邊的肌肉。

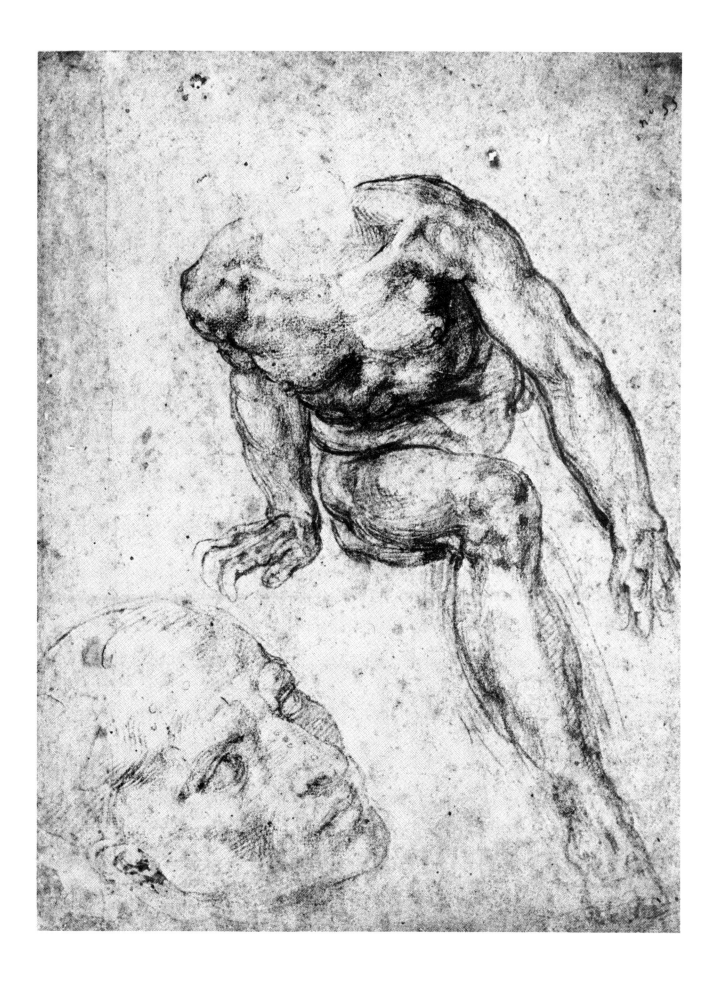

米開朗基羅‧博納羅蒂（Michelangelo Buonarotti，1475 年－ 1564 年）
《波斯祭司其上右側裸體之習作》（STUDY FOR THE NUDE AT RIGHT ABOVE THE PERSIAN SIBYL）
紅色粉筆
11 英吋 x8 又 1/8 英吋（278 公釐 x211 公釐）
哈倫，泰勒博物館

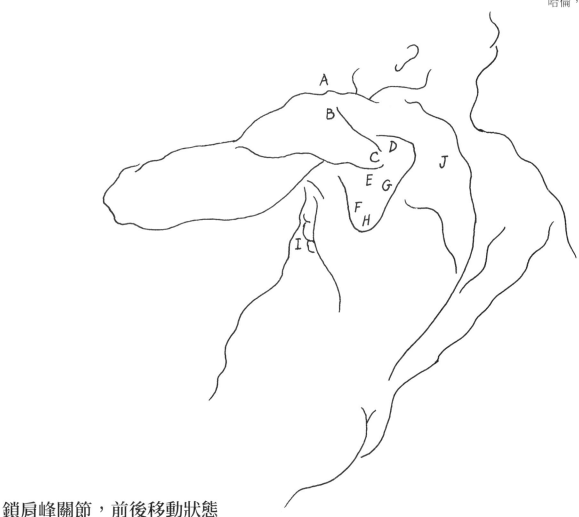

鎖肩峰關節，前後移動狀態

鎖肩峰關節是鎖骨與肩胛骨的肩峰突相會之處，此處幾乎在肩帶產生任何活動時都會處於活躍狀態，並給其極大的活動力。

想要找到肩帶中的這個重要關節，可以在鎖骨（A）稍微從肩胛骨棘突之肩峰突（B）向上抬起時，找到被拉長的鎖骨外端位置。

而要尋找肩胛骨的棘突線時，可以在其外上端隆起處（A）與三角肌後半部起端的內側（C）之間畫一條螺旋線。棘上肌（D）、棘下肌（E）和大圓肌（F）都是起自於肩胛骨，跟著這三處形成的凸起肌肉區塊邊線，將能找到肩胛骨的內側椎骨緣（G）。肩胛骨的下緣（H）受到下方較強健的前鋸肌纖維（I）往前拉，也就是看似手指的隆起

狀肌肉。斜方肌中段（J）止於肩胛骨的棘突，能以朝內和朝上的動作輔助肩膀上抬。肩胛骨以垂直軸傾斜，並跟著手臂的動作移動。

透過鎖肩峰關節（A）及其與鎖骨的連結，肩胛成為手臂肱骨可調式的底座或平台，同時也參與了整個肩帶的活動。

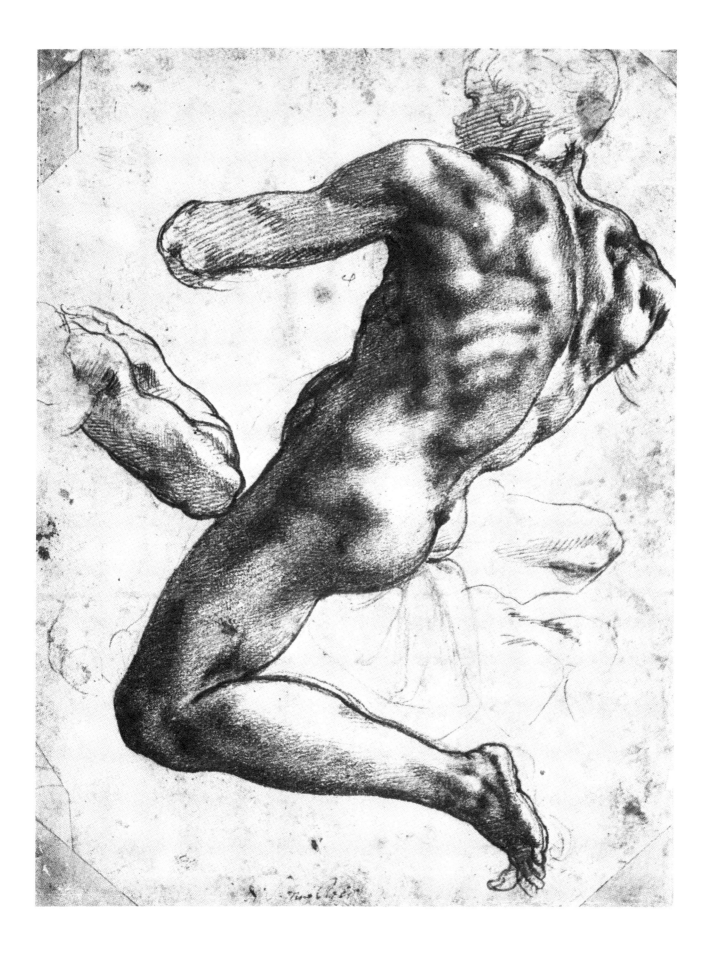

拉斐爾‧聖齊奧（Raphael Sanzio，1483 年－ 1520 年）
《兩女子間的裸男》（NUDE MAN BETWEEN TWO FEMALES）
墨水筆、墨水
11 又 1/2 英吋 x8 又 1/2 英吋（290 公釐 x215 公釐）
貝雲，博納博物館

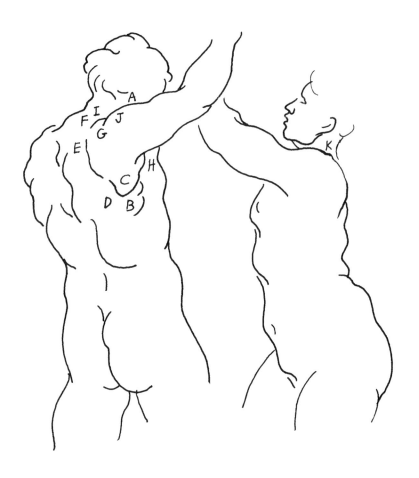

鎖肩峰關節，上下移動狀態

　　若手臂要抬升到高於水平的高度，必須增加鎖肩峰關節（G）的活動。三角肌（A）在手臂抬到水平高度時，便已經達到了朝上移動的動作極限。隨著手臂抬升，前鋸肌下方纖維（B）會順著肋骨架外壁將肩胛骨下方角（C）帶到身體前方。這會使肩胛骨朝上傾斜，並調整好肩膀關節形態，因此更能將手臂提到更高處。

　　肩胛骨被前鋸肌（B）、闊背肌（D）和斜方肌（E）固定在抵住肋骨的位置。斜方肌的中部纖維（E）和上部纖維（F）輔助肩膀上抬的動作。肩胛骨的肩峰突（G）在朝上移動的鎖骨旁沿弧線擺動，以承受手臂如此使勁抬升的力量。同時，肱骨會外旋。而手臂前伸或是彎曲的動作是由胸大肌

（H）和三角肌前半部（A）所執行。

　　指向肩峰突（G）的骨頭凹鑿，一側連接了深入該位置的斜方肌（I）之止端，另一側連接了三角肌（J）的起端。至於鎖骨於肩峰突上方被擴大的外側端，僅以一個隆塊（K）作為表示。

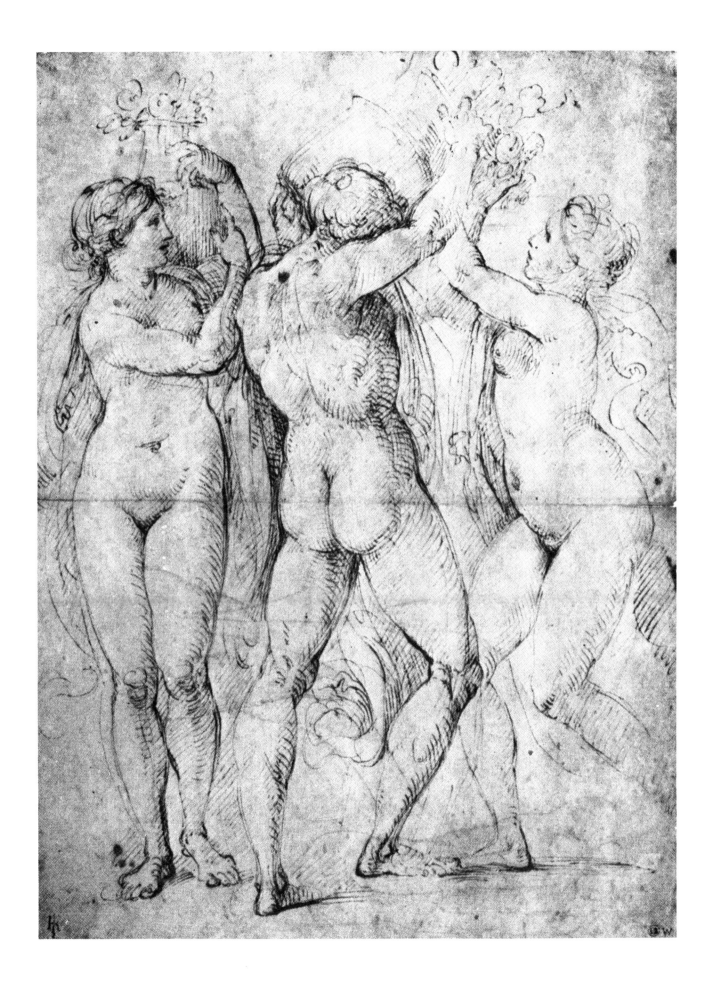

6

手臂

安德烈亞．德爾．薩爾托（Andrea del Sarto，1486 年－ 1531 年）
《〈民眾受洗〉施洗者聖約翰之習作》（STUDY OF ST. JOHN THE BAPTIST FOR BAPTISM OF THE MULTITUDE）
紅色粉筆
墨爾本，維多利亞國家美術館
1936 年，費爾頓遺贈

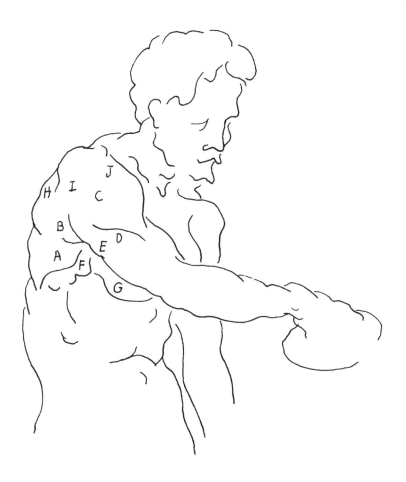

腋窩，手臂彎曲時

手臂前伸並遠離身體時，形成所謂「屈曲」的動作，這時手臂底下的一小塊凹陷部位會顯露出來，這就是別稱胳肢窩的腋窩，手臂在該處從軀幹延伸出去。

這個角錐狀的區域一部分是由從軀幹通往肱骨的肌肉所形成。腋窩的後方皺褶（腋窩壁）是由闊背肌（A）和大圓肌（B）所造成。這兩條肌肉的起端分別在骨盆和肩帶，而止端（C）、（D）則是附著到肱骨。從這張畫的視角來看，腋窩凹陷處被三角肌的長頭（E）所遮蓋住。另外也能看見前鋸肌（F）的鋸齒狀，此區連同肋骨架一起形成腋窩內壁。胸大肌的邊線（G）形成腋窩前壁，因在三角肌的內層僅隱約地顯現。

注意看闊背肌（A）、大圓肌（B）、棘下肌（H）、三角肌後段（I）及三角肌中段（J）位置所形成的的輪廓線條。這些線條從內側基部朝外伸手臂匯聚成楔型的箭頭狀。這些沿著軀幹到手臂的轉向線段和塊體產生的節奏明顯可見。

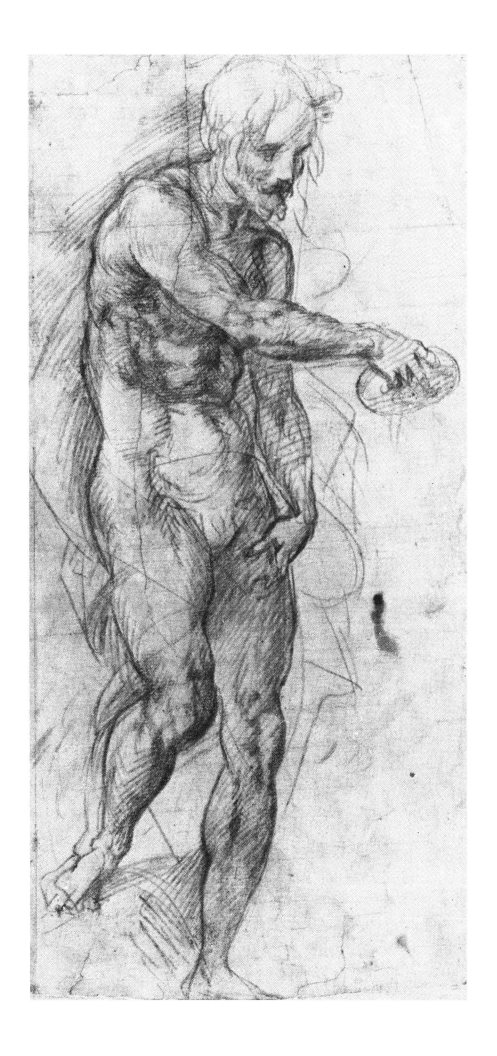

林布蘭・范萊因（Rembrandt van Rijn，1606 年－ 1669 年）
《裸體習作》（STUDY OF A NUDE）
墨水筆、筆刷、褐色水彩、褐紙
9 又 1/8 英吋 x7 又 1/8 英吋（233 公釐 x178 公釐）
芝加哥藝術學院

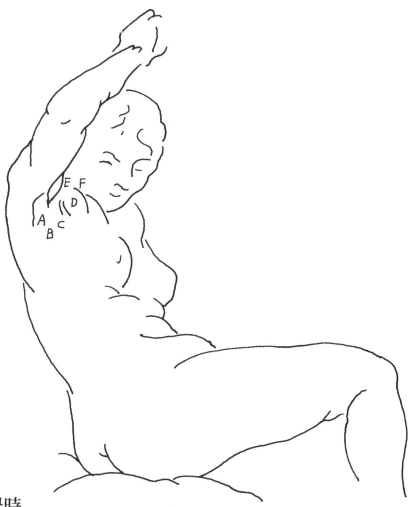

腋窩，手臂高舉時

　　別稱胳肢窩的腋窩會隨著手臂動作變化形狀。在這張林布蘭的畫作中，人物的手高舉過頭，我們更能看見腋窩處的凹陷處。

　　大圓肌（A）和闊背肌（B）形成腋窩後壁並覆蓋中壁（C）。胸大肌（D）和闊背肌（B）區塊之間以兩條稱為前鋸溝的斜線所區隔開來。這條鋸溝在喙肱肌（E）的位置扭轉，並連接到構成腋窩前壁的胸大肌邊線（F）。

　　學生常利用背誦口訣以便記憶。蘇格蘭醫學生便是如此學習腋窩從後到前的肌肉排列順序。他們把每條肌肉的第一音節合起來造句：triceps（三頭肌）、teres major（大圓肌）、latissimus dorsi（闊背肌）、corcobranchialis（喙肱肌）、biceps（二頭肌）、pectoralis（胸肌），加起來變成「Try to let corbie pet.」（試著讓烏鴉摸摸，corbie 是愛爾蘭文的烏鴉）。用這種聯想法把位置順序和字序一起記，就能輕鬆地在心中構成圖像。

雅各布・蓬托莫（Jacopo Pontormo，1494 年－ 1556 年）
《人體習作》（STUDY OF FIGURES）
黑色混和紅色鉛筆、白紙
8 英吋 x6 又 1/4 英吋（204 公釐 x158 公釐）
佛羅倫斯，烏菲茲美術館

肱二頭肌，正面

上臂的肌肉生長在肱骨兩側。肱骨從肩胛的杵臼關節開始，往下方延伸約兩倍肩胛或兩倍胸骨長的距離。肱骨上方圓柱狀的軸心稍微彎曲以配合肋骨架。肱骨下方末端形狀變得寬扁，並形成兩個髁，以在手肘位置承接橈骨和尺骨。

右圖手臂內部由兩條肌肉填充：喙肱肌（A）和肱肌（B），皆位於二頭肌內側短頭（C）與三頭肌中頭（D）之間所形成的凹槽內。二頭肌的外側長頭（E）和二頭肌短頭（C）位在肱肌（B）上方，而肱肌又稱為「枕肌」。

二頭肌與喙肱肌（A）和肱肌（B）一同彎曲前臂。這幾條肌肉在收縮時隆起，並在手肘彎曲時，因拉動前臂橈骨而變粗短。比較畫作中二頭肌處於不同階段時的表面變化：放鬆的伸展動作（F）和彎曲呈直角的動作（G）。

觀察和了解解剖結構，有助於在畫身體時協調地處理不同形體間的中斷處。例如，二頭肌腱（H）以止端附著於前臂時產生小型弧面，而使上臂和前臂之間形成的直角變柔和。再舉一例，二頭肌的長頭（E）和短頭（C）明顯分開且長度不一，使這兩個區塊在肩胛骨和橈骨之間移動時，大小和形狀有變化而更添趣味。

139

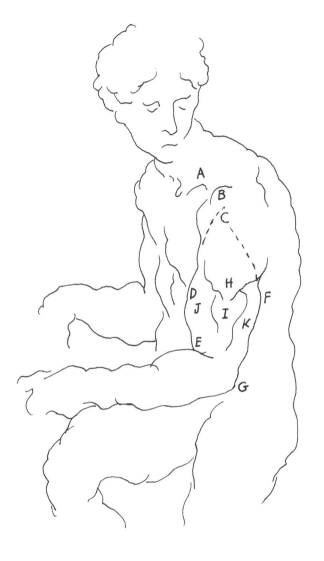

雅各布·丁托列托（Jacopo Tintoretto，1518 年－ 1594 年）
《米開朗基羅〈朱利亞諾·德·麥地奇〉畫像之習作》（STUDY OF A MODEL OF THE GIULIANO DE' MEDICI BY MICHELANGELO）
黑色粉筆、白色粉筆
牛津，基督教堂管理局

肱二頭肌，側面

　　功能創造形體。魚因為形體而能輕鬆地在水中游，以翼狀行進移動。奔跑中的動物，其四肢必須能不受身體牽制而自由移動，因此肱骨的弧線有實際作用。以人類而言，占據上臂的主要肌肉隨著內層肱骨的形狀稍微彎曲。

　　畫上臂肌肉時，始於肩膀骨頭的起端，並延伸到位於前臂的止端位置。首先要找出鎖骨外側線的隆起處（A），接著便能找到肩膀高峰位置（B）以及鎖肩峰關節，也就是鎖骨在肩胛骨肩峰突往上爬升的位置。再來，肩峰突蓋過關節盂（C）以將其護住，而關節盂固定住肱骨頭。三角肌上圓形的提亮處反映下方肱骨頭嵌入此盂狀結構。現在，提起筆放在關節盂（C）頂點，沿著二頭肌長頭（D）

抵達止端的肌腱（E）。然後，把筆放在關節盂（C）底部，往下朝三頭肌的外側輪廓線（F）移動，再沿著三頭肌走到在尺骨鷹嘴突（G）位置的止端。

　　特別觀察三角肌（H）區塊延伸到二頭肌和三頭肌之間的凹槽，並接到止端位置。它在該處進到肱肌纖維（I）中，並隨二頭肌輔助彎曲手臂時，於二頭肌處隆起。丁托列托將手臂大圓柱體的提亮區塊（J）和深暗色區塊（K）置於遠離肱肌凹槽（I），而這個凹槽在二頭肌和三頭肌之間形成一條線。他藉此讓區塊概念（手臂為圓柱體）優先於個別形體。

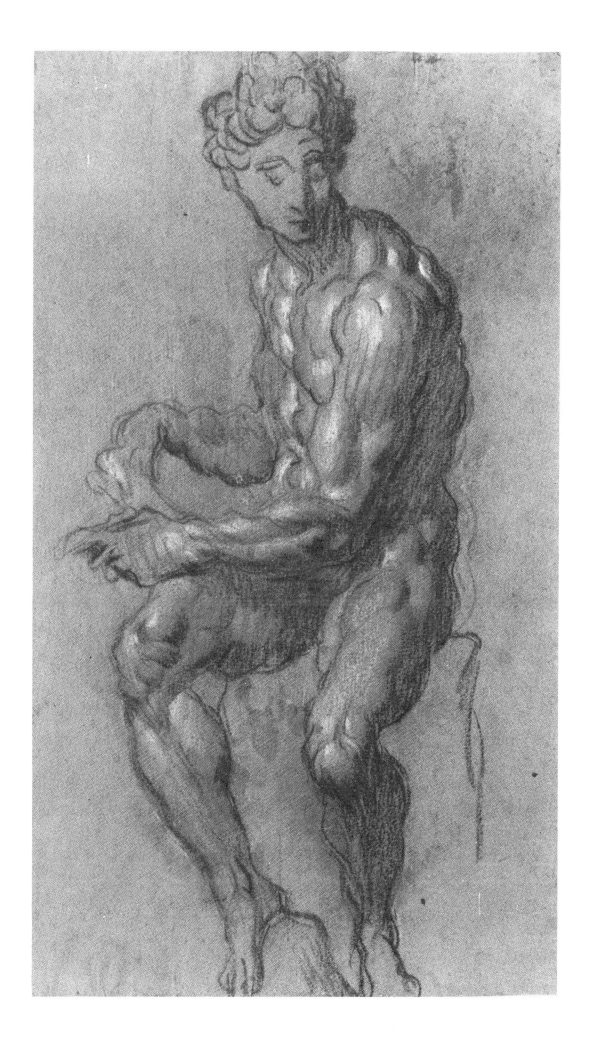

雅各布・丁托列托（Jacopo Tintoretto，1518 年－1594 年）
《亞特蘭提斯雕像之習作》（STUDY OF A STATUE OF ATLANTIS）
黑色粉筆，以白色顏料打亮、藍紙
10 又 11/16 英吋 x7 又 1/8 英吋（268 公釐 x181 公釐）
鹿特丹，博伊曼斯・范伯寧恩美術館（Museum Boymans-van Beuningen）

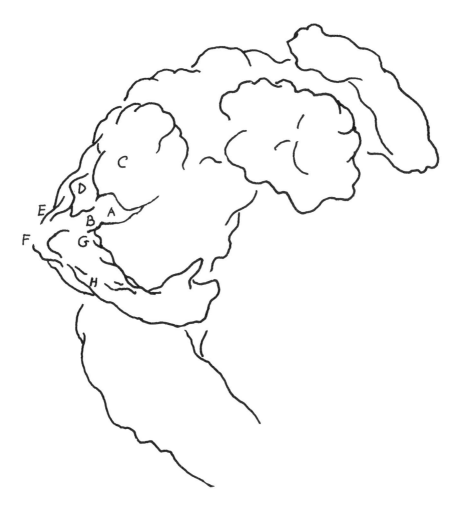

屈曲狀態

前臂朝上臂彎曲是由肱二頭肌（A）和肱肌（B）所帶動。當手臂在手肘處不出力乖掛著，二頭肌為放鬆狀態，呈現出一長條介於圓椎和圓柱之間的圓台狀。此圖中，丁托列托畫出二頭肌收縮，以將前臂朝上臂彎曲的狀態。他把二頭肌畫成短短的球狀，把前後最粗的地方置於上臂約中段的位置。二頭肌上半部被三角肌（C）蓋住，後者延伸並嵌入三頭肌（D）和二頭肌（A）之間形成的肌肉間凹槽。

三頭肌是二頭肌的拮抗肌。二頭肌使手臂彎曲時，三頭肌稍微隆起以產生相抗衡的阻力。彎曲的手肘拉伸三頭肌（E）共同肌腱，從手臂中段到其於鷹嘴突後上方（F）的止端位置。這條肌腱的平坦表面明顯異於周圍肌肉鼓起的頭肌。

丁托列托表現出尺骨鷹嘴突以後上方（F）形成手肘尖端，且在手臂彎曲時形狀變得特別大塊。注意觀察，他在尺骨與肱骨相會之手肘點附近使用的是曲線，而非扁平的線條。

旋後肌區塊（G）從三頭肌和肱肌之間長出來，約在手臂下方三分之一處。橈骨與尺骨如此圖中相交時，會使旋後肌區塊覆蓋這兩條骨頭，並讓上臂形狀加寬。丁托列托在前臂後方的位置強調伸肌群（H），當手腕和手指彎曲時，這幾條伸肌以協同方式收縮，一起形成抗衡力量或些微的相反張力。

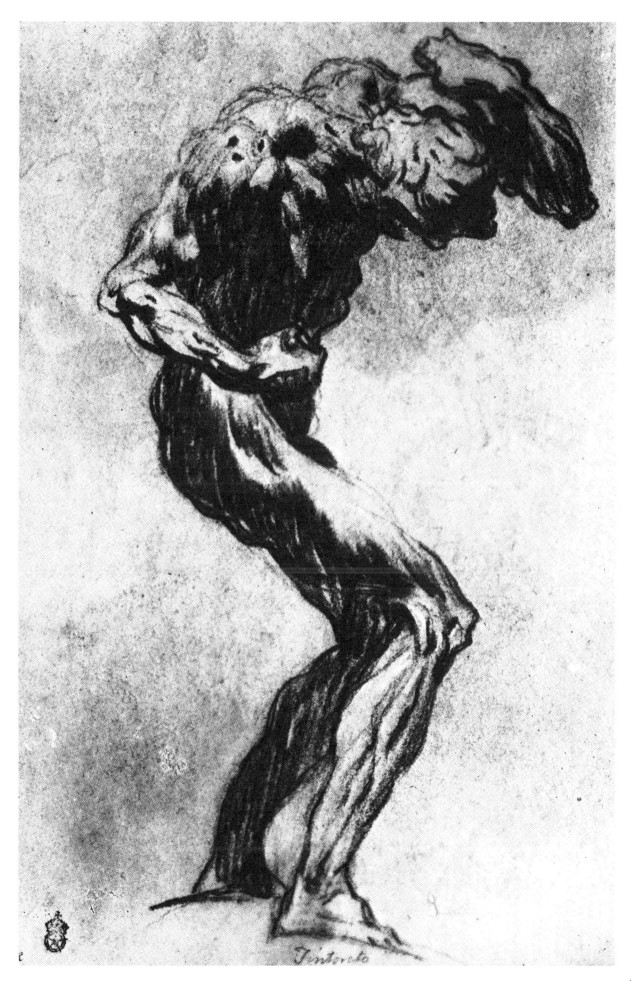

Tintoretto

143

拉斐爾・聖齊奧（Raphael Sanzio，1483 年－ 1520 年）
《坐在石頭上的裸男》（NUDE MAN SITTING ON STONE）
黑色粉筆
13 又 5/8 英吋 x10 又 7/16 英吋（345 公釐 x265 公釐）
牛津，艾希莫林博物館

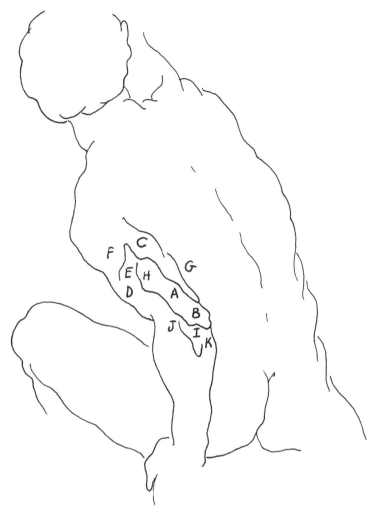

肱三頭肌，正面

　　三頭肌是三合一的肌肉，覆蓋住上臂後方整個表面。這條肌肉的三個頭透過巨大的肌腱（A），將止端附著於尺骨的鷹嘴突末端（B）。

　　三頭肌是前臂的主要伸肌。其中長條的中頭（C）從肱骨為起端生長，跨越肩關節，並輔助上臂的伸展和內收。

　　緊鄰二頭肌外側頭曲線（D）的上方，三頭肌外側頭區塊（E）從三角肌（F）底下開始往外延伸，而這區塊於三角肌位置起於肱骨的外上方表面。三角肌內側頭（G）也是從肱骨開始生長，不過是從中低位置開始，因此覆蓋住了肱骨下半部的整個背面。

　　在伸展時，三頭肌有個特徵會特別醒目，那便是朝外的斜線（H）。在該處三頭肌的圓型纖維聚集於長而扁平的共同肌腱。

　　如果從側邊看尺骨鷹嘴突共同肌腱的止端，將能看見肘肌的小三角凸起處（I）。這塊小肌肉填充了三部位之間所形成的空缺——肌肉起端所附著的肱骨外上髁背面（J）、鷹嘴突外邊線，以及肌肉止端所附著的尺骨後方表面（K）。前臂伸直時，肘肌（I）帶動手肘關節的動作，並使其穩定。需要使出更大力量時，三頭肌的內側頭、外側頭和長頭必須一一啟動。

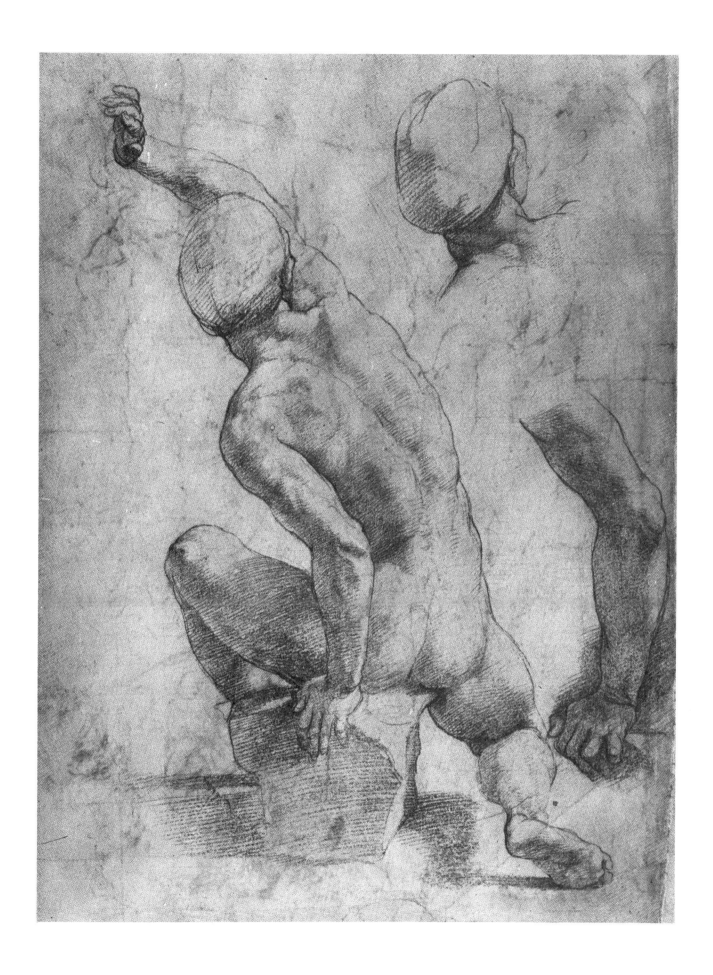

法蘭索瓦．布雪（François Boucher，1703 年－ 1770 年）
《側傾的羊男》（RECLINING SATYR）
炭筆，以白色顏料打亮
19 又 11/16 英吋 x15 又 3/8 英吋（500 公釐 x390 公釐）
紐約，伍德納家族蒐藏系列二

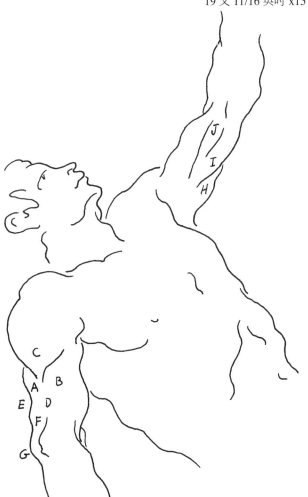

肱三頭肌，側面和內側

　　如同這張布雪畫作的側面視角所示，手臂的大圓柱體可細分成由三頭肌外側頭（A）和二頭肌（B）構成的小圓柱體，了解這點相當實用。三角肌朝下的三角膨起狀末端（C）沉入這兩個圓柱體之間所形成的凹槽，並以止端附著於肱骨中段（D）。

　　大約在此上臂中間位置，可看見三頭肌輪廓內凹（E），這裡就是肌肉與肌腱銜接之處。三頭肌的三個頭透過這條扁長的共同肌腱（F），於止端附著在尺骨的鷹嘴突（G）。高高舉起的手臂中，可以看見鑿溝將三頭肌的長頭（H）和內側頭（I）區別開來。

　　三頭肌的內側頭（I）作用類似於肱肌（J），也就是手臂屈肌的主要驅動力。三頭肌的外側肌（A）和長肌（H）專門用在伸展動作，而二頭肌的兩個頭則用在彎曲動作。身體的不同肌肉會聯合起作用，來穩定和支援主要動作，藉此相互輔助。肌肉也會遵從依身體所需而發布的動作指令。這使功能更有效率並且節省能量。

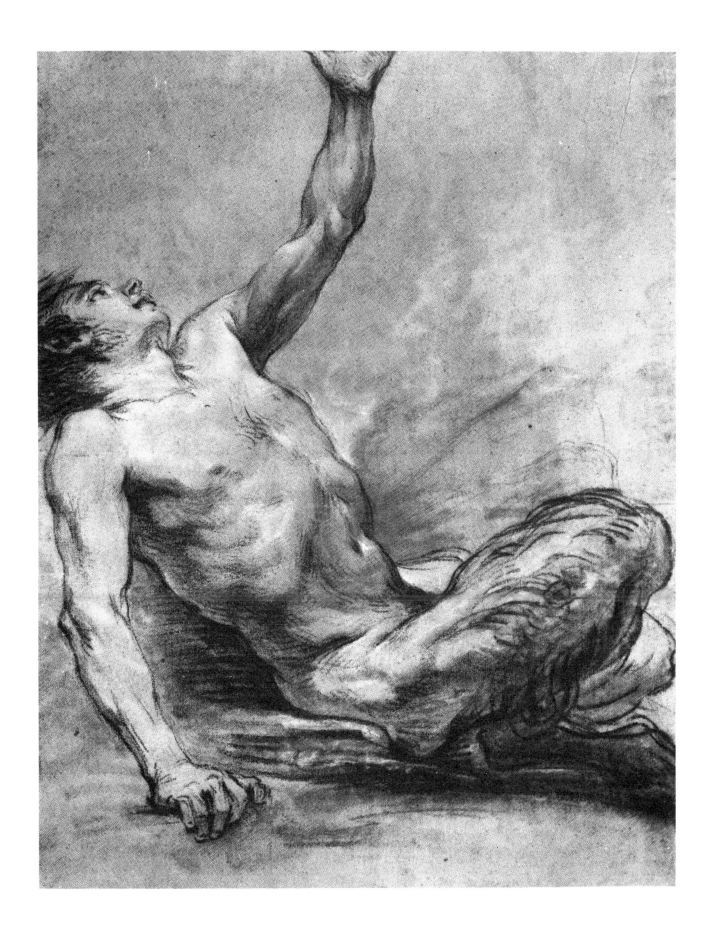

147

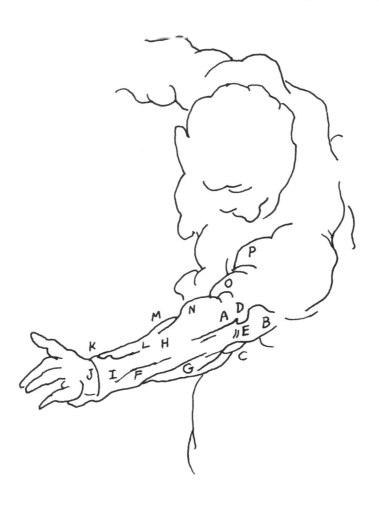

盧卡・坎比亞索（Luca Cambiaso，1527 年－ 1585 年）
《該隱與亞伯》（CAIN AND ABEL）
墨水筆、淡彩
11 又 1/4 英吋 x6 又 1/4 英吋（286 公釐 x159 公釐）
紐約，伍德納家族蒐藏系列一

伸展狀態

伸展是相反於屈曲的拮抗動作，能使關節間的角度變大而非縮小。伸展是打直和延展的動作，與彎曲姿勢相反。在這個例子中，手指頭於手掌處伸展，而手腕在前臂處伸展。前臂於上臂處的伸展動作是由肘肌（A）和肱三頭肌（B）所帶動。

在這張伸展手臂的背後觀畫作中，可看見手肘骨頭的三個結：肱骨的內髁（C）、外髁（D），以及位於兩者之間的尺骨鷹嘴突（E），該部位以兩小條伸展紋所示。你可以輕易地跟著尺骨方向走，從鷹嘴突（E）開始經過位於屈肌（G）與伸肌（H）之間的尺骨鑿溝（F），最後到達於手腕靠近小指那側的莖突（I）之尺骨遠端。

許多藝術家會將解剖形體簡化為簡單的幾何圖形，以便表明這些圖形在透視中的方位。坎比亞索便是以此方式將手臂和手部繪成塊狀。他簡略畫出手部，從手腕環狀韌帶的伸展紋（J）開始，將目光引導至遠離觀畫者側，並一大塊一大塊移動。從位於塊狀手腕之拇指側的橈骨（K）為起點，沿著伸指肌（L）區塊朝遠處走，到達顯示為橈側伸腕短肌（M）之處，再到進入上臂範圍、兩條相疊的旋後肌區塊（N），最後到二頭肌（O）及其覆蓋的三角肌（P）。

阿爾布雷希特・杜勒（Albrecht Dürer，1471 年－ 1528 年）
《亞當之手寫生習作》（THREE STUDIES FROM NATURE FOR ADAM'S ARMS）
雕版
8 又 1/2 英吋 x10 又 13/16 英吋（216 公釐 x274 公釐）
倫敦，大英博物館

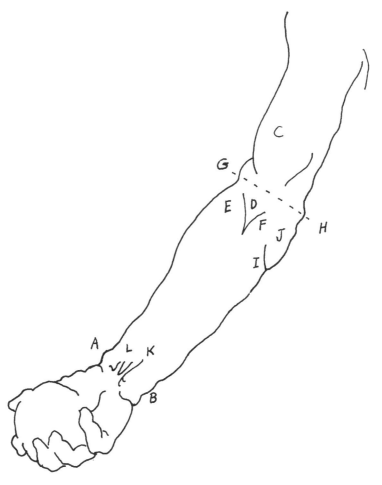

前臂，正面

　　杜勒的畫作中，右方兩個人物的手臂在手肘處打直，並彎曲手指、呈旋後狀態。在這個姿勢中，前臂的兩根骨頭並排。想確認這個姿勢，可以找出該姿勢所產生的表面重要標記，以及相關的肌肉。

　　於手腕處，拇指側的橈骨莖突（A）與對面的尺骨莖突（B）顯示這兩根骨頭的遠端。

　　二頭肌（C）位於手肘關節前半部的俯角位置，而這條肌肉的左右兩側鑿溝在手肘前方匯聚成三角形凹陷區（D）。這個三角形尖端朝下，圍繞於外側的是旋後肌區塊（E），而位於內側邊的是旋前圓肌（F），基部的界線則是肱骨外髁（G）和內髁（H）之間的連線。這條線與上臂軸線並非呈直角，而是內側位置偏低。上臂和前臂軸線之間的夾角稱

為「提物角」（carrying angle）。

　　二頭肌透過腱膜在屈肌區塊（J）的上部肌肉形成一條淺斜溝（I）。前臂巨大的肌肉在外側為旋後肌區塊（E）而在內側為屈肌區塊（J），兩區塊在手肘和手腕之間的中間位置結合，成為狹窄的肌腱。掌長肌（K）和橈側屈腕肌（L）的屈肌腱在前臂的基部突顯出來。如果把手指頭放在橈側屈腕肌的位置，可以感覺到橈動脈的搏動，也就是醫師把脈的位置。

彼得‧保羅‧魯本斯（Peter Paul Rubens，1577 年－ 1640 年）
《〈德西烏斯‧穆斯之死〉畫作之習作》（STUDIES FOR A PAINTING OF THE DEATH OF DECIUS MUS）
黑色粉筆，以白色顏料打亮
15 又 15/16 英吋 x12 又 1/4 英吋（405 公釐 x310 公釐）
倫敦，維多利亞與亞伯特博物館

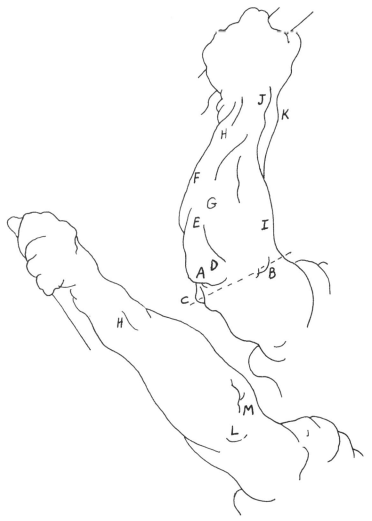

前臂，背面

在手臂背面，尺骨的鷹嘴突（A）形成手肘尖端。在圖右方的彎曲手臂中，鷹嘴突形成三條隆起骨頭的三角形底部。這個三角形骨頭標記的基部，是由肱骨外髁（B）和內髁（C）之間的結構線形成。魯本斯加強較凸出的內髁，並強調鷹嘴突在這條彎曲手臂的凸出。

對形狀深入認識有助於快速找出骨頭位置及肌肉形體。肘肌的三角形凸出處（D）起自於肱骨的外上髁（B），並朝下指向其附著於尺骨後方的止端（E）。尺側屈腕肌（F）和尺側伸腕肌（G）分別在肘肌（D）和尺骨軸線的兩側，並形成尺骨溝（H）。

旋後肌區塊（I）使得前臂的上方膨起。伸指肌腱（J）有助於畫出手腕形狀。側邊稍微隆起的形狀表示拇指的伸肌（K）。

伸展手臂時，鷹嘴突（L）會朝內上方移動，並朝外產生深窩（M）。把手臂打直並將手指頭放入這個窩中，便能感受到肱骨外髁（B）的骨頭區塊。把手臂從後到前旋轉，從旋後變成旋前狀態，將可以在外髁下方一點的位置摸到橈骨頭串接至肱骨小頭，也就是手肘肱骨的橈骨頭。

153

費德里科・巴羅奇（Federico Barocci，約 1535 年－ 1612 年）
《〈聖維塔萊殉道〉之習作》（STUDIES FOR THE MARTYRDOM OF SAN VITALE）
粉筆
柏林，國立博物館

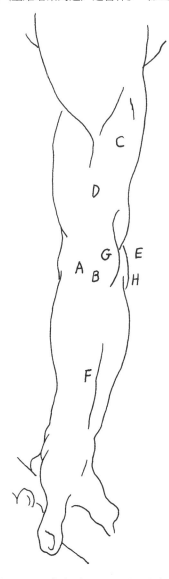

前臂，側面

　　手臂側面最明顯凸起的肌肉區塊，是一對相鄰的螺旋肌肉，稱為旋後長肌或肱橈肌（A），以及橈側伸腕長肌（B）。這兩條螺旋狀的肌肉同屬旋後肌群。

　　旋後肌群的起端在於三頭肌（C）與肱肌（D）之間的位置，大約上臂下方三分之一處。此肌群膨起的最寬處在肱骨外髁（E）下方的位置。前臂在大約中段處變細，並銜接至伸肌群的肌腱（F）。

　　在橈側伸腕長肌內側隆起（G）與肘肌（H）之間的位置，可於裏層的外髁和橈骨莖突處（參見解剖圖 23），看見伸直手臂背面形成的深窩。這是全身任何一處有骨頭凸起而產生窩狀結構當中，較大型的一例。類似的窩也能在薦骨（脊椎底部）和

股骨大轉子（髖的側邊）找到。此窩狀結構是由骨頭周圍的隆起狀態所造成。隆起肌肉形成凸起，而骨頭就會變成凹陷的狀態，因而產生窩。

阿爾布雷希特．杜勒（Albrecht Dürer，1471 年－ 1528 年）
《夏娃臂膀》（THE ARM OF EVE）
筆刷、褐墨
13 又 3/16 英吋 x10 又 1/2 英吋（335 公釐 x267 公釐）
克利夫蘭藝術博物館

前臂，內側

　　在杜勒這張前臂內側觀的畫作中，尺骨溝（A）位在斷面（B）的暗色陰影下方。該斷面沿著尺側屈腕肌（C）的走向發展。尺骨溝從莖突（D）開始往下延伸，並將前臂的正面和側面屈肌群（C）與背面的伸肌群（E）區隔開來。

　　最方便卻常被忽略的參考模特兒，不正是自己的身體嗎？利用鏡子仔細看看自己的肌肉移動，並同時好好感受，讓肌肉不再只是背誦的詞彙。把右手前臂轉至上方並伸直，把左手掌心放置於這個前臂的厚實上半部。握緊右手掌後鬆開，接著彎曲連著前臂的手腕，試著用手指去碰觸手臂。這時你能看見並感受到屈肌（C）收縮和放鬆，並從背面尺骨脊的位置移動到前臂的正面區域。

　　想要感受手背的伸肌的話，盡可能把手腕遠離自己。這個動作稱為過伸或是背屈。交替做這個動作和手腕左右擺動的動作，你將會感受到伸肌（E）的長肌束在收縮與擴展之間改變形態。這個肌肉活動產生的動能，將會透過前臂窄細下半部的長條肌腱，移轉到手腕和手指。

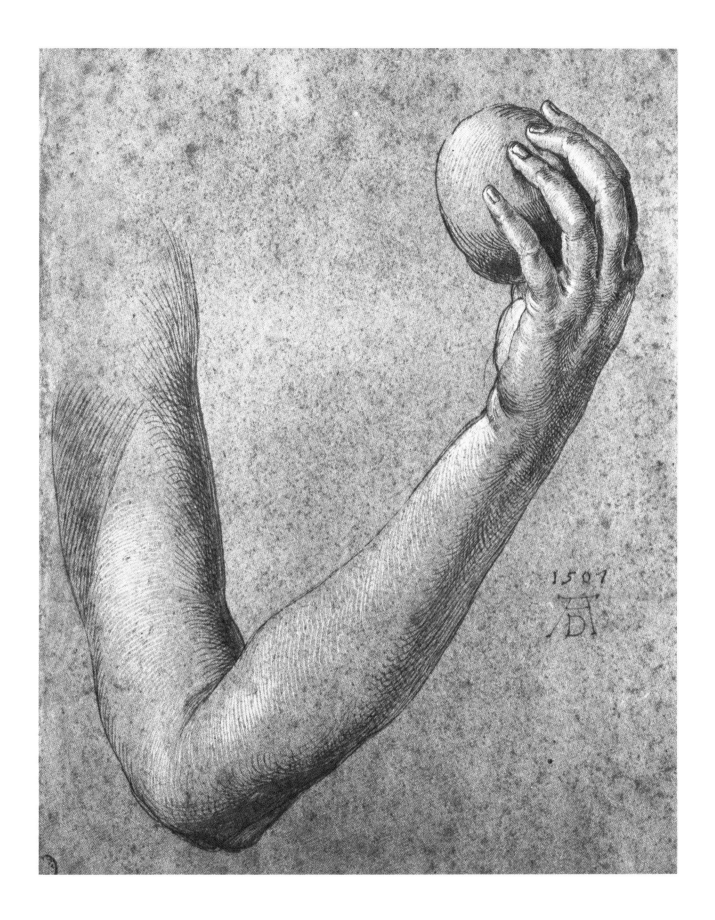

喬瓦尼·巴提斯塔·皮亞澤塔（Giovanni Battista Piazzetta，1683 年－ 1754 年）
《男體之學術習作》（ACADEMIC STUDY OF A MALE FIGURE）
黑色粉筆、灰紙，以白色顏料打亮
21 又 1/8 英吋 x15 又 3/16 英吋（537 公釐 x386 公釐）
渥太華，加拿大國立美術館

旋前狀態

　　這幅畫示範了前臂的兩種相反狀態。畫中人物的右手臂處於旋前狀態，即手掌下翻；而朝軀幹後方伸展的左手臂處於旋後狀態，即手掌上翻。

　　旋前的下翻動作是由前臂中的兩條正面肌肉所帶動，分別為旋前圓肌（A）和旋前蹠方肌（B）。這兩條肌肉從內側起端，連同手部拉動橈骨、蓋過尺骨翻轉。旋後長肌（C）、深層的旋後短肌及二頭肌（D）從對面位置以反方向拉動骨頭，將前臂帶回旋後狀態。

　　肌肉活動時，簡易機械的槓桿原理也適用於人體，抵抗了重力和慣性。在旋前狀態中，收縮的旋前圓肌（A）和旋前蹠方肌（B）以橈骨槓桿上的肌腱拉動。這時橈骨以靠近肱骨底部的關節為支軸

旋轉，手部抵抗了重力和自身重量所形成的阻力，以橈骨跨過尺骨將手往內側翻。

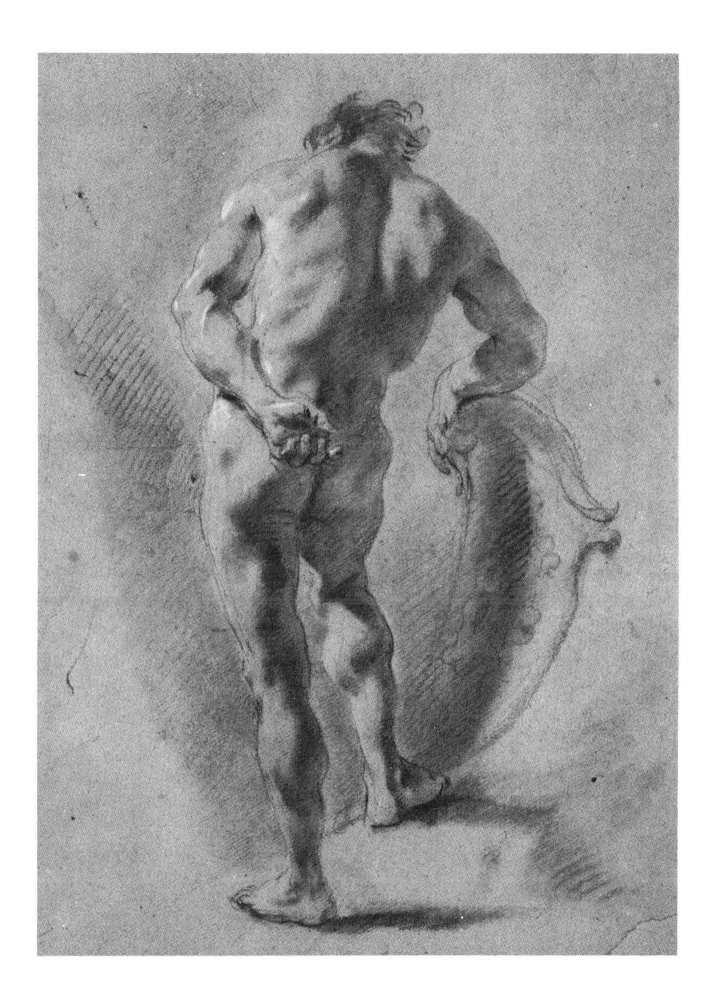

彼得・保羅・魯本斯（Peter Paul Rubens，1577 年－ 1640 年）
《裸男上半身之習作》（STUDY OF A NUDE MALE TORSO）
炭筆、白色粉筆
12 又 7/16 英吋 x14 又 7/16 英吋（315 公釐 x367 公釐）
牛津，艾希莫林博物館

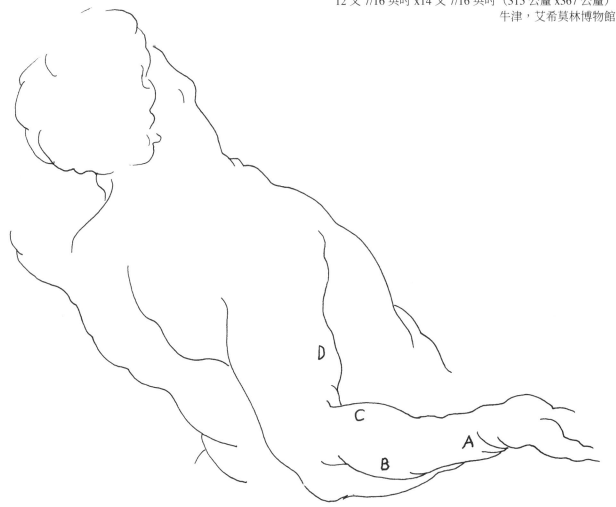

旋後狀態

螺旋的輪廓線是表示旋轉的線形符號。從前臂下方拇指側伸肌（A）外的曲線，可看出魯本斯筆下人物剛將前臂從掌心朝下的旋前動作，翻轉為掌心朝上的旋後動作。

伸指肌（B）收縮，加上拇指側伸肌（A）所產生的動作後，手指和拇指攤開。親自用前臂試試看這些動作，並感受移動拇指和其他指頭時，各區塊出現的變化。

旋後動作是以旋後長肌（C）和深層的旋後短肌所帶動。快速以旋後方式抵抗阻力做動作，例如開門鎖而鑰匙卡住，這時二頭肌（D）會出力幫忙。進行旋轉動作時，旋後肌和二頭肌會將處於旋前狀態的橈骨，朝尺骨方向拉回原處，使兩根骨頭再度

回到平行的位置，而掌心朝上。（這動作的範例之一是捧著一碗湯。）二頭肌以旋後方式收縮時，長度會變短。一手旋轉時，將另一隻手放至二頭肌上，便能感受肌肉的移動。

在轉螺絲或轉開瓶蓋等簡單日常活動中，可以體驗兩個生理結構要素的實務應用——右手通常為主導側，而旋後力量強於旋前力量。

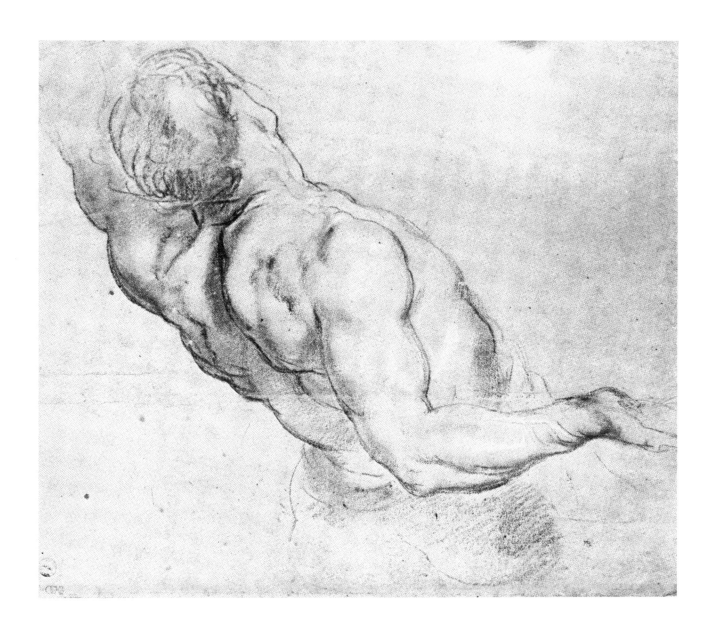

161

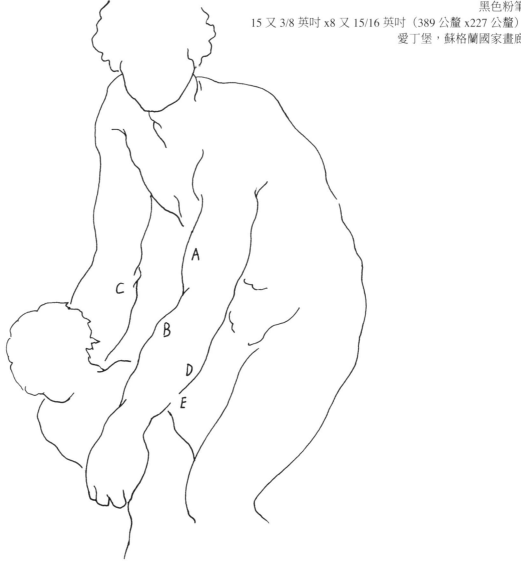

雅各布・蓬托莫（Jacopo Pontormo，1494 年－ 1556 年）
《手抱小孩的青年》（YOUNG MAN HOLDING A SMALL CHILD）
黑色粉筆
15 又 3/8 英吋 x8 又 15/16 英吋（389 公釐 x227 公釐）
愛丁堡，蘇格蘭國家畫廊

半旋前狀態

前臂在半旋前狀態時，掌心朝內。這個動作是所謂前臂的自然姿勢，也就是休息姿勢。當手平貼胸口時，前臂和手部都是採用這種最自然的動作。把手臂垂放在兩側時，掌心既非向上翻的旋後，也不是向下翻的旋前，而是朝內側翻的半旋前。這也是在機械原理中，最能發揮上肢力量的動作。

蓬托莫畫中人物正扶著扭動的孩子。他的二頭肌（A）和旋後肌（B）正在收縮，並與方向相反的旋前圓肌（C）一起以半旋前狀態穩定手臂。屈肌群（D）在彎曲手腕和手指時，因收縮而隆起。

蓬托莫在旋後肌群（B）運用多個活動線段表示前臂的出力狀態。底下，他用一片與連續實線相反的區域，打斷前臂內側和屈肌群的長邊線（E）。

同時，他將明暗調為單一的色調，以統合正面和背面兩區塊。

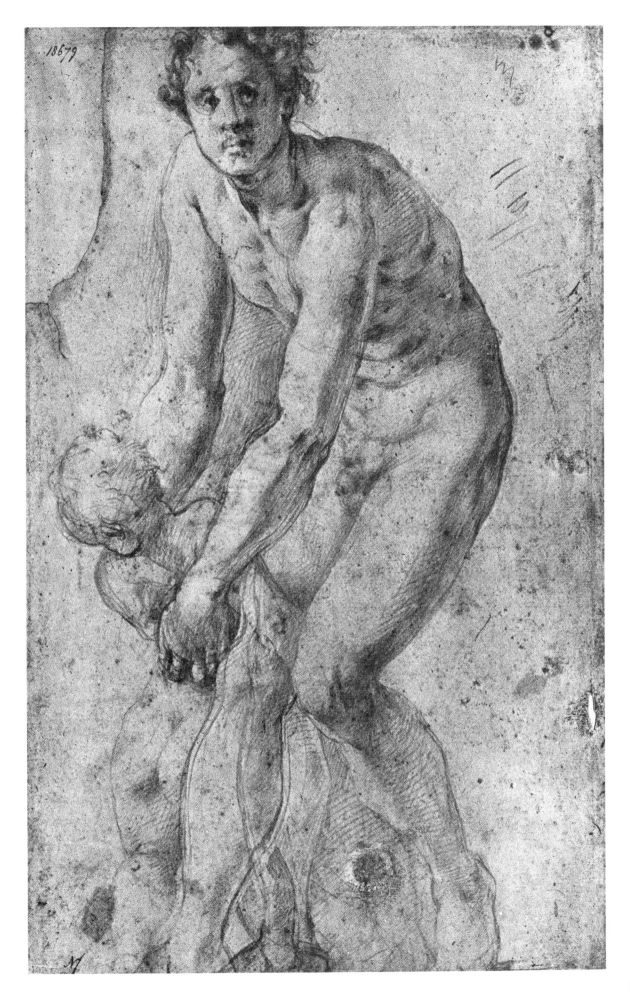

163

拉斐爾・聖齊奧（Raphael Sanzio，1483 年－ 1520 年）
《〈聖禮辯論〉之初步習作》（PRELIMINARY STUDY FOR THE DISPUTÀ）
墨水筆、墨水
11 英吋 x16 又 3/8 英吋（280 公釐 x415 公釐）
美因河畔法蘭克福，施泰德藝術館

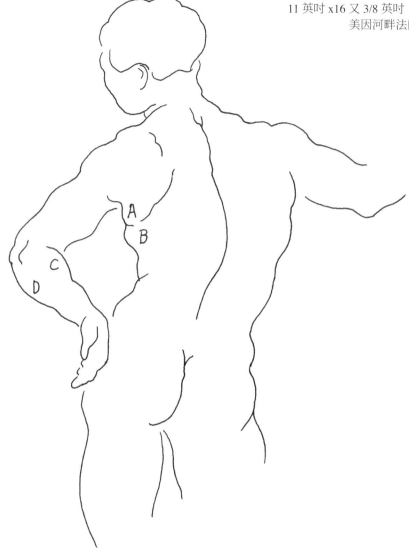

過旋前狀態

　　將手部翻到掌心朝下的旋前動作，會使肱骨隨之旋轉，即使是剛啟動的動作也是如此。做出極度的過旋前動作時，肱骨會大幅轉動。大圓肌（A）、背面的闊背肌（B）以及正面的胸大肌皆帶動肱骨朝內及朝上轉動。這些肌肉皆拉動了肱骨的正面。

　　注意看前臂從旋後的扁平狀態，移動到此過旋前狀態時，形態會發生變化而成為明顯的圓柱體。旋後肌群（C）隨著橈骨移動到手臂內側，並使渾圓的上臂變得更粗。在前臂位置相對的屈肌群（D）隆起後，手腕和手指也跟著彎曲。

7

手部

拉斐爾‧聖齊奧（Raphael Sanzio，1483 年－ 1520 年）
《賀拉斯衣褶等習作》（DRAPERY OF HORACE AND OTHER STUDIES）
墨水筆、褐墨，以黑色粉筆為底
13 又 1/2 英吋 x9 又 1/2 英吋（343 公釐 x242 公釐）
倫敦，大英博物館

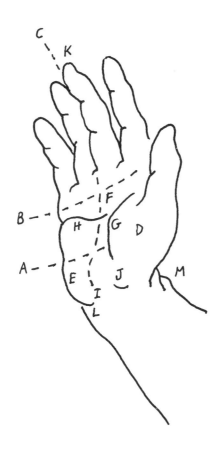

肌肉及重要標記，正面

　　拉斐爾畫作下方的兩隻手正處於過伸的狀態（又稱「背屈」），且伸展著手指。手前方的掌面上，可清楚看見肌肉和骨骼的隆起。

　　手部骨頭以一連串的弓型方式排列：腕部的近端橫弓（A），及其裏層的遠端腕骨列、沿著掌骨頭線排列且極為靈活的遠端橫弓掌骨（B），最後是沿著掌中央皺褶走向的縱弓（C － I）。

　　手內部的短肌肉分為處個區塊，包含拇指基部的大魚際肌群（D）、小指頭下方的小魚際肌群（E），以及在掌筋膜（F）裏層、位於掌骨之間的骨間肌群及蚓狀肌。拇指和其他手指頭的肌肉統稱「指肌」，而指肌做的動作會造成彎曲皺褶，也就是看手相時觀測的掌紋。這些線條跟著手掌的輪廓生長。拉斐爾畫出兩條最主要的線：一，大魚際，又稱「生命線」（G）。二，位在較遠端的手指線，又稱「感情線」（H）。手部中央則是中央皺褶（C － I），在手相中稱為「事業線」，自手舟骨隆塊的內部（J）開始，沿著手掌輪廓走，指向靠近手中央線條的中指（K）。而中指與腕弓（A）形成直角。

　　與手舟骨相對的是尺骨側的豆狀骨隆塊（L），即為手指的根部。而位在大魚際（D）上方的是橈骨莖突（M），指向手腕的外側。

巴爾托洛梅奧‧帕薩羅蒂（Bartolomeo Passarotti）
《手部與裸體之習作》（STUDIES OF HANDS AND NUDE FIGURES）
墨水筆、褐墨
16 又 1/8 英吋 x10 又 3/8 英吋（410 公釐 x263 公釐）
牛津，艾希莫林博物館

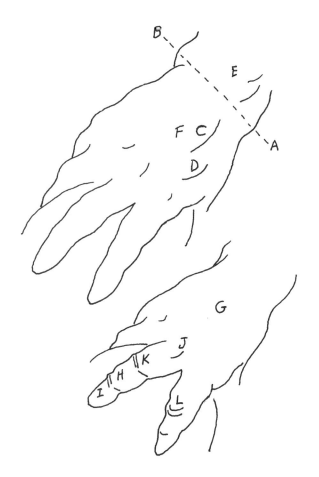

肌肉及重要標記，背面

　　手的形狀就像表演用的提線木偶，這些吊線對應到手部接連前臂處的外側長肌腱。這些肌腱透過手腕連通至手部。

　　手腕最凸出的部位是橈骨（A）和尺骨（B）遠端骨頭的莖突。在這兩個標記間畫一條連接線，就能看出線條是傾斜地越過手腕，而不是呈水平。仔細觀察時可發現，橈骨莖突越凸起且越偏前側，莖突位置就越比尺骨莖突位置要低。

　　做出抓握姿勢時，手背呈弧狀。帕薩羅蒂沿著中指凸起的掌骨（C）強調手部。往下方，他用陰影線表示第一背側骨間肌呈現的卵狀（D），而這條肌肉又稱為食指的外展肌。此區塊從大拇指骨延伸到食指的骨頭，將骨骼結構轉化為完整的手。

　　把大拇指放在另一隻手的橈骨莖突上，慢慢往身體上方移動，你會感受到背結節（E）的隆塊。這個標記和於手背側最凸出的第三掌骨（F）位在同一條直線上。手部中央隱約可見手指的長條伸肌（G），其四條肌腱附著於每根指頭的第二指骨（H）和第三指骨（I）止端位置。手關節示意出第二到第五掌骨的位置，而手指微彎使第三掌骨關節（J）特別凸出。

　　帕薩羅蒂以強烈對比突顯第三中央指骨關節外層的肌膚皺褶（K），他用一條條直線繪出。他用漸層使食指沒入陰影區，並在中央關節使用較不明顯的輪廓線（L）以降低對比度。如此一來，他保留了以一淺一深區分亮暗的兩種主要色調。

阿爾布雷希特‧杜勒（Albrecht Dürer，1471 年－ 1528 年）
《赫拉祭壇畫天父之手習作》（STUDY OF THE HANDS OF GOD THE FATHER FROM THE HELLER ALTARPIECE）
8 又 1/4 英吋 x11 又 5/8 英吋（209 公釐 x295 公釐）
布萊梅美術館

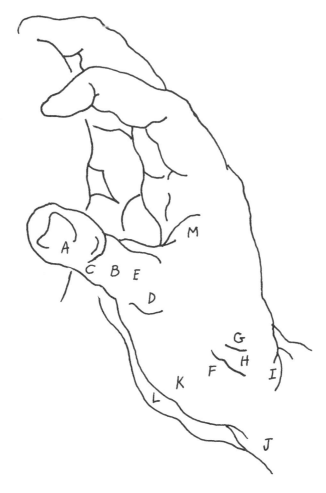

肌肉及重要標記，側面

如同腳的大拇趾只有兩節趾骨，手的大拇指也只有兩節指骨，分別是遠端（A）和近端（B）指骨，在關節部位以皺褶（C）分開。杜勒強調第一掌骨的掌骨頭（D），這部分因拇指在球上微彎而凸起。

近端指骨的提亮處（E）沿著單一的伸肌腱走向抵達掌骨頭。在這個位置之上，肌腱群分為橈骨側的伸拇短肌（F），以及在尺骨方向傾斜的伸拇長肌（G）。兩條肌腱之間的凹陷，形成了解剖學所說的「鼻煙盒」（H）構造，在這張圖中僅隱約表示——當拇指伸到極限時才最為明顯。

手背上的彎曲皺褶（I）在手腕伸展時都會顯現。下方處，外展拇長肌的淺色輪廓（J）連接到大魚際（K）的大範圍區域，而此區疊合到掌心凹陷處以及後方的小魚際（L）。

杜勒提亮第一背側骨間肌，即中指的外展肌（M）。他將輪廓線稍微傾斜於肌肉區塊的長短兩軸。

安德烈亞‧德爾‧薩爾托（Andrea del Sarto，1486 年－ 1531 年）
《手部研究》（STUDIES OF HANDS）
粉筆
佛羅倫斯，烏菲茲美術館

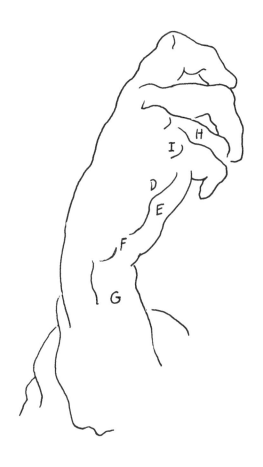

肌肉及重要標記，內側

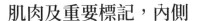

如果手能處於放鬆姿勢，如德爾‧薩爾托畫中最右側那隻手所示，手必定會呈現稍微掌屈的動作，即朝向掌心彎曲。擺出此姿勢時，近端指骨（A）會伸展，而中間（B）和遠端（C）關節則會相對地彎曲。這個放鬆姿勢的肌肉呈平衡狀態，實際功能縮到最小限度。

圖最左側的手也是稍微掌屈的姿勢。手指稍微彎曲且勾著布料，手腕朝內拉。做這動作時握力很弱，因為長條的伸指肌正在延展。（如果握拳，手腕必須打直。）警察很懂得運用這點，因此會將嫌犯手腕壓成掌屈姿勢，來削弱對方的握力。

德爾‧薩爾托知道手內側的背面斷面位在第五掌骨邊緣（D）。小指頭的外展肌部位（E）使手的側面更柔軟。外展肌起於豆狀骨（F），並以尺側屈腕肌腱（G）附著於豆狀骨的止端。

如果因為肌肉以某功能命名（如外展肌、屈肌或伸肌），就認為該肌肉只能執行某動作，那可就錯了。舉例來說，雖然小指外展肌（E）確實會遠離無名指（H）外展，但也能在拇指扣住小指時，穩定掌指關節（I）。小指外展肌（E）也是力量較弱的伸肌，能輔助小指伸直。

要注意到，動作很少是由單一條肌肉或肌腱所執行。活動的部位也需要穩定的基礎來作用其上，後者受肌肉動作控制。例如，將一手的拇指按在另一手前緣的豆狀骨（F）下方位置，並透過前後移動來外展和內收下方那隻手的小指，將能在肌肉收縮以穩定手腕尺骨側時，感受到尺側屈腕肌腱（G）移動。

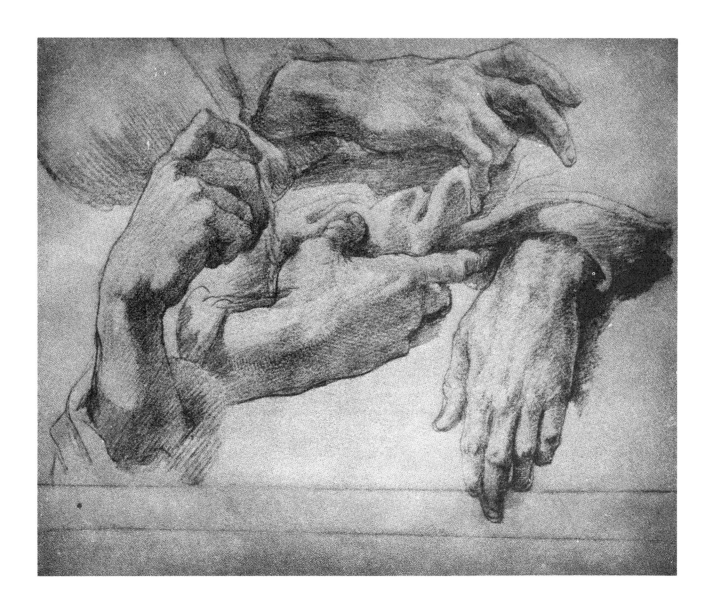

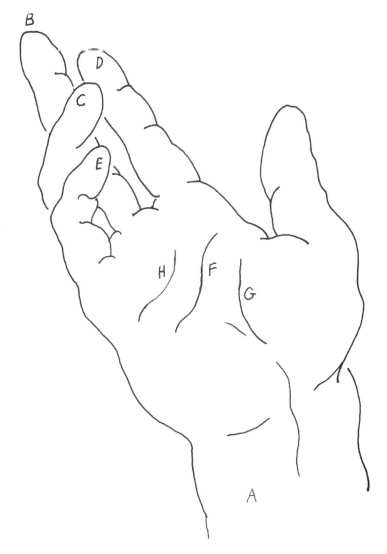

伸展狀態

手腕可朝任意方向以各種角度彎曲。這張畫中，手腕呈過伸或背屈的狀態，往外伸直並彎折。在相反的掌屈動作時，手腕能做出接近直角的彎曲動作。摸摸看自己的手腕。另外，手在尺骨側彎曲（內收）能移動的範圍，明顯多於相反的橈側彎曲（外展）。

背面的伸肌及相反的正面屈肌覆蓋腕關節，使之穩定並於該處執行動作，而最後連接到手指的掌骨和指骨。手腕最強的驅動肌肉為手背的兩條橈側手腕伸肌，以及位置相對的正面尺側屈腕肌（A）。

假設畫中的無名指和小指也和其他指頭一樣展開，各指的長短不一：中指（B）最長，無名指第二長（C），緊接著是食指（D），最短的是小指（E）。手指一同部分彎曲時，指尖會形成一條直線。完全彎曲時，手指頭會碰觸到掌心的掌中紋（F），即手相中的事業線，這條紋路位在大魚際（G）（又稱生命線）與遠端紋路（H）（又稱感情線）之間。

歐仁‧德拉克羅瓦（Eugène Delacroix，1798 年－ 1863 年）
《手握兩腳規的女體背後觀》（BACK VIEW OF FEMALE FIGURE, HAND WITH DIVIDERS）
粉筆
貝桑松美術館

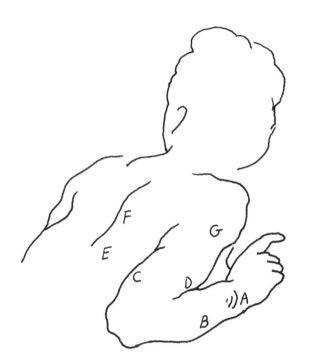

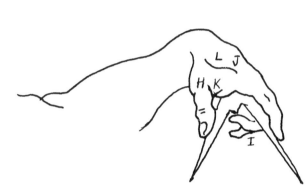

彎曲狀態

　　手之所以靈活，不僅仰賴骨骼的機動性，也依靠一路延伸至軀幹之關節和肌肉連動的機械原理。手要擺置在正確位置，拮抗的肌肉要穩定，且關節要固定住，以免出現多餘的動作。

　　德拉克羅瓦畫中左方的模特兒手腕向後彎，使手指能屈曲（彎曲）。注意看手腕背面的彎曲皺褶（A）。假如這名模特兒握著一把鎚頭，她將會出力握住。假如她要拿槌頭敲鐵釘，那麼手腕、手肘到肩膀都要施加更多力氣。在手腕處，較強健的尺側屈腕肌（B）及伸肌群發揮了作用。三頭肌（C）和肱肌（D）使手肘穩定。至於肩膀，闊背肌下方三分之二處（E）、斜方肌下半部（F）、前側胸肌以及三角肌（G）都是帶給手部強力動作的重要來源。

　　如同在圖畫右方可看見的，可活動的骨骼使手部呈碗狀。大拇指極為靈活的掌骨（H）以及無名指和小指的兩個掌骨加指骨的活動區塊（I），可將手部從穩固的食指和中指指骨（J）朝內移動。如此一來，手便能做出類似鳥的動作，透過側邊雙翼朝中間靠近以抓握物品。

　　德拉克羅瓦畫中的手鬆握著圓規，此時無名指和小指是勾起的動作，而大拇指和食指則呈精確的抓握姿勢。外展拇肌（K）和使食指外展的第一背側骨間肌（L）輕輕將拇指和食指靠在圓規上。

　　德拉克羅瓦將主要斷面置於第一背側骨間肌的弧狀區域，以強調該處的動作。

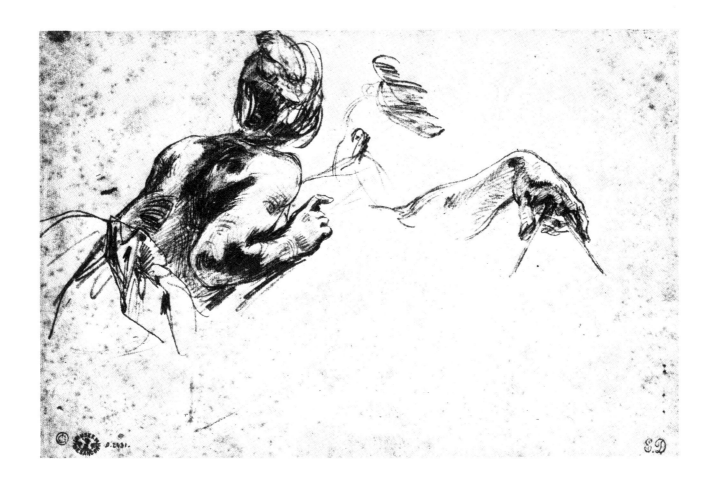

阿爾布雷希特‧杜勒（Albrecht Dürer，1471 年－1528 年）
《〈群醫中耶穌〉的初步畫作》（PREPARATORY DRAWING FOR CHRIST AMONG THE DOCTORS）
墨水筆、淡彩
9 又 13/16 英吋 x16 又 3/8 英吋（249 公釐 x415 公釐）
紐倫堡，德國國家博物館

內收狀態

　　手腕動作的術語是根據手在側邊和掌心朝前的生理姿勢取名。「內收」指朝向內部、中央或身體中線移動。相反地，「外展」是指離開這條中心線。因為手臂靈活度高且可以朝任何方向轉，因此也會用術語「尺偏」和「橈偏」來說明手腕動作。尺偏指內收或朝尺骨偏移的動作，而橈偏指外展或朝橈骨偏移的動作。

　　杜勒畫中將書打開的手出現明顯的彎曲皺褶（A），表示手腕朝尺骨側外展（即尺偏）。朝另個方向移動至橈骨方向則稱為外展（即橈偏）。

　　於手背，長條的伸肌腱（B）在靜脈（C）底下沿著掌骨方向移動，並形成指關節（D）。

　　陰影線的方向描繪出內層形體的輪廓。杜勒將暗色區域旁的第五掌骨（E）打亮，因為他想讓手背呈現偏扁平狀。他也用類似做法並列這隻手強烈打亮的兩根指頭。左側手部的處理方式則相反，以大面積中間色調分隔提亮處和暗色區，營造渾圓的視覺感。占據重要位置的無名指皺褶弧線（F）方向改變，示意著第一指骨的方向。

　　食指（G）和無名指（H）朝中指（I）方向內收（也是朝手部中央線擠壓）。小指（J）則透過位於小魚際（K）的外展小指肌做動作，以外展方式遠離中央線。

讓—巴蒂斯特・格勒茲（Jean-Baptiste Greuze，1725 年－ 1805 年）
《坐姿裸體》（A SEATED NUDE）
紅色粉筆、淡黃色厚紙
17 又 1/2 英吋 x14 又 1/2 英吋（445 公釐 x370 公釐）
劍橋，哈佛大學，福格藝術博物館
保羅・薩克斯蒐藏

外展狀態

　　「外展」一詞指的是往外移動或遠離中心（或中央線）的動作。以手臂擺兩側而掌心朝前的解剖方位而言，外展的手腕朝外部移動，即朝大拇指的方向往側邊離開身體。這個手腕動作又稱「橈偏」。手指的外展指的是朝側邊離開中指或手部中央線的動作。另外，大拇指遠離掌心並與之呈直角時為外展，而靠近掌心與食指併攏時為內收。

　　圖右方的手腕（A）正做出外展動作（橈偏），主要透過前臂正面的橈側屈腕肌（參見書末的解剖圖 22）以及手腕兩條橈側伸肌或旋後肌群（B）所執行。外展的動作受限，手腕朝掌心內收的掌屈動作可使該動作幅度增加。另一手腕（C）處於稍微內收加上掌屈的狀態。

　　學習手部構造也能同時加強對足部的認識，因為兩者有許多類似處。但就功能而言有結構上的差異。如蝶形的手成為人類靈活運用才智的延伸，而足部的構造是用以承受重量和壓力。越深入了解結構和功能之間的關聯，就越能在學習解剖學的過程中，找出通用的設計原理。

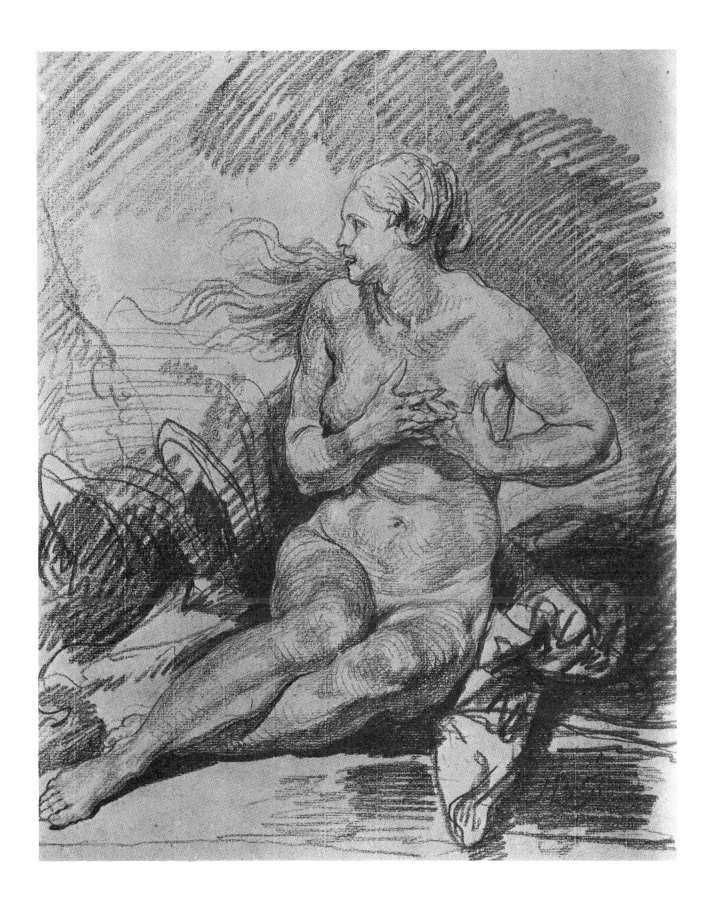

8

頸部及頭部

多梅尼科・貝卡法米（Domenico Beccafumi，1485/6 年－ 1551 年）
《錫耶納大教堂走道馬賽克飾帶部分之習作》（STUDY FOR PART OF THE MOSAIC FRIEZE OF THE SIENA CATHEDRAL PAVEMENT）
墨水筆、褐色水彩
8 英吋 x11 又 5/8 英吋（203 公釐 x295 公釐）
劍橋，哈佛大學，福格藝術博物館
梅塔與保羅　薩克斯遺贈

頸部，正面

　　頸椎內側基部從第一圈肋骨向上長，跟著背部的脊椎弧線走。在正面，頸部下緣由兩側的鎖骨（A）所形成，從又名頸窩的頸靜脈切跡（B）延伸到側邊的肩峰突（C）。

　　在這張畫中，頭部和隨之移動的頸部轉向觀者的右側。胸鎖乳突肌（D）是頸部最顯眼的肌肉，垂直向下螺旋，在這個區塊裡占了一大部分。這條轉肌（有時又稱「帽帶」肌）從附著於胸骨之胸骨柄（E）和鎖骨內側三分之一處（F）的起端，延伸至耳後的乳突（G）。胸骨頭（H）把頭往後拉並轉向側邊斜方肌（J）時，會在下頜角（I）下方隆起。

　　頭和頸轉向時，又稱喉結的甲狀軟骨（K）明顯標記也會被拉往側邊。頸部中線（L）從下巴骨中央的頦隆凸（M）連到頸窩（B），此線疊合到另一側放鬆的胸鎖乳突肌（N）。這條往下降的胸鎖乳突肌會往斜側推向頸後三角（O），並與肩膀的斜方肌（J）前緣重疊。

　　以陰影表示的下平面標記出頜下的二腹肌三角，以及下頜舌骨肌（P）的範圍。二腹肌的後腹（Q）沿著這個三角形下緣到前方的舌骨（R）。

　　甲狀軟骨（K）在男性頸部相當突出，此圖中以明顯的陰影線（S）強調出下方平面。

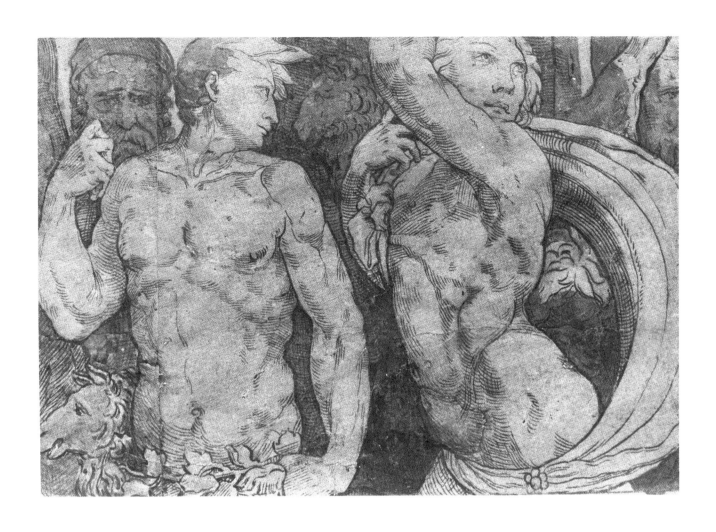

米開朗基羅・博納羅蒂（Michelangelo Buonarotti，1475 年－ 1564 年）
《〈卡西納戰役〉之人體習作》（FIGURE STUDY FOR THE BATTLE OF CASCINA）
黑色粉筆，以刻紋筆為底
7 又 5/8 英吋 x10 又 1/2 英吋（194 公釐 x267 公釐）
維也納，阿爾貝蒂娜博物館

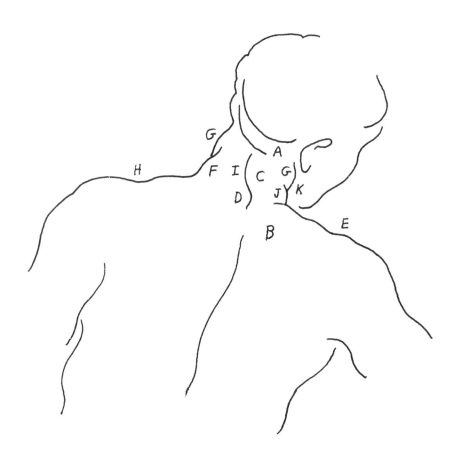

頸部，背面

米開朗基羅以輪廓線表示頭部的球體和卵狀。頸部在脊椎形成圓柱體，並隨著弧而產生彎曲的特徵。約在耳朵中段高度的位置，米開朗基羅用大片弧面在頭後表示枕隆凸（A），該處同時也是頸部的上緣。這塊隆起物的下方是稱為寰椎的第一頸椎，頭部於其上前後彎曲和伸展，並以裏層的軸線轉動。寰椎加上下方五節脊椎骨，共同形成頸椎的背面結構。

頸部以強健肌肉和韌帶為其強穩體幹，連接顱底和脊柱。這些構造輔助頭部保持直立及進行活動。斜方肌（B）以枕隆凸為起端並往下移動。斜方肌配合深層肌肉成形，並在頸部中央的後頸溝兩側形成縱向凸起（C）。這條溝沿著脊椎椎骨到達重要的標記——第七頸椎（D）。第七頸椎和肩胛之肩峰突（E）連成的假想線界定頸後的下緣。

斜方肌上部輪廓（F）因裏層的斜角肌和提肩胛肌而延展得更寬。胸鎖乳突肌上部（G）顯示上方頸部的邊線。在下方，邊線隨著斜方肌纖維，從肩峰突（H）朝斜上連往約第五頸椎（I）處而改變方向。

米開朗基羅沿斜方肌上邊線（J）畫出斷面，該處有條橫向皺褶（K）標記胸鎖乳突肌（G）以螺旋方式接到斜方肌。他在淺色區減少後頸溝的對比，並在臉部深色區減少反射的光線，以統合兩大色調。

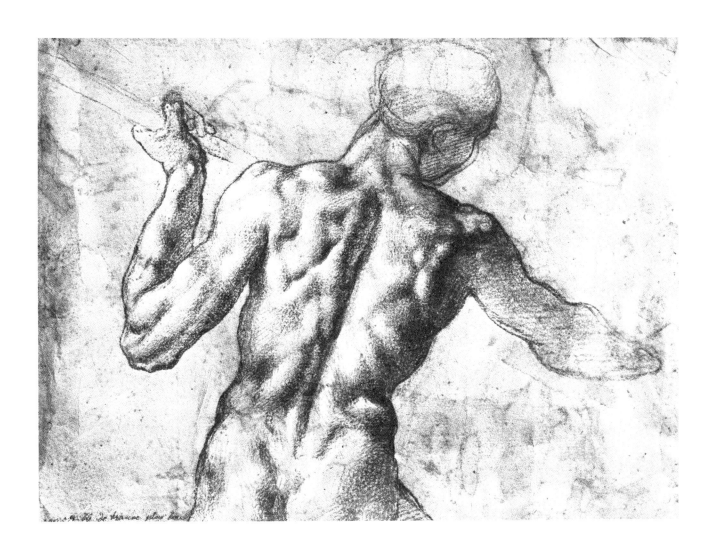

法蘭索瓦・布雪（François Boucher，1703 年－ 1770 年）
《面朝右側並靠向墊子的坐姿裸體》（SEATED NUDE FACING RIGHT AND RECLINING ON CUSHIONS）
粉筆、灰紙
11 又 13/16 英吋 x15 又 7/16 英吋（300 公釐 x392 公釐）
阿姆斯特丹，國家博物館

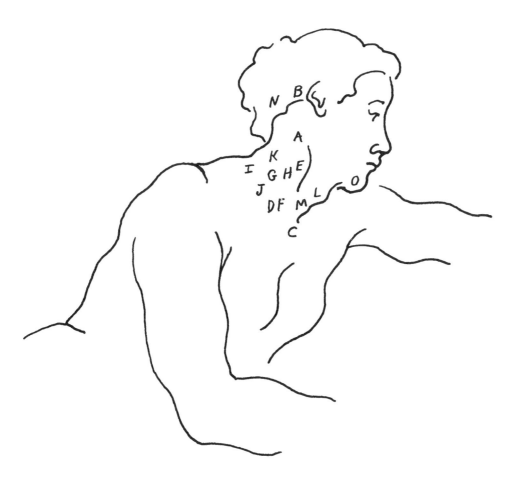

頸部，側面

　　胸鎖乳突肌（A）從其位於耳後的乳突和枕骨止端（B）開始，連至其於胸骨（C）和鎖骨內側（D）的起端，涵蓋頸部側面的廣大範圍。布雪以輪廓的陰影線強調頸部中段（E）。在頸窩（C），這條「帽帶」肌（胸鎖乳突肌）兩側與頸部前方線條交會之處，他畫了深色粗線。

　　胸鎖窩（F）以小塊陰影表示。此處，胸鎖乳突肌的鎖骨區以止端附著於鎖骨內側三分之一處。此處後上方有個更深的凹陷（G）稱為「鹽罐」，標記頸後三角。這區域在前方受到胸鎖乳突肌後緣（H）圍繞，在後方受到斜方肌前邊線（I）圍繞，在下方則受到鎖骨的中央三分之一處（J）圍繞。頭部旋轉側傾時，後三角因為三條後斜角肌和提肩胛肌（K）而變得渾圓，這區域就如同胸鎖乳突肌繞過耳後相匯聚的結構。

　　頸椎永遠沿著脊椎弧面稍微向前彎曲。這種前彎在女性身上特別明顯。布雪也在這張圖中減緩了女性喉嚨的甲狀軟骨（L）隆起程度，並同時於正下方（M）填充整個範圍，以容納女性較大的甲狀腺。

　　注意看，背後顱底（N）在比下巴（O）及下顎之頦隆凸更高許多的位置。頸部背面優雅長條的斜方肌線條（I）表現出女性更流暢的線條，並分成三段長短不一的弧線，以韻律感的方式反映裏層個別的肌肉構造。

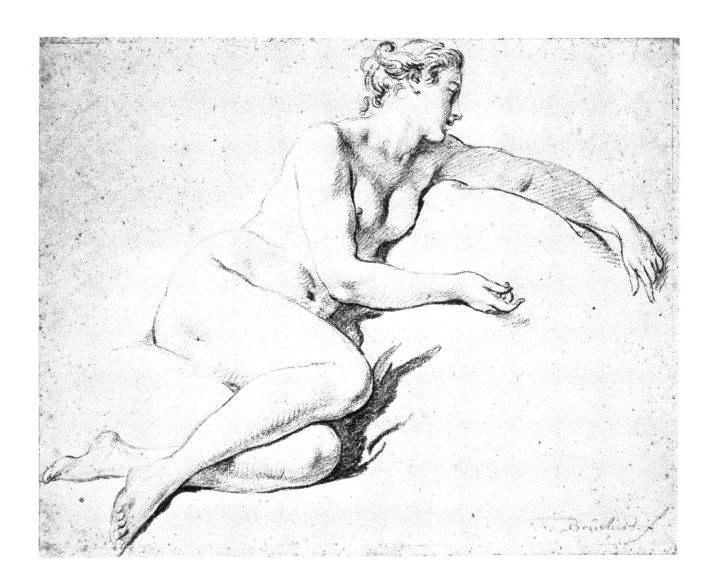

米開朗基羅・博納羅蒂（Michelangelo Buonarotti，1475 年－1564 年）
《被釘上十字架者之習作》（STUDIES FOR THE CRUCIFIED HAMAN）
紅色粉筆
7 又 1/2 英吋 x10 英吋（191 公釐 x254 公釐）
哈倫，泰勒博物館

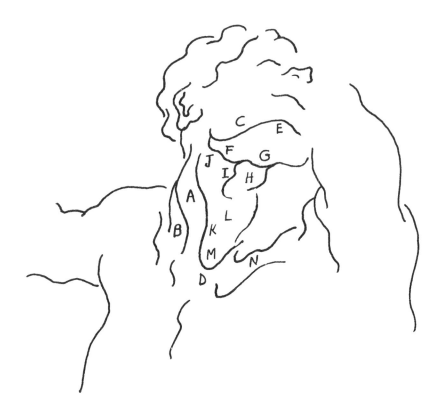

頸部，伸展狀態

頭部通常是協力進行各個活動。米開朗基羅畫中模特兒的頭部上仰伸展、轉向且稍微朝右傾斜。在背後，頸部的強穩體幹受到兩側斜方肌的輔助，一起帶動頸部和頭部的延展動作。

頭部轉動時，胸鎖乳突肌（A）收縮。這條肌肉將頸部區分為兩大三角區塊，即背面幾乎隱沒的後三角（B）和正面前三角（EDJ）。前三角的三個邊分別是上方的下顎底線（C）、前方的頸部假想中央線（ED），以及胸鎖乳突肌的內緣（A）。

下巴下方的前三角上半部（EGJ）與剩餘部位以二腹肌後段（F）及舌骨（G）分開。這個區域稱為頷下或二腹肌三角。寬型的下頷舌骨肌填充此三角範圍，而中央的淺凹陷處（E）標記覆蓋於其上方的二腹肌前段之兩個腹區。

沿著頸部中線並位於舌骨下方的大凹陷處（H），勾勒出又稱喉結之甲狀軟骨中央的甲狀切跡。

在側邊，肩胛舌骨肌的線條（I）從舌骨起朝外下方移動，將頸前三角的下半部區分成上頸動脈三角（J）和下頸動脈三角（K）。一條橫溝將甲狀軟骨（H）和環狀軟骨（L）相互隔開。再往下方，甲狀腺和氣管區於頸窩（M）後方朝下走。鎖骨（N）沿著舉起的臂膀靠近頸椎。

米開朗基羅沿著形狀最凸出之甲狀軟骨（H）的邊緣，畫出主要斷面和強烈對比。他以漸層方式減緩此對比，將斷面順著喉嚨往下移，並沿著二腹肌之前腹（E）往上移。

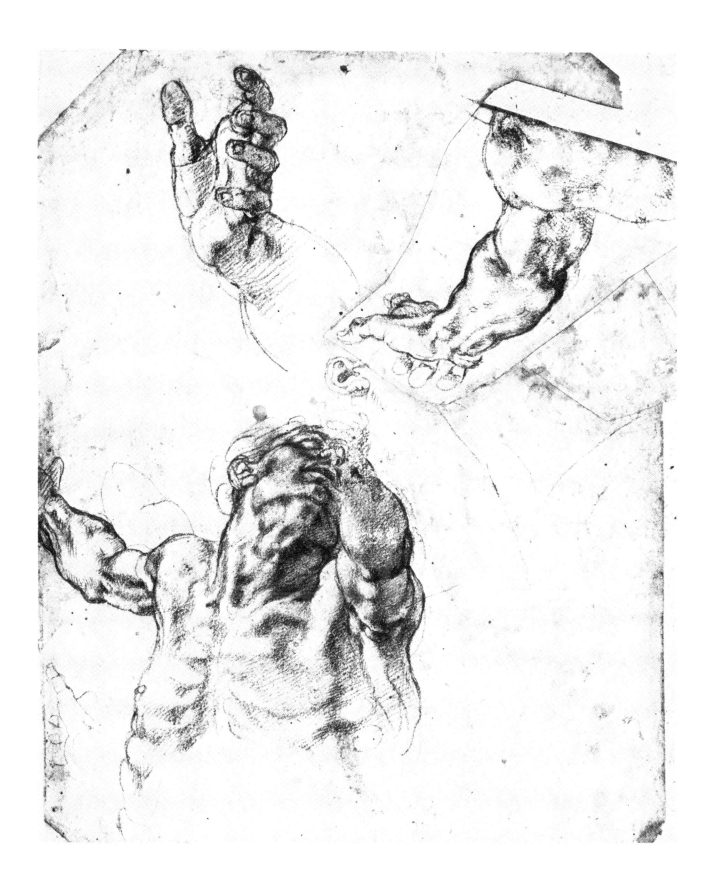

愛德加・竇加（Edgar Degas，1834 年－ 1917 年）
《浴後圖》（AFTER THE BATH）
炭筆、黃色描圖紙
13 又 7/8 英吋 x10 英吋（352 公釐 x254 公釐）
威廉斯頓，克拉克藝術中心

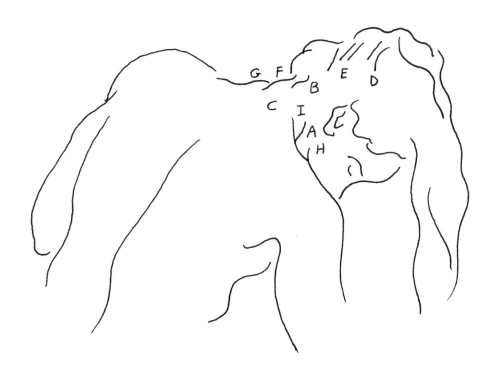

頸部，彎曲狀態

　　頸部和頭部彎曲時，主要受到下頸部的三條斜角肌以及胸鎖乳突肌（A）的雙側協同作用所帶動。在頭顱底部（B），枕骨髁在又稱寰椎的第一頸椎表面起伏，而頭部朝下擺。重力開始影響頭顱重量造成的下擺活動時，作為拮抗肌的背部強穩體幹和斜方肌（C）啟動，以調節重力對頭部造成的下沉動作。

　　朝下的柔順髮絲與往上提的身體線條互為抗衡，使頭部彎曲的畫面變協調，且因位置鄰近又平行，觀者目光被帶到臉部。

　　在頭髮加亮部分，竇加畫了兩條斜線（D），其中一條曲線表示頭顱輪廓，另一條相鄰的直線表示斷面轉向線。再往下方，三條直線（E）用來延

續躍動感，並標記出頭顱背面枕隆凸的重要斷面轉向處。

　　頸後（F）短弧線打斷了較大範圍的走向，顯現出斜方肌裏層的強穩體幹、第七頸椎突起（G），以及兩到三節胸椎骨。

　　頭部的彎曲和旋轉導致下頜角（H）將胸鎖乳突肌（A）朝斜方肌側邊（I）擠壓，在頸部產生深的彎曲皺褶。

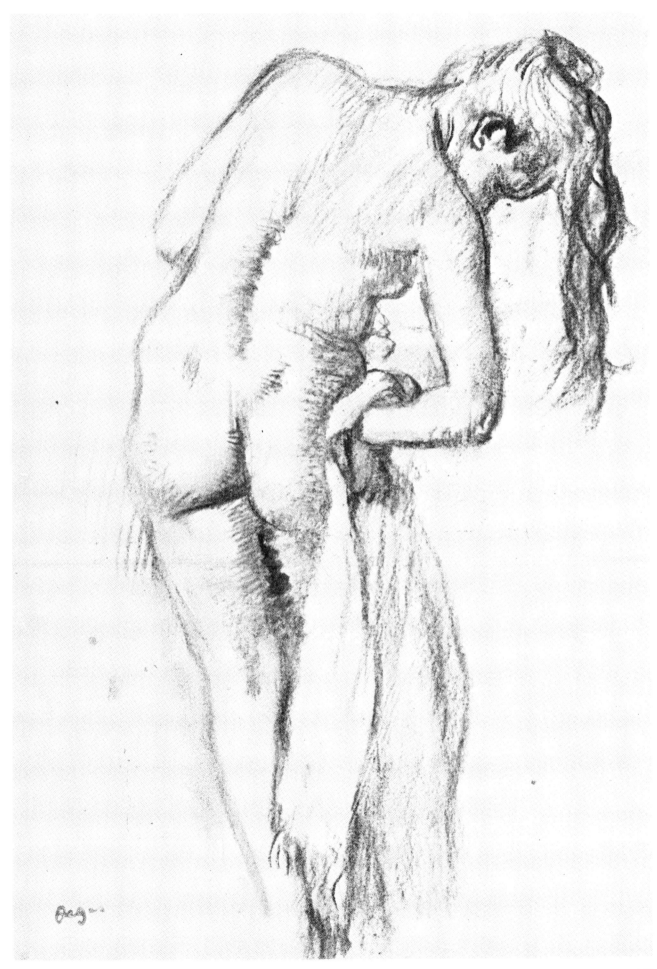

拉斐爾·聖齊奧（Raphael Sanzio，1483 年－ 1520 年）
《跪坐女人的雙重習作》（DOUBLE STUDY OF KNEELING WOMAN）
黑色粉筆
15 又 9/16 英吋 x9 又 7/8 英吋（395 公釐 x251 公釐）
牛津，艾希莫林博物館

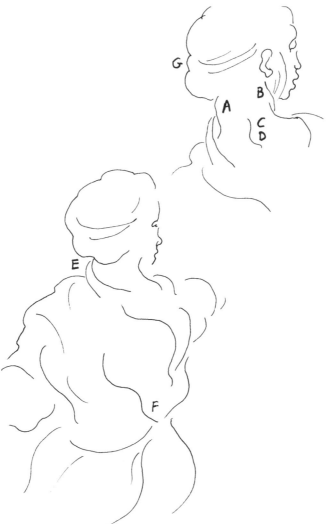

頸部，旋轉狀態

頭部轉向時，拉動頸部的肌肉和皮膚，使該側變得緊實圓潤（A）。另一側，頸部在胸鎖乳突肌（B）和斜方肌（C）之間形成斜的皺褶。

隨著頸椎向前彎曲，第七頸椎（D）在背部中線凸起，而向前和旋轉的動作則體現在袍子的皺褶中。

布料就像第二層肌膚般覆蓋身體。其輪廓應「透露」出內層的身體形態，並與之相協調。仔細看頸後皺褶（E）的彎曲狀態，其範圍不限於頸部線條，而是圍繞圓柱體，進一步界定了形體。此皺褶以大曲線蓋過背部形狀，且細分成小段皺褶，與上下方的曲線匯聚，延伸到背面脊椎（F）的共同源頭。

這名觀察入微的藝術家懂得辨別不同布料有各自的「群聚特徵」，就像景觀中不同品種的樹木所呈現的效果。這種布料的特定構造、質感和密度，決定了落在人體上會產生哪種形態。

最後在藝術家著重於人物畫中，布料的各種線條、形狀、大小和方向表現。在頭巾處，拉斐爾用各式輪廓線在頭顱外層進行巧妙安排。但他也很謹慎，在位於枕隆凸的重要斷面（G）畫出綁帶的凸起狀態。

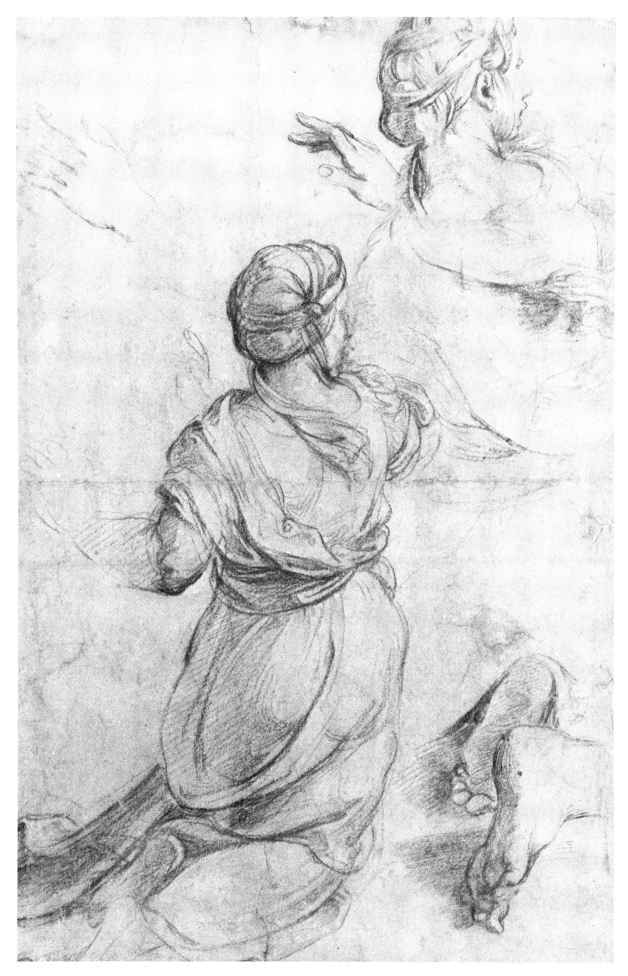

彼得・保羅・魯本斯（Peter Paul Rubens，1577 年－ 1640 年）
《環抱雙手的年輕女子》（YOUNG WOMAN WITH CROSSED HANDS）
黑色粉筆、紅色粉筆，以白色顏料打亮
18 又 1/2 英吋 x14 又 1/8 英吋（470 公釐 x358 公釐）
鹿特丹，博伊曼斯范伯寧恩美術館

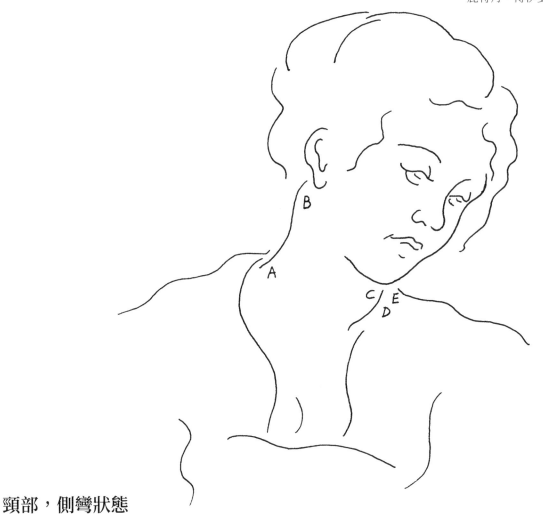

頸部，側彎狀態

　　魯本斯減少頸部細節以強調模特兒的臉部。
頭向外側傾斜的同時，常會伴隨著朝肩膀旋轉的動
作。這幅畫的外斜動作由右手邊的伸肌和屈肌同時
收縮所帶動。

　　在頸部另一側，斜方肌優雅的長螺旋狀（A）
以及胸鎖乳突肌（B）上半部反映脊椎的弧度。在
內側，短曲線表示另一頭的胸鎖乳突肌（C）稍微
彎向頸後三角（D），並疊合於表示上斜方肌（E）
方向的陰影區。

　　女性較大的甲狀腺使喉嚨的凸起變柔和。透過
下巴裏層的圓潤和整幅畫的其他部分，魯本斯在線
條和塑形上強調更細緻的女性特質。

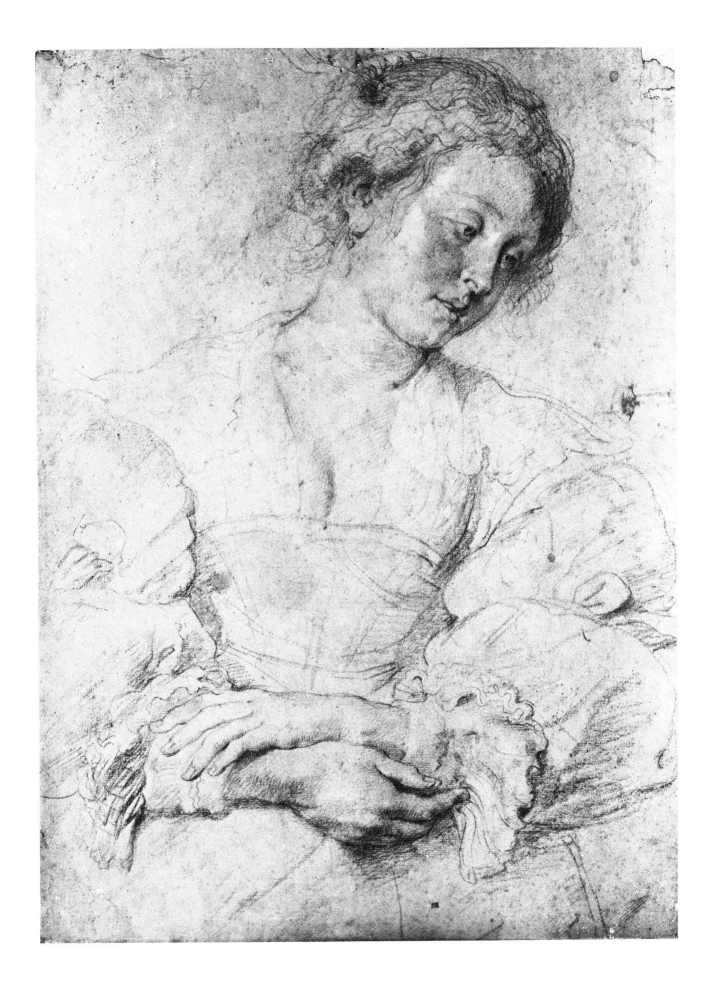

阿爾布雷希特‧杜勒（Albrecht Dürer，1471 年－ 1528 年）
《男子側面頭部構造》（CONSTRUCTED HEAD OF A MAN IN PROFILE）
墨水筆、褐墨、紅墨
9 又 9/16 英吋 x7 又 1/2 英吋（243 公釐 x189 公釐）
紐約，摩根圖書館與博物館

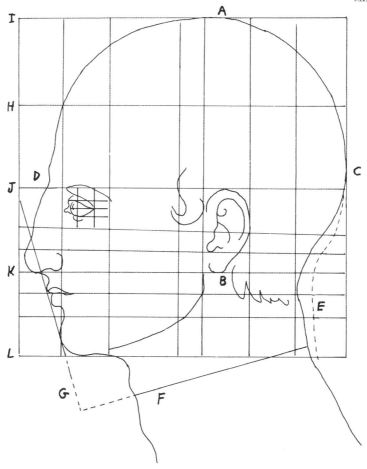

構建出的頭部

　　過去以來，藝術家和科學家針對人頭和五官形狀進行生長與形體分析，並且為此找尋和諧的數學關聯時，他們創造多種幾何編排方式以比較形體。

　　藝術家了解為了創造，必須要將現實誇大。不過，要做到的點的前提是得先掌握現實狀況。一旦熟悉了常態和標準，就能輕易理解和操縱變化。這些相異而僅大致精準的藝術原則只應作為參考，不該凌駕於藝術需求之上。

　　這張圖中，杜勒嘗試用方塊，在水平方向切出七塊長方形，在垂直方向平均地切出四塊長方形，且在眼睛和耳朵做更細的分區，以形成網格。

　　頭蓋骨的卵狀是杜勒構建頭部的主要形狀。頭顱的臉部區域在眉毛下方及耳朵前方。杜勒將頭顱的最高點（A）置於乳突（B）上方，而最寬點（C）約與額骨眉間（D）同高。

　　仔細看杜勒未採用原線條（E），而是讓頸部圓柱體配合脊椎的前彎。頸部深度線（F）是塊體總長七分之四，與臉下半部界線（G）呈直角。

　　除了髮際線上美人尖（H）與頭頂（I）之間的區域經過放大處理，杜勒的分區依照傳統，分出髮際線（H）到眉毛（J）、眉毛到鼻子底部（K）以及鼻子底部到下巴底部（L），共三等分。

　　注意看眉毛頂點（J）和鼻子底部（K）與耳朵的頂點及底部等高，且眼睛前方與鼻子後方對齊。

　　如果更仔細地分析這張圖，其餘關聯會更明顯。但可以確知，這位藝術家知道讓畫作寫實的祕訣，就是利用這種結構系統將各個部位相互對照。

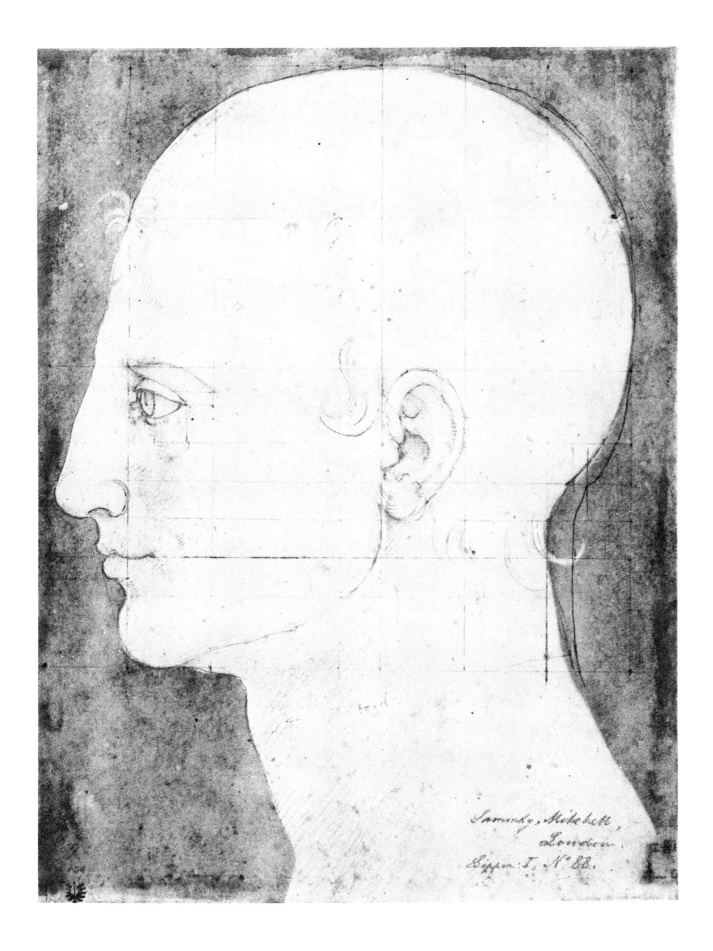

Sawasky, Mitchell,
London.
Lippen. I, N° 88.

漢斯・巴爾東（Hans Baldung，1484 年－ 1545 年）
《薩圖恩之頭部》（HEAD OF SATURN）
黑色粉筆
維也納，阿爾貝蒂娜博物館

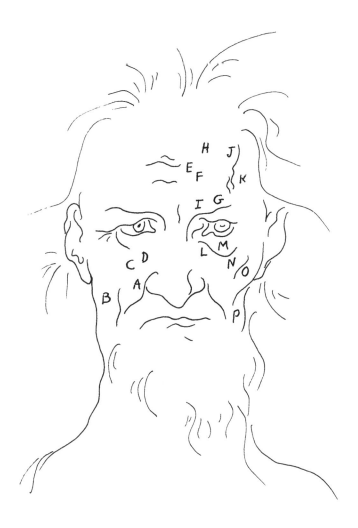

頭部，正面

　　如果想學如何畫好頭部，一定要先學會畫好頭顱。巴爾東這幅畫中年邁者的頭部，成了研究頭部底下骨架的絕佳範例。肌膚受到時間和重力影響，使臉部肌肉更明顯，且更容易找出斷面。

　　與其他肌肉不同，臉部肌肉移動的不是骨頭，通常是皮膚。雖然它們可能附著於某些臉部骨頭，但止端是連到皮膚。臉部肌肉纖維通常會朝嘴附近的口腔部位匯集。

　　經過觀察可發現，面部鑿溝在與肌肉方向接近直角處形成。明顯的鼻唇溝（A）將鼻翼與臉頰分開，並以與頰肌（B）、顴小肌（C）和提上唇肌（D）相反的方向形成。

　　額隆的抬頭紋（E）與直向的枕額肌（F）呈直角。這些皺紋（E）及下方眉毛（G）的形體都表現出底下頭顱之額隆（H）及眉弓（I）的形狀和明暗。在上方，巴爾東繪製前額斷面（J），此斷面側邊轉向接到長者臉上常出現的淺顳靜脈（K）。

　　眼瞼下溝（L）沿著「眼袋」（M）邊緣往下蜿蜒，經過在顴骨斷面（O）上方的眶下區（N），並到達咬肌（P）前方。

　　在大師傑作的年老臉部畫像以及我們周遭的長者臉上，皺紋鑿溝就像流經低谷的河川。找出它們的走向能獲益良多，更掌握臉部肌肉的形體和功能。

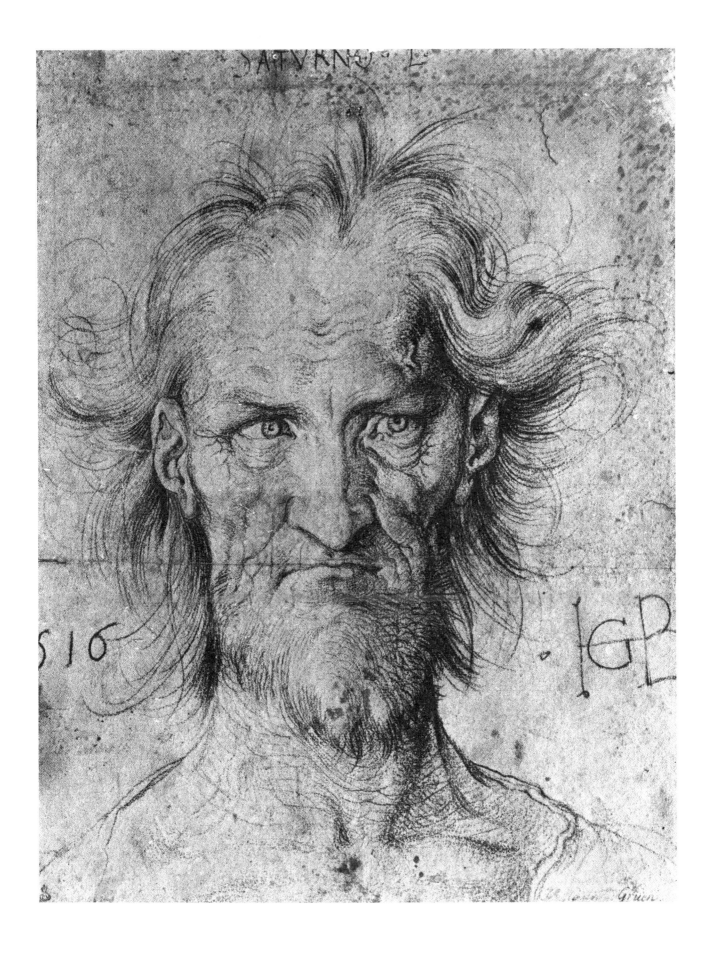

讓．富凱（Jean Fouquet，1415 年－ 1481 年）
《教士畫像》（PORTRAIT OF AN ECCLESIASTIC）
銀針筆、紙材、黑色粉筆
7 又 11/16 英吋 x5 又 5/16 英吋（195 公釐 x135 公釐）
紐約，大都會博物館

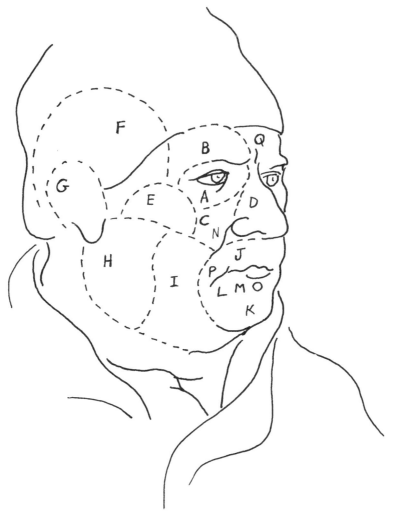

頭部，側面

　　臉部的淺層肌肉稱為表情肌。除了影響我們的表情，這些肌肉也執行像是閉合眼瞼、開闔嘴唇的主要功能，以及進食和說話時的輔助功能。

　　臉部肌肉的大小、形狀和力量大不相同，有時不易區別，因為它們的纖維束會交錯，且不全是分布在淺層。有時候，我們會根據調控的開口為肌肉分類，例如眼眶、鼻孔和嘴巴。另外，也能依照臉部區域歸類：眼眶區（A）、眶上區（B）、眶下區（C）、鼻區（D）、顴骨區（E）、顳骨區（F）、耳區（G）、腮腺咬肌區（H）、頰區（I）、嘴區（J）以及頦區（K）。

　　以形狀相似度來辨別肌肉——像是眼周呈環狀的眼輪匝肌，以及嘴部周圍呈環狀的口輪匝肌——

有助於加強記憶。在下巴的頦區，有效的做法是對照肌肉間的形狀和功能，包含使嘴角下沉的三角形降口角肌（L），以及噘嘴時使下唇凸出的方形降下唇肌（M）。

　　富凱筆下的魁梧模特兒年屆中年，因此沒有強調出皺紋。不過，為了變換斷面，通常需要畫出鼻唇溝（N）和頦唇溝皺紋（O）。嘴角紋（P）以及皺眉紋（Q）也能打斷鄰近的橫向鑿溝，讓臉部看起來更嚴肅。

205

阿爾布雷希特·杜勒（Albrecht Dürer，1471 年－1528 年）
《母親肖像》（PORTRAIT OF HIS MOTHER）
炭筆
16 又 5/8 英吋 x12 英吋（421 公釐 x303 公釐）
柏林，國家博物館

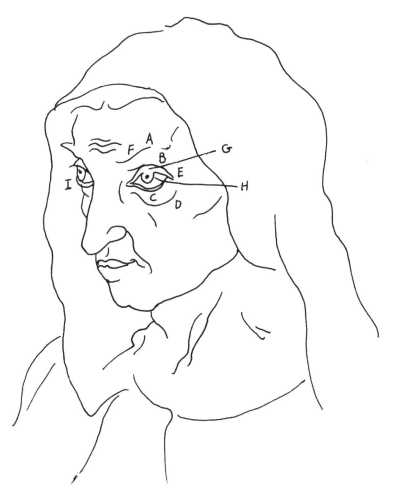

眼睛

在頭部中央位置，眼睛穩穩坐落於頭顱的眼眶中。上方有眉弓（A）保護，另外也受到額骨的外側角突（B）保護。下眼皮的淚袋（C）沿著顴骨的眶下緣（D）生長。注意看眼外側角（E）位置高於內側角，並在更後方。眉毛（F）落在眼眶上緣，而線條在外側角突上的提亮位置淡出。

外行人通常用五官細部特徵來觀看人像，而藝術家則著眼於裏層頭顱的結構，因此能將五官擺在頭顱的正確位置上，且彼此的相對位置也正確，這能為真實度和透視打好基礎。

杜勒把眼皮當做眼睛球體上方移動的帶狀物，且讓上眼皮剛好能露出瞳孔。此眼皮弧線跟著眼球形狀發展，最高點（G）落在虹膜的瞳孔上方，而

虹膜向上移是受透明小丘狀的角膜控制。上眼皮常因上方區域而籠罩於陰影之中，但因為它通常會照到光的上平面，因此藝術家要不是像杜勒這樣減少陰影，就是完全除去陰影。

離我們較近的眼睛，以暗色瞳孔中的兩個溼潤光點反射多道光源。虹膜與鞏膜（又稱「眼白」）（H）的交會處有一條暗色粗線，讓虹膜呈現明暗的層次，也營造出外面有層凸起角膜的效果。

較近的眼睛為球體，虹膜內的小亮點水平並列。較遠的眼睛中，下眼皮（I）在眼球後方明顯彎曲，虹膜的球體和其中的光點因透視而變細長。

阿爾布雷希特・杜勒（Albrecht Dürer，1471 年－1528 年）
《〈聖葉理諾〉之習作／九三歲老翁畫像》（STUDY FOR SAINT JEROME / PORTRAIT OF A MAN OF NINETY-THREE）
筆刷、黑墨、灰紫染色紙，以白色顏料打亮
16 又 1/2 英吋 x11 又 1/8 英吋（420 公釐 x282 公釐）
維也納，阿爾貝蒂娜博物館

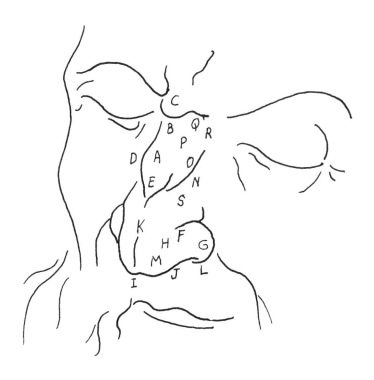

鼻子

　　在這幅杜勒的線條淡彩畫中，鼻子標記在歷經風霜的臉上相當明顯。研究鼻子時，藝術家一定要先了解基本結構和部位。接著檢視並對照這些部位的大小、形狀、方位和彼此的位置關係。最後，透過組合和編排這些元素的方式，給予畫中這些部位形體和個別性。

　　鼻子的形體取決於鼻骨及軟鼻骨的大小和形狀。錐狀的鼻骨（A）從眉間（C）下方的鼻根（B）開始，到達鼻子大約中段的位置。杜勒使鼻骨銜接軟骨處稍微傾斜（D），引導觀者看見鼻骨末端。線條朝內於中線形成鼻子半個鼻中膈角（E）。側邊下方逗號狀的翼狀軟骨（F）後方翹起，形成鼻翼（G）和中間鼓脹處（H），接著彎到鼻尖（I），

折返一圈形成鼻孔內側（J）。杜勒用一條短線（K）標記兩個軟骨交會處的內凹。

　　因為人物的頭部俯下，看不見鼻尖以下、將鼻子通道分開的鼻中膈軟骨。只有鼻翼上弧形的反射光（L）顯示鼻孔。杜勒將鼻尖形成的斷面（M）接合鼻翼（G）和鼻骨側邊（N），並以中間色調（O）過渡到提亮處（P）。

　　鼻根的橫向皺鼻紋（Q）與鼻梁兩側垂直的鼻錐肌（R）呈直角。兩側外上方軟骨各有條鼻孔壓肌（S）。鼻翼小小的擴張肌和降肌也造就此形體。在用力和表達激烈情緒時，這些肌肉會變得更明顯。

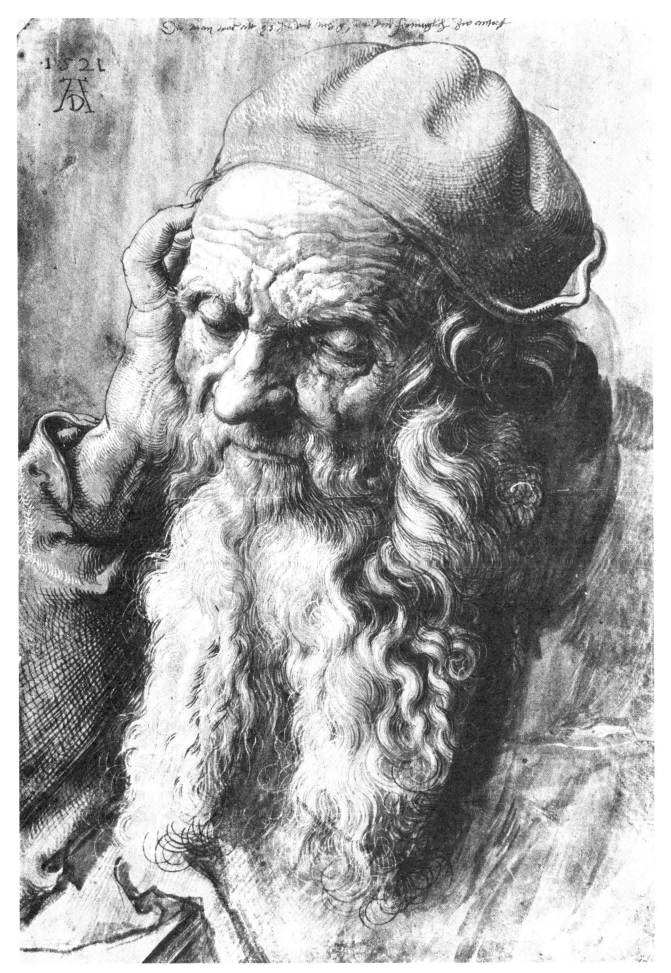

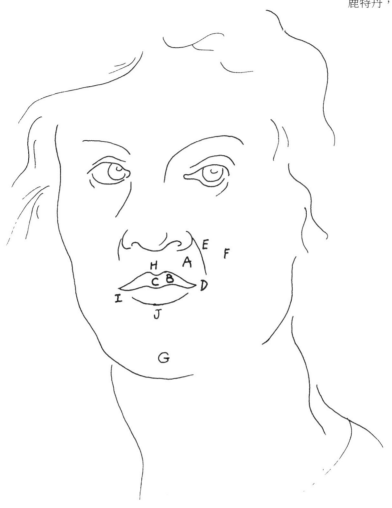

羅倫佐·迪·克雷迪（Lorenzo di Credi，約 1458 年— 1537 年）
《年輕男子頭部》（HEAD OF A YOUNG MAN）
黑色粉筆、墨水、粉色紙
7 又 1/8 英吋 x5 又 3/8 英吋（180 公釐 x138 公釐）
鹿特丹，博伊曼斯范伯寧恩美術館

嘴巴

　　口腔部位包含嘴巴、牙齒和舌頭。口輪匝肌（A）環繞在嘴巴四周，使嘴唇豐厚。嘴唇外表面（B）稱為唇紅區（vermillion zone），有很大的個體差異。上唇的中間結節（C）構成嘴唇中央區域，通常較厚。雙唇往外側變細而抵達嘴角（D）位置。

　　上唇延伸到鼻子底部，朝臉頰邊緣的頰區（F）方向延伸到鼻唇溝（E），往下則是嘴的開口。這個開口的線條和上唇區域形成邱比特弓（cupid's bow），隨著牙齒弧面形狀，圍繞嘴巴的圓柱體彎曲。如果將鼻子底部到下巴頦隆底部（G）的距離分成三段，將會注意到迪·克雷迪將嘴縫置於上面三分之一處。

　　提亮區（H）從上唇邊緣延伸出去，這條細長的淺色區域稱為新肌膚（new skin），中間處下凹以強調邱比特弓上方稱為人中的淺直溝（H）。在下唇處，上平面的提亮處依循肌膚皺紋的走向。兩端的小提亮處（I）標記嘴角的外側邊界（D），而唇下的暗色粗線（J）示意下唇與頦唇溝（下巴與嘴唇間的鑿溝）交會的下平面。

　　口輪匝肌（A）中央的纖維擠壓並使嘴巴閉合，而外側纖維使嘴唇凸出以做出噘嘴。各方向的淺層和深層肌肉匯聚到口輪匝肌，使嘴唇抬起、下沉和擴張，使表情變化更豐富。

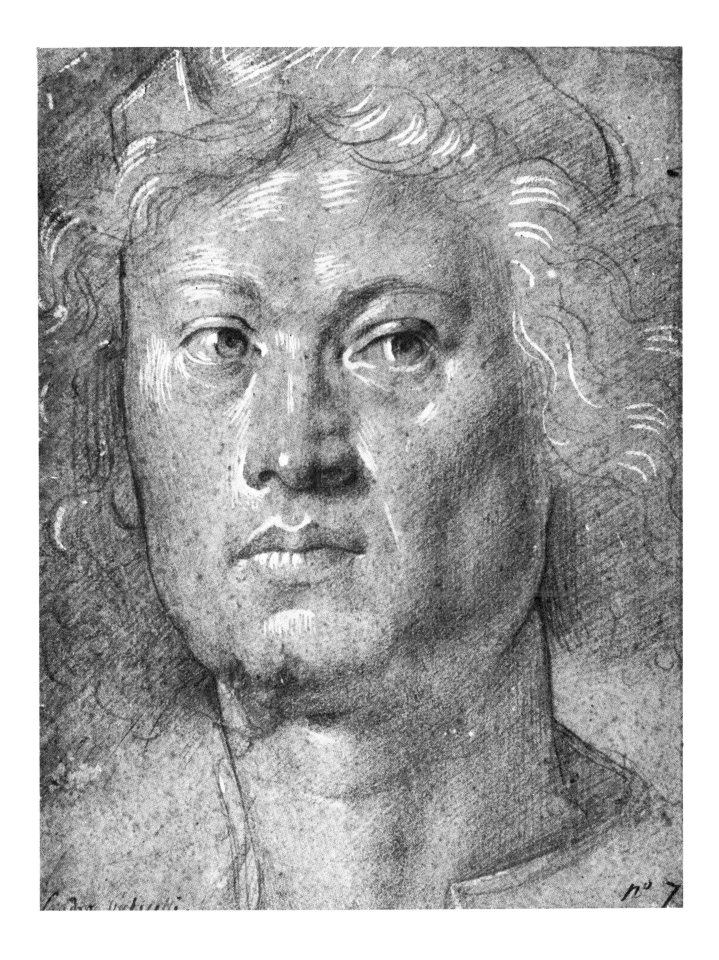

米開朗基羅‧博納羅蒂（Michelangelo Buonarotti，1475 年— 1564 年）
《頭部及五官素描》（SKETCHES OF HEADS AND FEATURES）
墨水筆、墨水
8 又 1/4 英吋 x10 英吋（206 公釐 x255 公釐）
漢堡，漢堡美術館

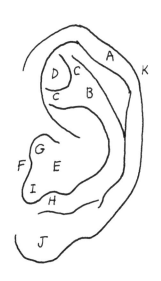

耳朵

　　這幅畫中米開朗基羅畫出精緻五官，為外耳的耳廓做了絕佳範例。耳朵透過韌帶和肌肉連接頭顱，其軟骨結構形成適合收音的形狀。從側邊來看，耳朵位在頭部中線後方、在顎骨垂直部分的下頜枝後上方，以及頭顱顳骨乳突上方。

　　耳朵彎曲的外緣稱為耳輪（A），內部有更寬而呈彎曲脊狀的對耳輪（B），而對耳輪在上前方分成兩條岔開的脊，名為對耳輪腳（C），形成凹陷的小三角窩（D）。

　　米開朗基羅在下耳的深穴畫上大片陰影區，此處稱為耳甲（E），位在對耳輪下半部（B）旁。耳甲前側是小型突起的耳屏（F），耳屏長有過濾用的細毛，懸在小型黑色區域上方，也就是通往內耳的耳道開口（G）。另個小結節是對耳屏（H），是正對於耳屏的軟骨。耳屏間切跡（I）將這兩個構造分開，而切跡下方是柔軟的卵狀耳垂（J）。

　　耳朵上方、前方和後方都有耳肌，有助於將耳朵固定在頭顱，但除此之外對於藝術家而言沒特別用處。米開朗基羅在達爾文結節（K）稍微突起處的長弧狀耳輪中，畫了一個小角。這個演化的殘存物代表高度靈活耳朵的極點，至今在某些動物（例如馬）身上仍可觀察到這種耳朵。

李奧納多・達文西（Leonardo da Vinci，1452 年－ 1519 年）
《五個怪誕頭部群像》（GROUP OF FIVE GROTESQUE HEADS）
墨水筆、墨水
10 又 1/4 英吋 x8 又 1/2 英吋（260 公釐 x215 公釐）
溫莎，皇家圖書館
獲女王陛下恩准重製

情緒：從高興到大笑

　　如果想掌握人類表情細微的漸進變化，仔細研究臉部肌肉至關重要。達文西所畫的五個頭表現出漸進的情緒變化，從微笑、咧嘴笑，再到狂笑，對於相關的學習頗有助益。

　　戴橡樹葉環的光頭男子露出自滿的表情，豎直頭部而沒有傾斜，且口輪匝肌的中央纖維（A）使嘴唇閉緊。他瞳孔和虹膜的強烈對比使眼神散發奕奕神采，流露出滿足或愉悅的態度，而眼角的「魚尾紋」（B）表示他常有笑容。

　　右下角的頭部展現執拗的攣笑，由笑肌所帶動（C），眼睛則幾乎沒有情緒。這個表情的下個階段便是最左側婦女的咧嘴笑。此婦女的笑肌（C）連同顴大肌（D）和顴小肌（E）將嘴唇拉往後上方，

加深鼻唇溝的法令紋（F），而眼周的眼輪匝肌也讓眼角產生皺紋（G）。

　　遠景位置的右上方人物露出假笑。他的嘴角因笑肌（C）而撐開，就像咧嘴大笑一樣。如果是真的笑容，兩條顴肌（H）和眼輪匝肌下半部（I）會使鼻唇溝（F）提高更多，且眼角會產生魚尾紋。最重要的，皺眉肌（J）的動作產生垂直的皺眉紋，揭露了笑容的虛假。感到愉快時，皺眉肌並不會出力。

　　最後，左上方的人物處於狂笑的狀態。他的頭往後仰，嘴巴張到最大，且上唇笑開而露出牙齒。

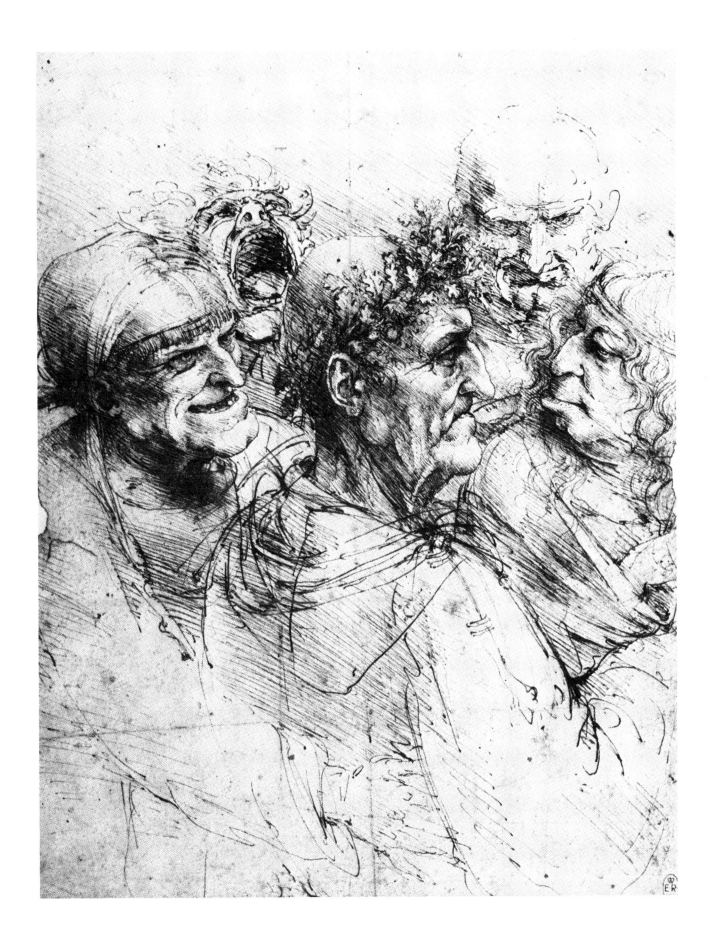

尼古拉・普桑（Nicolas Poussin，1594 年－ 1665 年）
《自畫像》（SELF-PORTRAIT）
粉筆
倫敦，大英博物館

情緒：從鄙夷到厭惡

　　鄙夷、藐視、輕蔑和厭惡在臉部有多種表達變化，且能用頭部和四肢來表示對某人或某事的抗拒。

　　普桑畫出自己面帶強烈厭惡的表情。鄙夷、藐視、輕蔑和厭惡是相關表情的不同強度變化，因為肌肉動作組合都很類似。最常見表示鄙夷的方式是鼻子和嘴型的動作。

　　普桑的畫作中，鼻錐肌（A）和提上唇鼻翼肌（B）使鼻子輕微抬起，因此在鼻根產生皺紋。這動作常伴隨上唇犬齒肌（C）帶動的輕微朝上的怒喝動作，好像為了要露出犬齒般。表現厭惡時，鼻子受到鼻翼降肌（D）小幅收縮，使鼻孔縮小，像是要排除臭味一般。

　　降口角肌（E）的動作使嘴角下沉。顴大肌（F）將上唇和臉頰往後上方拉，加深鼻唇溝（G）。

　　前額皮膚被兩側的額肌（H）和皺眉肌（I）往下拉並產生皺紋，加強皺眉的表情。

　　雙眼鄙夷地往前瞪，對胸鎖乳突肌（J）其中一頭的強調，表示頭部剛轉向、直接盯著厭惡的對象。

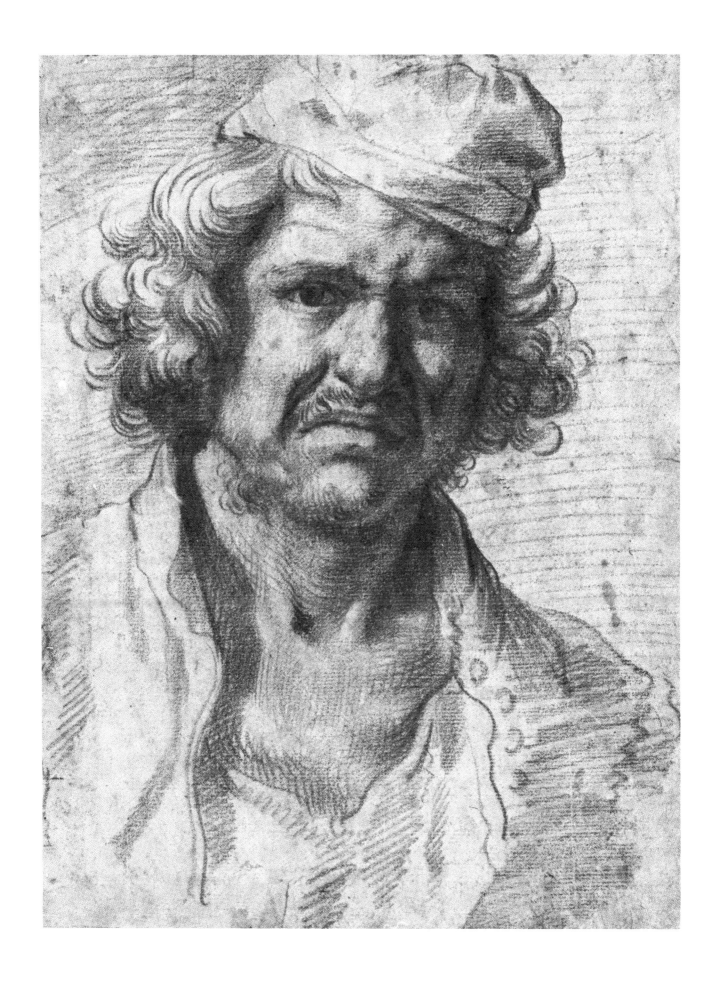

217

雅各布・蓬托莫（Jacopo Pontormo，1494 年－ 1556 年）
《皮耶羅・德・麥地奇畫像之習作》（STUDY OF A PORTRAIT OF PIERO DE'MEDICI）
紅色粉筆
6 又 3/16 英吋 x7 又 13/16 英吋（157 公釐 x198 公釐）
佛羅倫斯，烏菲茲美術館

情緒：從警覺到驚嚇

多數藝術家都觀察到臉部表情從突然警覺、吃驚、驚嘆、詫異、恐懼到恐慌的漸進式變化。在蓬托莫的習作中，畫中人物正處於警覺狀態。他的眉毛因枕額肌（A）強烈地抬起，使眼睛可快速睜大，以察覺引起注意的事物。

蓬托莫畫中人物的嘴巴，並沒有像詫異時那樣張開，而是像思索時一樣緊閉著。皺眉肌（C）是表示沉思的肌肉，做出動作時產生垂直皺紋（B），更加強了這個表情。

兩撮頭髮（D）與彎曲的眉毛相呼應，並將觀者的目光引到耳朵，表示模特兒專注聽著不明的聲響。在此區域，兩撮幾乎平行的捲髮引起觀者更多好奇。

感到恐懼時，最主要的肌肉動作會顯現在眼睛和嘴巴的區域。警覺轉化成恐懼時，下巴降下、嘴巴張開、眼睛睜圓且瞳孔放大。

恐懼轉化成恐慌時，從嘴巴繞過頸部表層到肩膀的頸闊肌會劇烈收縮。這使嘴角更加下沉，並在頸部產生更深的斜向皺紋。

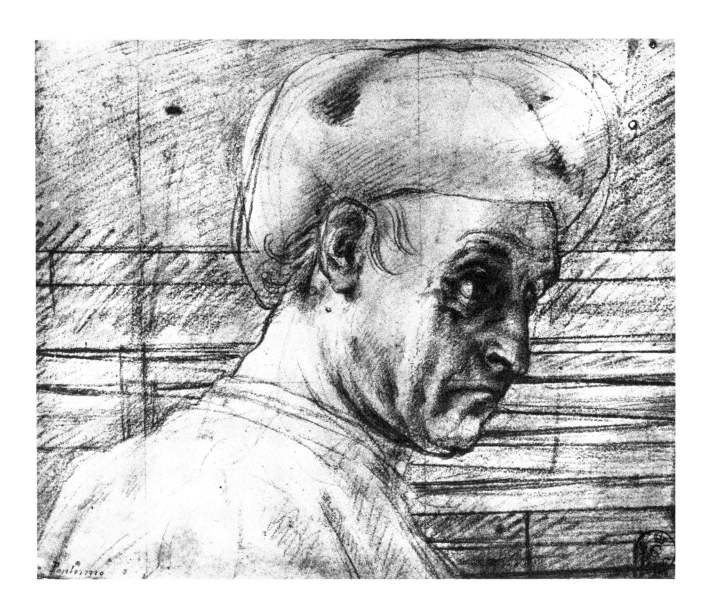

喬瓦尼‧貝利尼（Giovanni Bellini，約 1430 年－ 1516 年）
《老人頭部》（HEAD OF AN OLD MAN）
筆刷、藍紙，以白色顏料打亮
10 又 1/4 英吋 x7 又 1/2 英吋（260 公釐 x190 公釐）
溫莎，皇家圖書館
獲女王陛下恩准重製

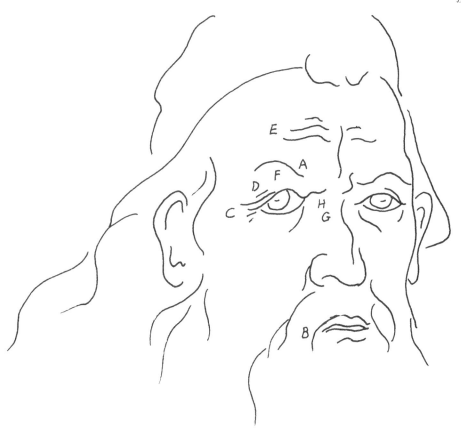

情緒：從沉思到哀戚

　　皺眉肌（A）是用來表示苦思的肌肉。貝利尼所畫的老人收縮皺眉肌，朝內的畫法顯示眉毛「深鎖」。這表示沉思中的樣貌，也是難以安寧的狀態。

　　這名模特兒微張嘴，表示感到痛苦、疲憊和無奈。長期痛苦的絕望以與製造笑容的相反方式呈現。不僅臉部肌肉鬆垮，全身也是。下巴下沉、嘴巴張開，且嘴角（B）往下垂。臉頰和眼睛整體呈現鬆弛的狀態。

　　上眼皮（D）的魚尾紋（C）和額隆（E）上的皺紋，表示圍繞眼睛的眼輪匝肌（F）以及上方的垂直額肌（E）頻繁活動。

　　隨著哀戚的情緒增加，整條皺起的眉毛被兩側垂直的鼻錐肌（G）拉到更下方，因此在鼻根上產生橫紋（H）。

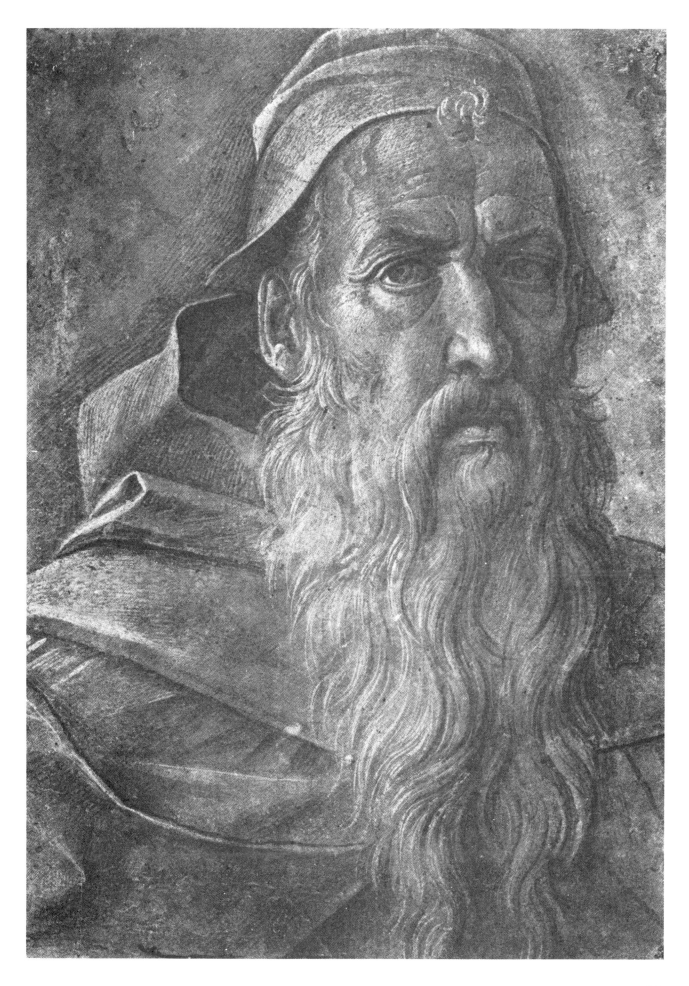

米開朗基羅・博納羅蒂（Michelangelo Buonarotti，1475 年－ 1564 年）
《復仇之神的受詛之魂》（DAMNED SOUL, A FURY）
黑色粉筆
11 又 5/8 英吋 x8 英吋（295 公釐 x203 公釐）
佛羅倫斯，烏菲茲美術館

情緒：從抗拒到憤怒

　　米開朗基羅筆下的「復仇之神」之憤怒情緒是純粹蔑視及違抗情緒的強化，表現該情緒時會提起上唇以露齒威嚇。憤怒的「復仇之神」張大了嘴。嘴唇延伸到側邊而上提，加深鼻唇溝法令紋（A）和頰肌的顴紋（B）。

　　一大條垂直的肌肉纖維（C）表示覆蓋於頸部前方及側邊的頸闊肌收縮。這條肌肉在憤怒、驚恐、作嘔或厭惡時會顯現。頸闊肌前半部使下頷沉降以張嘴，並輔助下唇及嘴角下沉。

　　頭部轉向正對敵人時，胸鎖乳突肌（D）露出。周圍皺褶迴旋強化動態感和協調性。

　　上唇被提肌群（E）拉起，露出一排牙齒作勢要咬敵人。上唇和鼻翼往上抬升。鼻孔因前後擴鼻肌（F）而擴大，能吸進更多空氣來蓄勢使勁。

　　眼輪匝肌（G）、皺眉肌（H）以及鼻錐肌（I）都下降並收縮眉毛，使眉心產生明顯紋路（J），鼻梁（K）也出現皺紋。

　　衝冠怒髮（L）是由額肌（M）收縮所造成，這類動作加強畫作中整體曲線表現的激烈情緒。

223

李奧納多·達文西（Leonardo da Vinci，1452 年－1519 年）
《面朝前方的裸男》（MALE NUDE FACING FRONT）
紅色粉筆、紅紙
9 又 1/4 英吋 x5 又 3/4 英吋（236 公釐 x146 公釐）
溫莎，皇家圖書館
獲女王陛下恩准重製

各部位比例

　　丈量人體的方法有好幾種。量測的單位從埃及人所用的中指長度、希臘人所用的掌心長度、維特魯威（Virtuvius）用的八頭身、考辛斯（Cousins）用的五眼距之頭部，一直到里奇（Richer）所推行而至今仍廣用的藝坊規準（Canon des Ateliers）七點五頭身算法。

　　研究人體比例時，藝術家意圖找出自然界中協調的關聯。古希臘人運用從人體獲取的知識來建造帕德嫩神廟。帕德嫩神廟就像人體一樣，符合和諧的原則，個別組件與整體相平衡，但偏離絕對的數學規律以製造出錯視效果。

　　因為個體差別之大，所以不可能設下絕對的比例規則。且身體移動時，透視和前縮觀點也會變化，導致更難目測身體尺度。因此比例規則只能當做參考。不過，用邏輯方式建構身體，有助於釐清不同部位間的關聯性。

　　達文西在這張畫中採用七點五頭身法，不過他經常會偏離這種量測方式，杜勒等大師也如此。達文西曉得作為傳統量測點的乳頭、肚臍和性器官不是固定的點，而只是參考，他可以從中創造個別變化。

　　所有大師傑作都會與基礎結構有異。一旦熟悉如何用標準量測法、重要標記、背誦口訣等輔助方式來進行觀測和比較後，就能安心地把這些擱置一旁，開始依循自己的創造直覺來作畫。

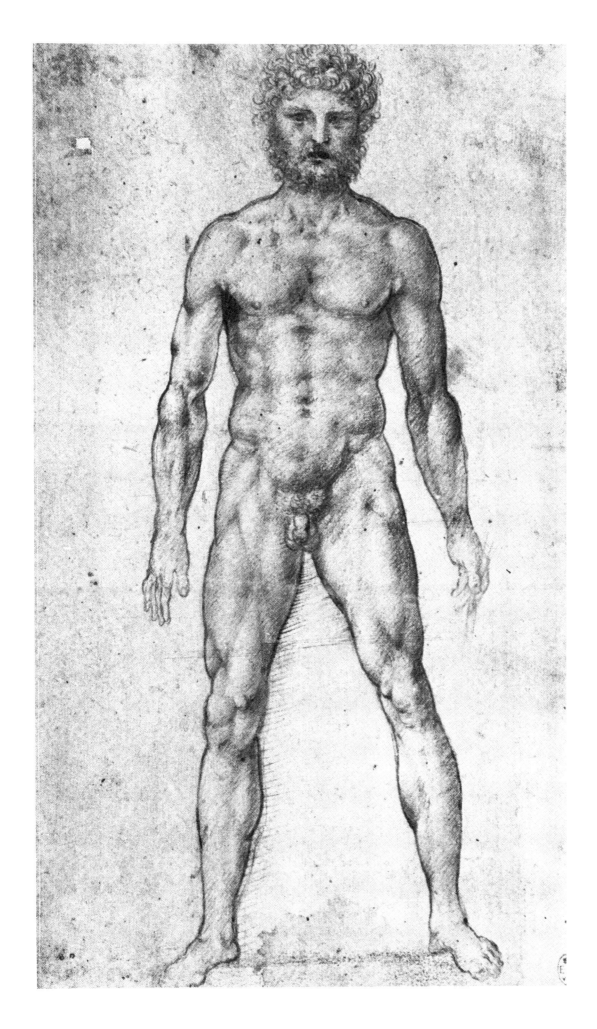

225

9

解剖參考圖像

　　若要對研究解剖學的藝術學習者提供實用幫助,解剖圖應提供清楚、精準且可速查的重點解剖知識。以下精美的解剖圖取自保羅‧里奇博士所著的《藝術解剖學》(羅伯特‧貝佛利‧黑爾編譯),充分滿足上述需求。做為解剖學習者的參考圖,這些圖像以符合科學且簡要的方式呈現,避免在解剖方面不夠精準或透視比例失真,落入解剖示意圖常犯的錯誤。

　　相較於先前以一百幅圖畫呈現大師傑作,這些參考圖僅以精簡方式呈現,在不影響學習者個人風格的前提下提供精確資訊,如此安排應當較為適合。

解剖圖 1：顱骨

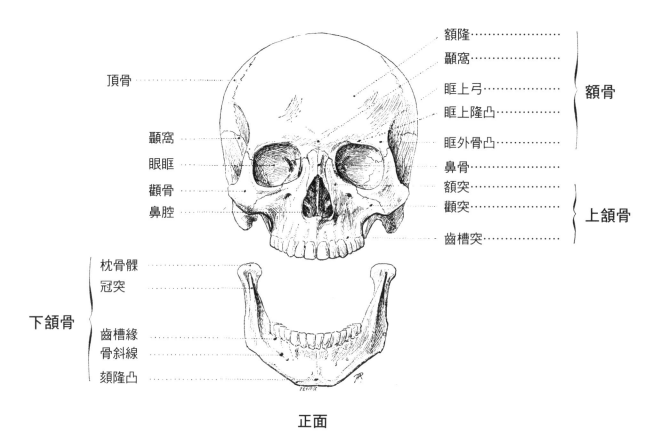

頂骨

顳窩
眼眶
顴骨
鼻腔

額隆
顳窩
眶上弓
眶上隆凸
眶外骨凸
鼻骨
額突
顴突
齒槽突

額骨

上頜骨

下頜骨

枕骨髁
冠突

齒槽緣
骨斜線
頦隆凸

正面

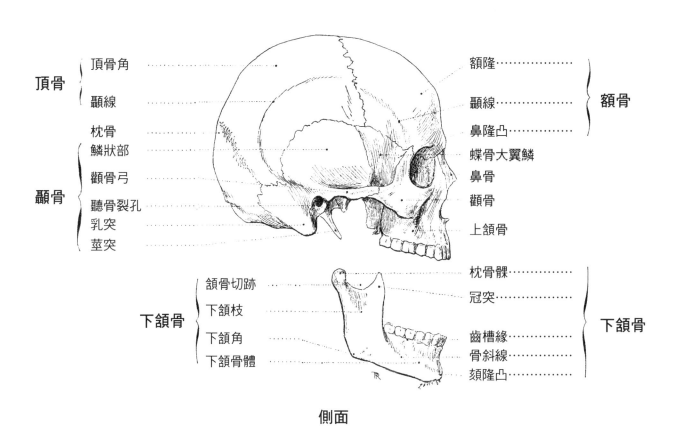

頂骨

頂骨角
顳線

顳骨

枕骨
鱗狀部
顴骨弓
聽骨裂孔
乳突
莖突

額隆
顳線
鼻隆凸
蝶骨大翼鱗
鼻骨
顴骨
上頜骨

額骨

下頜骨

頜骨切跡
下頜枝
下頜角
下頜骨體

枕骨髁
冠突

齒槽緣
骨斜線
頦隆凸

下頜骨

側面

解剖圖 2：顱骨

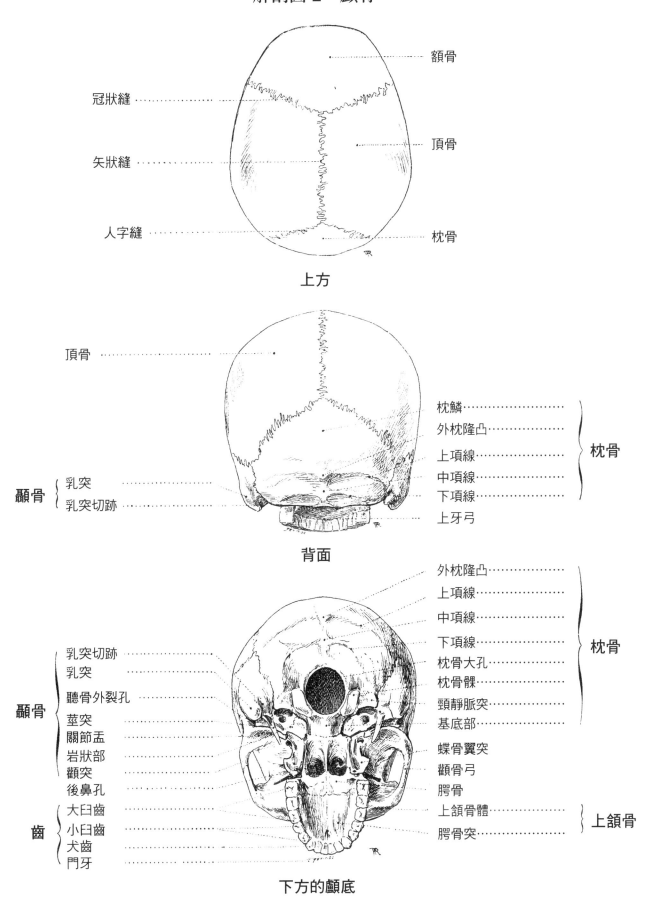

額骨

冠狀縫

頂骨

矢狀縫

人字縫

枕骨

上方

頂骨

枕鱗

外枕隆凸

上項線

中項線

顳骨

乳突

乳突切跡

下項線

上牙弓

枕骨

背面

外枕隆凸

上項線

中項線

下項線

枕骨大孔

枕骨髁

頸靜脈突

基底部

枕骨

乳突切跡

乳突

聽骨外裂孔

顳骨

莖突

關節盂

岩狀部

顴突

後鼻孔

蝶骨翼突

顴骨弓

腭骨

上頜骨體

腭骨突

上頜骨

大臼齒

小臼齒

齒

犬齒

門牙

下方的顱底

229

解剖圖 3：軀幹骨架

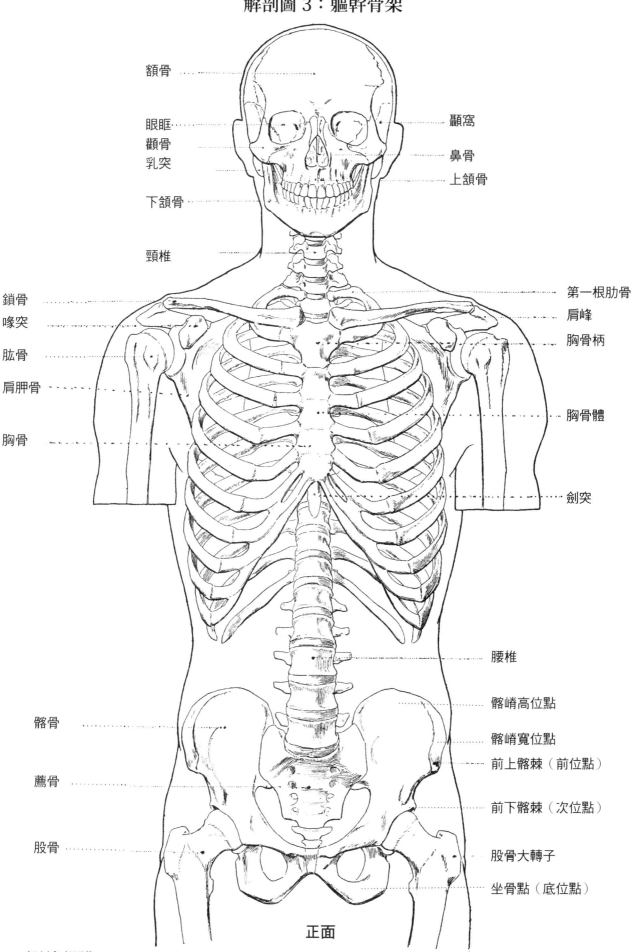

額骨

眼眶
顴骨
乳突

下頜骨

頸椎

鎖骨
喙突

肱骨

肩胛骨

胸骨

髂骨

薦骨

股骨

顳窩

鼻骨

上頜骨

第一根肋骨

肩峰

胸骨柄

胸骨體

劍突

腰椎

髂嵴高位點

髂嵴寬位點

前上髂棘（前位點）

前下髂棘（次位點）

股骨大轉子

坐骨點（底位點）

正面

解剖圖 4：軀幹骨架

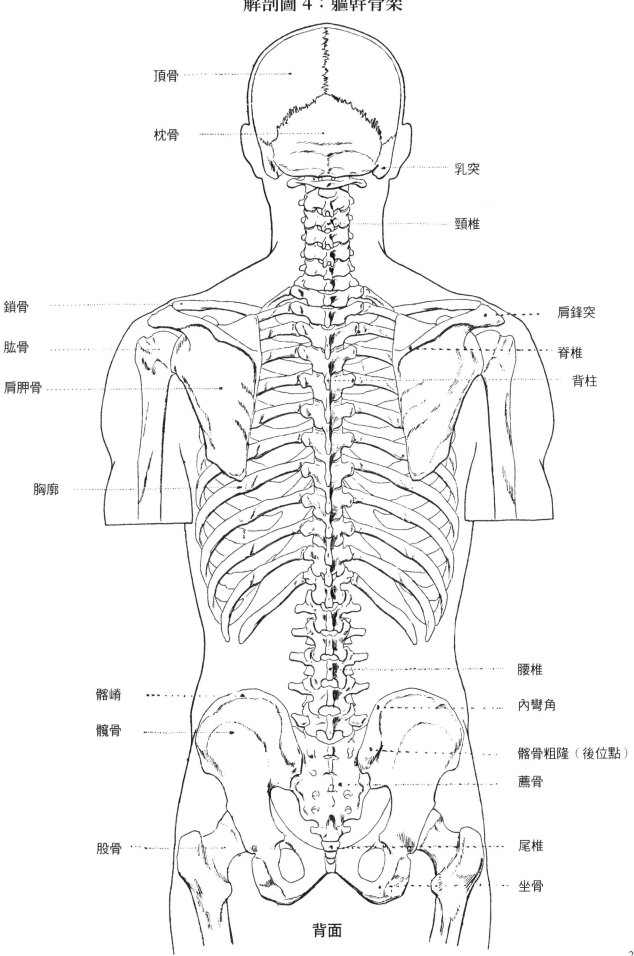

頂骨

枕骨

乳突

頸椎

鎖骨

肱骨

肩胛骨

肩鋒突

脊椎

背柱

胸廓

腰椎

髂嵴

內彎角

髖骨

髂骨粗隆（後位點）

薦骨

股骨

尾椎

坐骨

背面

解剖圖 5：軀幹骨架

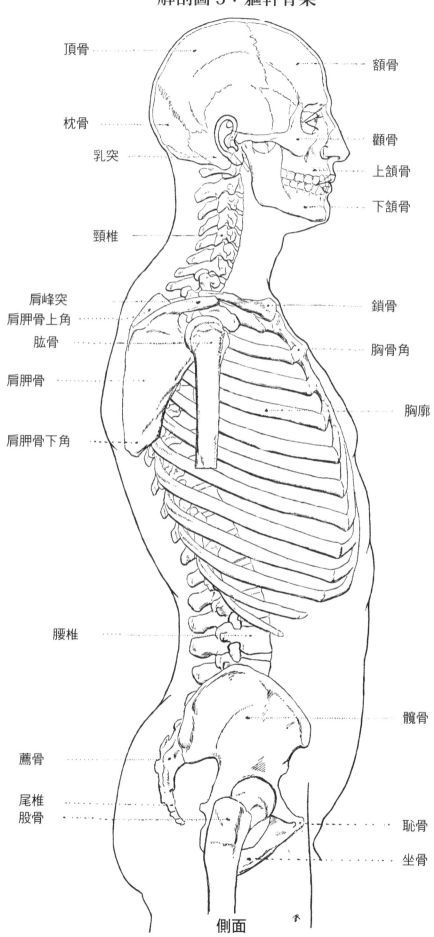

頂骨

枕骨

乳突

頸椎

肩峰突
肩胛骨上角
肱骨

肩胛骨

肩胛骨下角

腰椎

薦骨

尾椎
股骨

額骨

顴骨

上頜骨

下頜骨

鎖骨

胸骨角

胸廓

髖骨

恥骨

坐骨

側面

解剖圖 6：脊椎

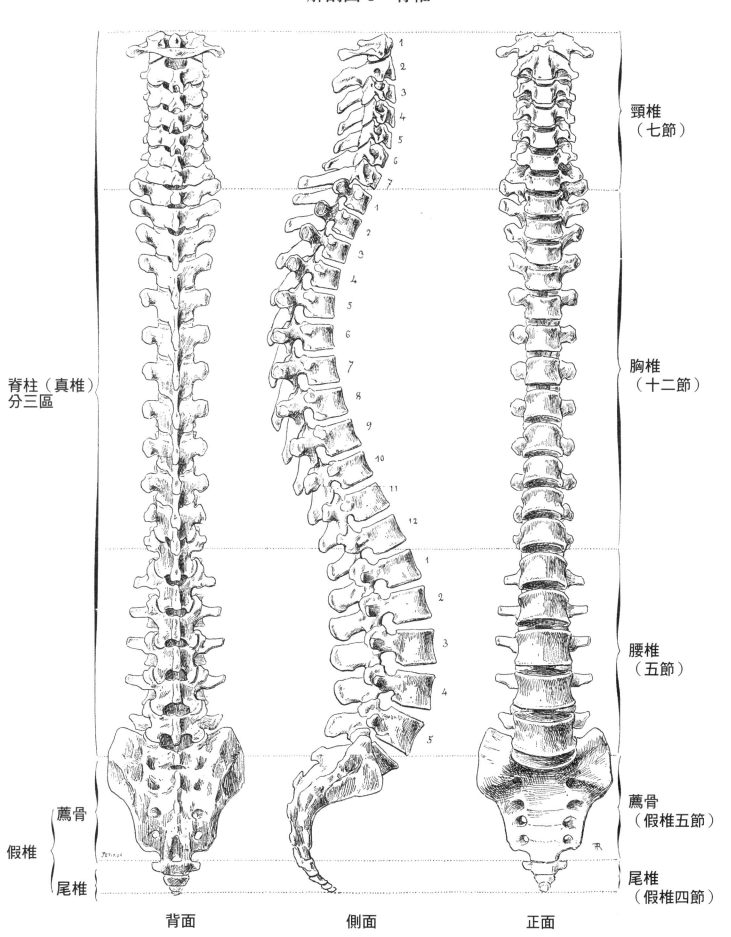

脊柱（真椎）
分三區

頸椎
（七節）

胸椎
（十二節）

腰椎
（五節）

薦骨
（假椎五節）

尾椎
（假椎四節）

薦骨

假椎

尾椎

背面　　　　　　　側面　　　　　　　正面

解剖圖 7：骨盆

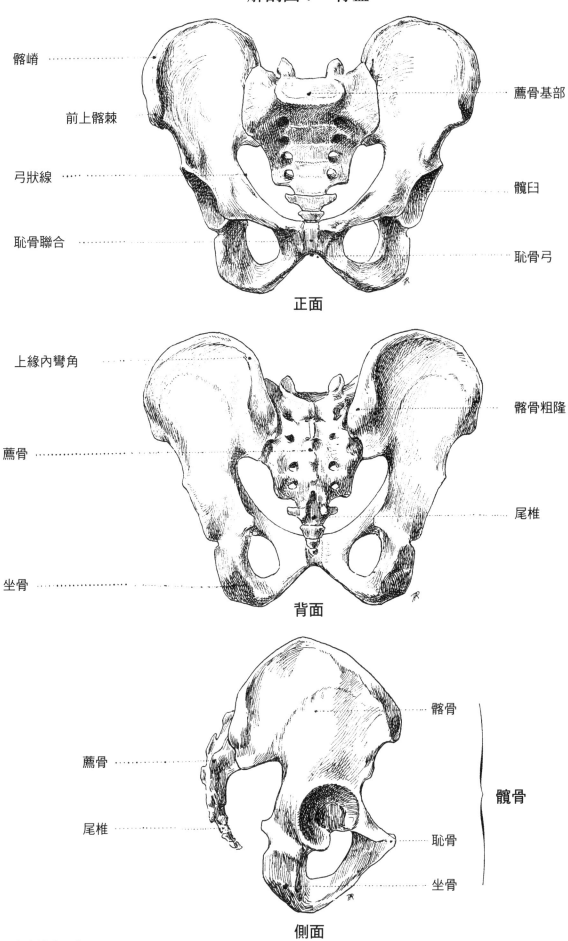

髂嵴

前上髂棘

弓狀線

恥骨聯合

薦骨基部

髖臼

恥骨弓

正面

上緣內彎角

薦骨

坐骨

髂骨粗隆

尾椎

背面

薦骨

尾椎

髂骨

恥骨

坐骨

髖骨

側面

解剖圖 8：上肢骨頭

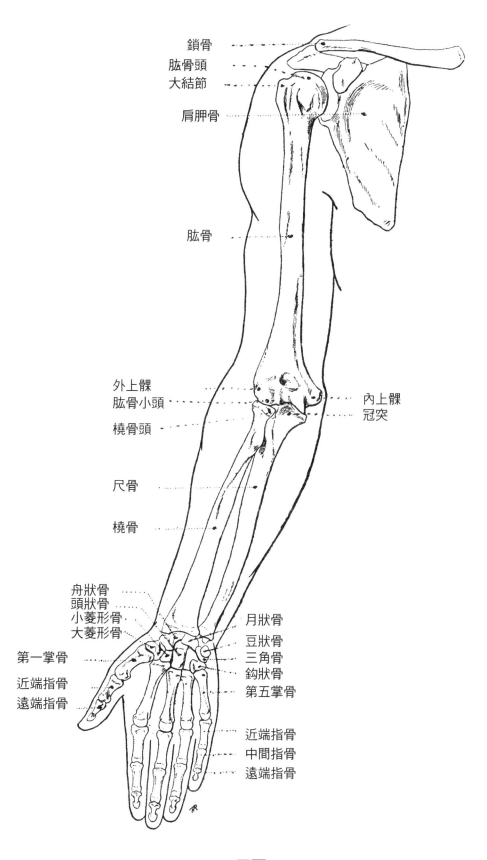

鎖骨
肱骨頭
大結節
肩胛骨
肱骨
外上髁
肱骨小頭
橈骨頭
尺骨
橈骨
舟狀骨
頭狀骨
小菱形骨
大菱形骨
第一掌骨
近端指骨
遠端指骨
內上髁
冠突
月狀骨
豆狀骨
三角骨
鈎狀骨
第五掌骨
近端指骨
中間指骨
遠端指骨

正面

235

解剖圖 9：上肢骨頭

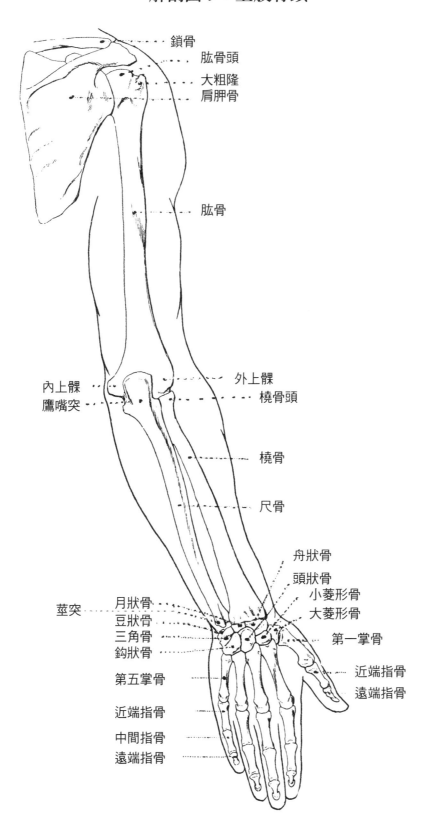

鎖骨

肱骨頭

大粗隆

肩胛骨

肱骨

內上髁 　　　　　　　　　　外上髁

鷹嘴突 　　　　　　　　　　橈骨頭

橈骨

尺骨

舟狀骨

頭狀骨

小菱形骨

大菱形骨

莖突　　月狀骨

　　　　豆狀骨

　　　　三角骨

　　　　鈎狀骨

第一掌骨

第五掌骨

近端指骨

遠端指骨

近端指骨

中間指骨

遠端指骨

背面

解剖圖 10：下肢骨頭

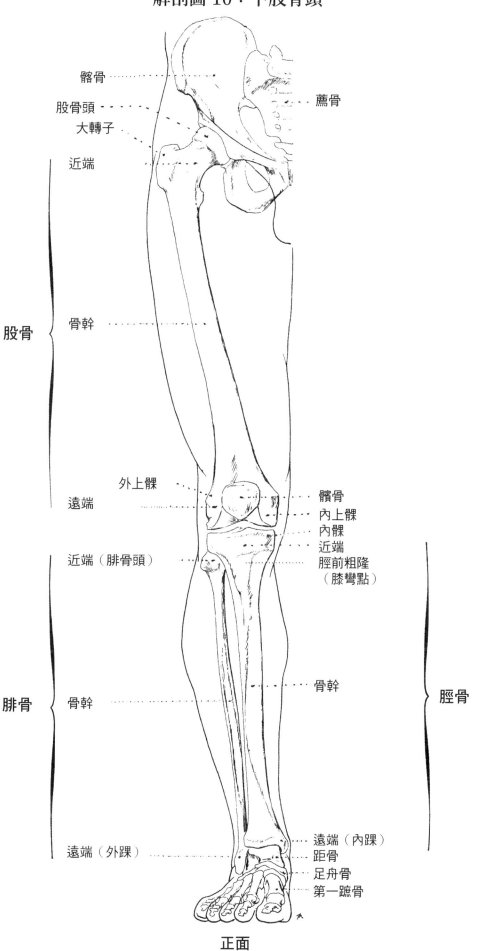

髂骨

股骨頭

大轉子

近端

薦骨

股骨

骨幹

外上髁

遠端

髕骨

內上髁

內髁

近端

脛前粗隆
（膝彎點）

腓骨

近端（腓骨頭）

腓骨

骨幹

骨幹

脛骨

遠端（外踝）

遠端（內踝）

距骨

足舟骨

第一蹠骨

正面

解剖圖 11：下肢骨頭

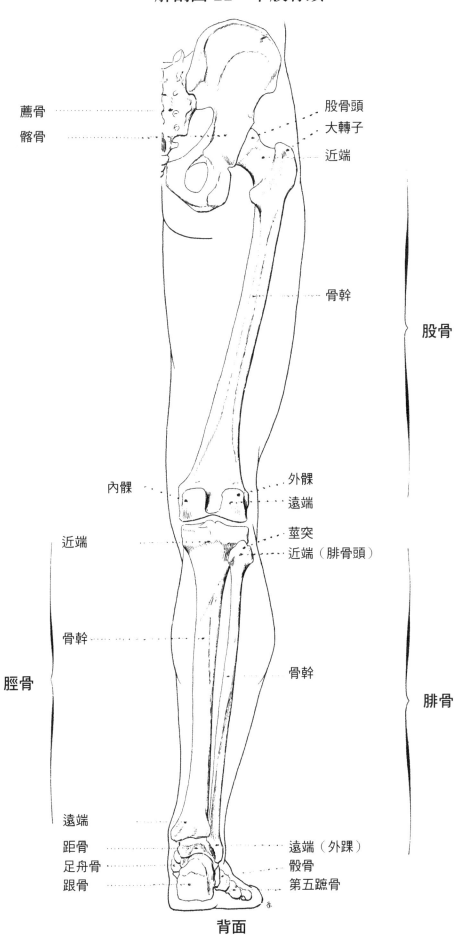

薦骨

髂骨

股骨頭

大轉子

近端

骨幹

股骨

內髁

外髁

遠端

莖突

近端（腓骨頭）

近端

骨幹

骨幹

脛骨

腓骨

遠端

距骨

足舟骨

跟骨

遠端（外踝）

骰骨

第五蹠骨

背面

解剖圖 12：下肢骨頭

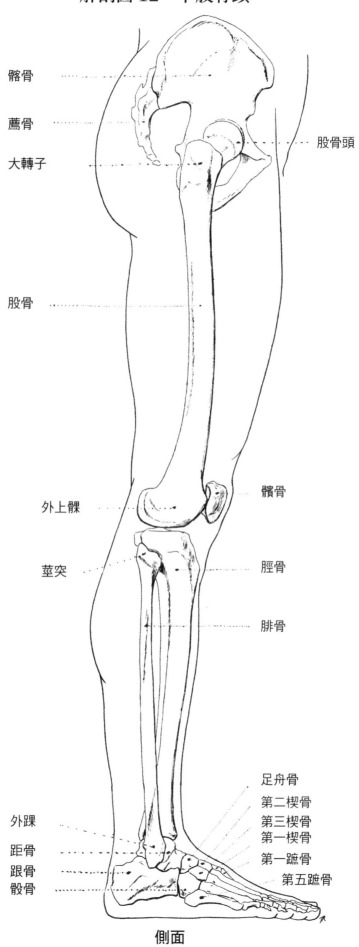

髂骨

薦骨

大轉子

股骨頭

股骨

外上髁

髕骨

莖突

脛骨

腓骨

足舟骨

第二楔骨

第三楔骨

第一楔骨

第一蹠骨

第五蹠骨

外踝

距骨

跟骨

骰骨

側面

解剖圖 13：足部骨頭

距骨滑車

距骨頭

足舟骨

第二楔骨

第一楔骨

第一蹠骨

近端趾骨

遠端趾骨

跟腱止端

第五蹠骨粗隆

骰骨下表面

載距突

內側

距骨下表面

距骨溝

跟骨關
節小面

足舟骨
關節面

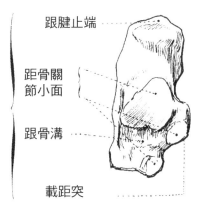

跟骨上表面

跟腱止端

距骨關
節小面

跟骨溝

載距突

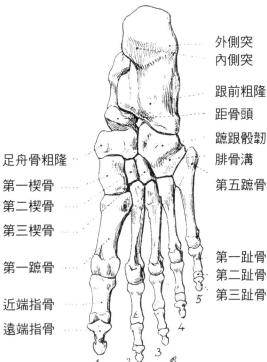

外側突
內側突

跟骨下表面

跟前粗隆

距骨頭

蹠跟骰韌帶粗隆

腓骨溝

骰骨

第五蹠骨粗隆

足舟骨粗隆

第一楔骨

第二楔骨

第三楔骨

第一蹠骨

近端指骨

遠端指骨

第一趾骨
第二趾骨
第三趾骨

下方

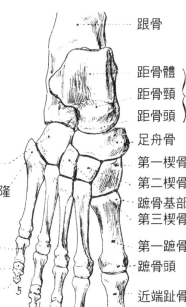

跟骨

距骨體
距骨頸
距骨頭

距骨

足舟骨

第一楔骨

第二楔骨

蹠骨基部

第三楔骨

第一蹠骨

蹠骨頭

近端趾骨

遠端趾骨

骰骨

第五蹠骨粗隆

第一趾骨
第二趾骨
第三趾骨

上方

解剖圖 14：頭部肌肉

額肌

顳腱膜
眼輪匝肌
提上唇鼻翼肌
提上唇肌
提口角肌
顴小肌
顴大肌
咬肌
頰肌
口輪匝肌
降口角肌
降下唇肌

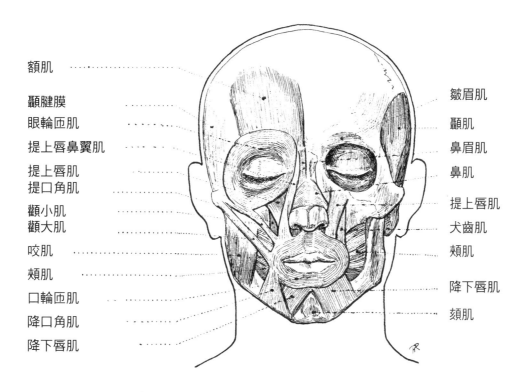

皺眉肌
顳肌
鼻眉肌
鼻肌
提上唇肌
犬齒肌
頰肌
降下唇肌
頦肌

側面

解剖圖 15：頭部肌肉

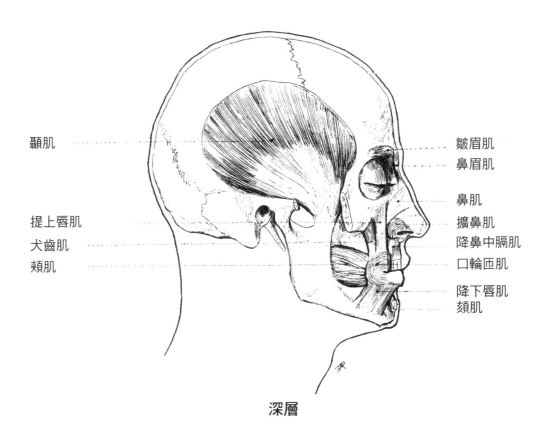

顳肌

提上唇肌
犬齒肌
頰肌

皺眉肌
鼻眉肌

鼻肌
擴鼻肌
降鼻中膈肌
口輪匝肌

降下唇肌
頦肌

深層

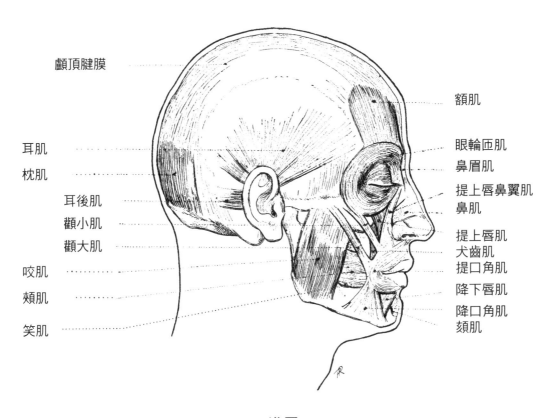

顱頂腱膜

耳肌
枕肌

耳後肌
顴小肌
顴大肌

咬肌
頰肌

笑肌

額肌

眼輪匝肌
鼻眉肌

提上唇鼻翼肌
鼻肌

提上唇肌
犬齒肌
提口角肌

降下唇肌
降口角肌
頦肌

淺層

解剖圖 16：頸部肌肉

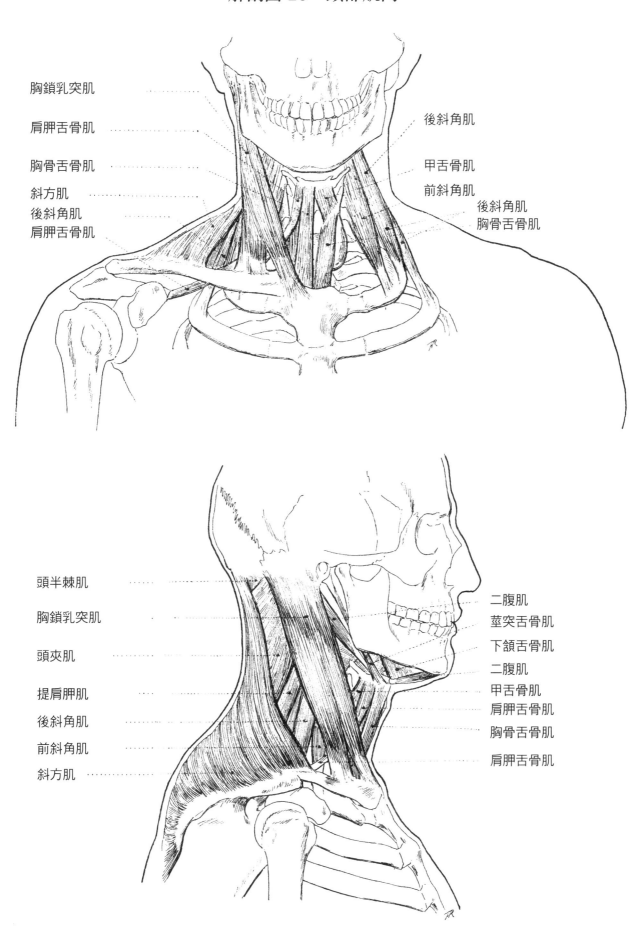

胸鎖乳突肌

肩胛舌骨肌

胸骨舌骨肌

斜方肌
後斜角肌
肩胛舌骨肌

後斜角肌

甲舌骨肌
前斜角肌

後斜角肌
胸骨舌骨肌

頭半棘肌

胸鎖乳突肌

頭夾肌

提肩胛肌

後斜角肌

前斜角肌

斜方肌

二腹肌
莖突舌骨肌
下頜舌骨肌
二腹肌
甲舌骨肌
肩胛舌骨肌
胸骨舌骨肌
肩胛舌骨肌

解剖圖 17：軀幹及頸部背面肌肉

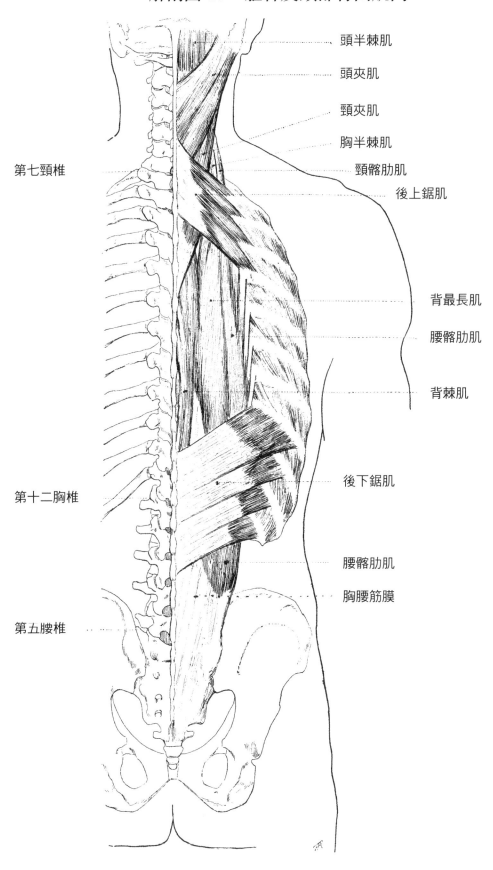

頭半棘肌

頭夾肌

頸夾肌

胸半棘肌

頸髂肋肌

後上鋸肌

背最長肌

腰髂肋肌

背棘肌

後下鋸肌

腰髂肋肌

胸腰筋膜

第七頸椎

第十二胸椎

第五腰椎

後上鋸肌、後下鋸肌

解剖圖 18：軀幹及頸部背面肌肉

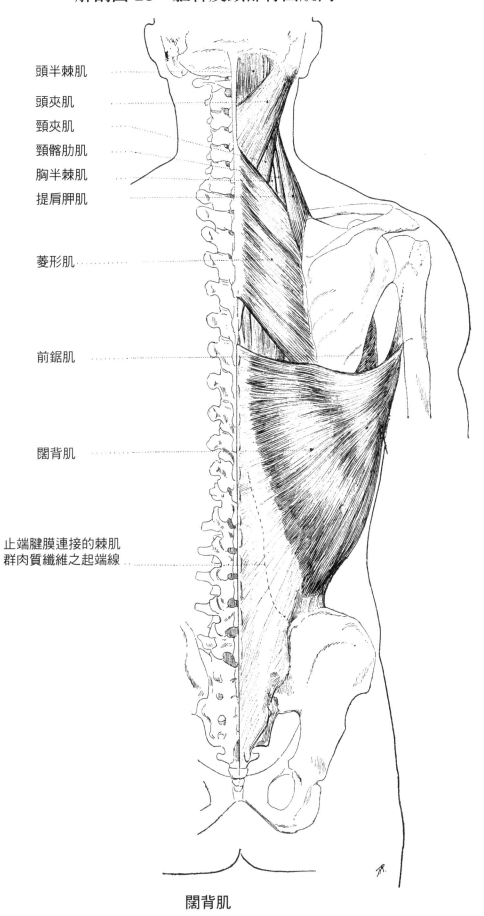

頭半棘肌

頭夾肌

頸夾肌

頸髂肋肌

胸半棘肌

提肩胛肌

菱形肌

前鋸肌

闊背肌

止端腱膜連接的棘肌
群肉質纖維之起端線

闊背肌

解剖圖 19：軀幹及頭部肌肉

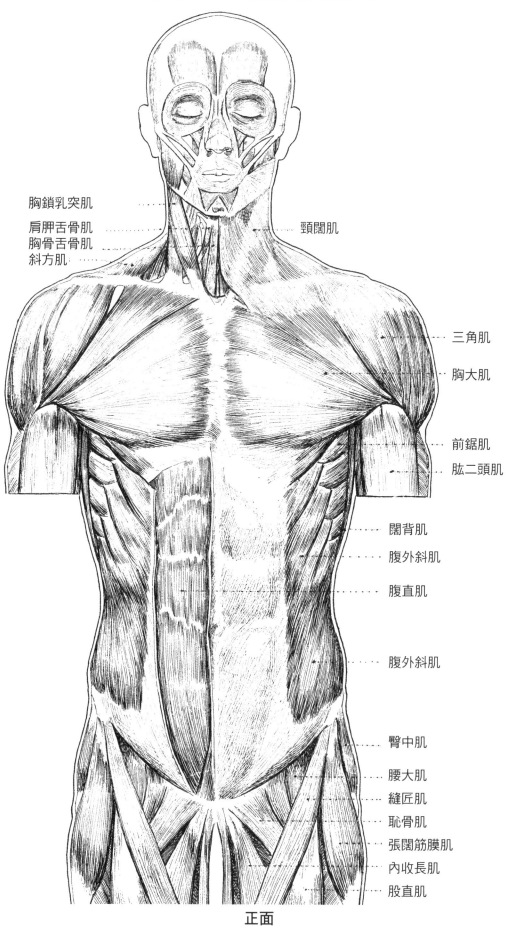

胸鎖乳突肌

肩胛舌骨肌
胸骨舌骨肌
斜方肌

頸闊肌

三角肌

胸大肌

前鋸肌

肱二頭肌

闊背肌

腹外斜肌

腹直肌

腹外斜肌

臀中肌

腰大肌

縫匠肌

恥骨肌

張闊筋膜肌

內收長肌

股直肌

正面

解剖圖 20：軀幹及頭部肌肉

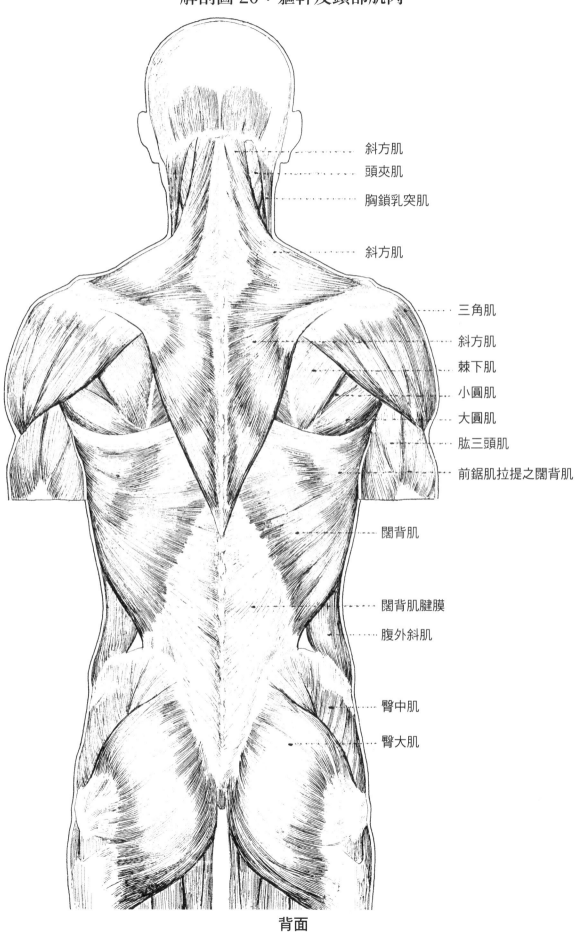

斜方肌
頭夾肌
胸鎖乳突肌

斜方肌

三角肌
斜方肌
棘下肌
小圓肌
大圓肌
肱三頭肌
前鋸肌拉提之闊背肌

闊背肌

闊背肌腱膜
腹外斜肌

臀中肌
臀大肌

背面

解剖圖 21：軀幹及頭部肌肉

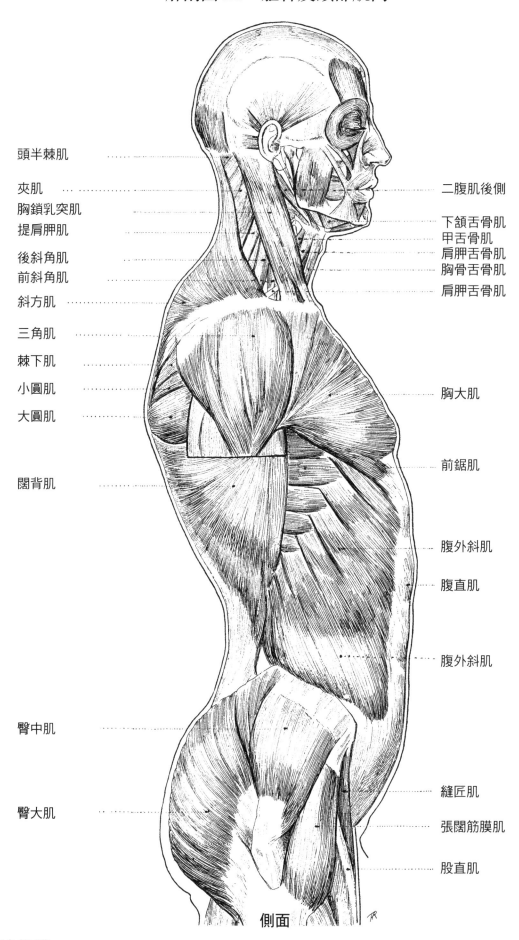

頭半棘肌

夾肌

胸鎖乳突肌

提肩胛肌

後斜角肌

前斜角肌

斜方肌

三角肌

棘下肌

小圓肌

大圓肌

闊背肌

臀中肌

臀大肌

二腹肌後側

下頜舌骨肌

甲舌骨肌

肩胛舌骨肌

胸骨舌骨肌

肩胛舌骨肌

胸大肌

前鋸肌

腹外斜肌

腹直肌

腹外斜肌

縫匠肌

張闊筋膜肌

股直肌

側面

解剖圖 22：上肢肌肉

三角肌前段

三角肌中段

胸大肌

肱三頭肌

肱二頭肌

肱肌

肱三頭肌

肱橈肌

肱肌

旋前圓肌

橈側伸腕長肌

二頭肌延伸腱膜

橈側屈腕肌

橈側伸腕短肌

掌長肌

屈指淺肌

屈指淺肌

外展拇長肌

尺側屈腕肌

屈拇長肌

大魚際肌群

掌腱膜

掌短肌

小魚際肌群

骨間肌群遠端

屈肌腱鞘

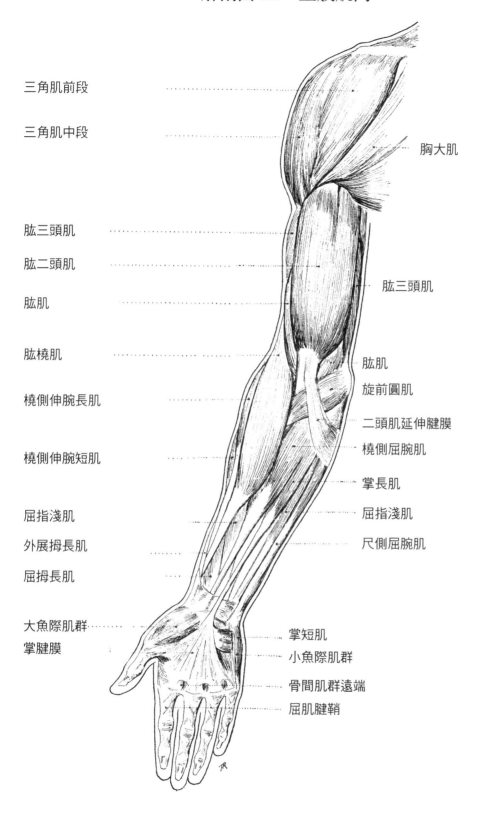

正面

解剖圖 23：上肢肌肉

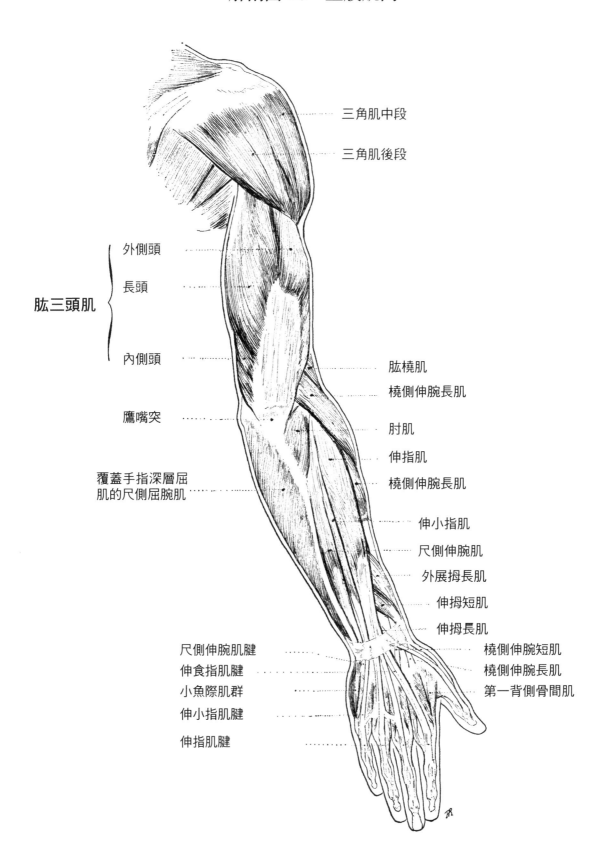

三角肌中段

三角肌後段

外側頭

長頭

肱三頭肌

內側頭

鷹嘴突

肱橈肌

橈側伸腕長肌

肘肌

伸指肌

橈側伸腕長肌

覆蓋手指深層屈
肌的尺側屈腕肌

伸小指肌

尺側伸腕肌

外展拇長肌

伸拇短肌

伸拇長肌

尺側伸腕肌腱

伸食指肌腱

小魚際肌群

伸小指肌腱

伸指肌腱

橈側伸腕短肌

橈側伸腕長肌

第一背側骨間肌

背面

解剖圖 24：上肢肌肉

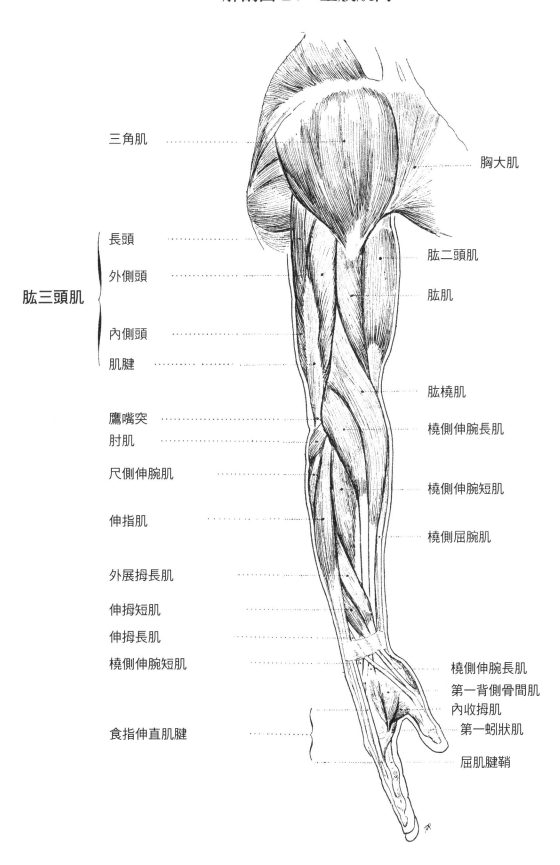

三角肌

胸大肌

肱三頭肌

長頭

外側頭

內側頭

肌腱

肱二頭肌

肱肌

肱橈肌

橈側伸腕長肌

鷹嘴突

肘肌

尺側伸腕肌

橈側伸腕短肌

伸指肌

橈側屈腕肌

外展拇長肌

伸拇短肌

伸拇長肌

橈側伸腕短肌

橈側伸腕長肌

第一背側骨間肌

內收拇肌

第一蚓狀肌

食指伸直肌腱

屈肌腱鞘

側面

解剖圖 25：上肢肌肉

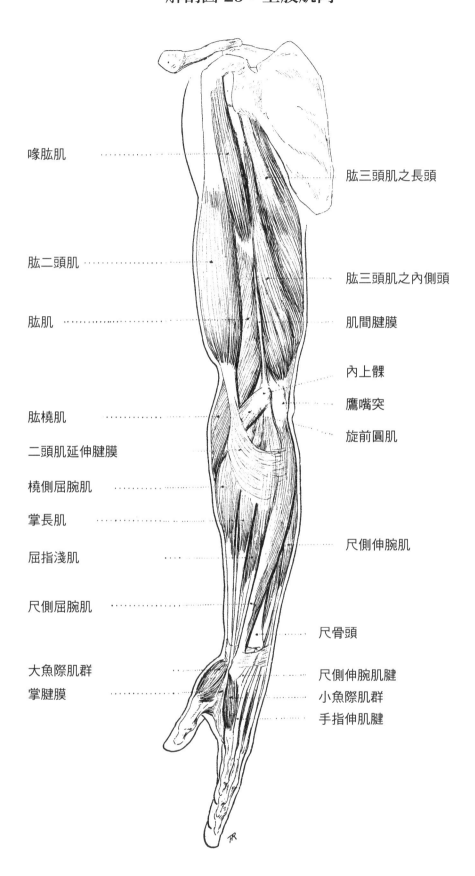

喙肱肌

肱二頭肌

肱肌

肱橈肌

二頭肌延伸腱膜

橈側屈腕肌

掌長肌

屈指淺肌

尺側屈腕肌

大魚際肌群
掌腱膜

肱三頭肌之長頭

肱三頭肌之內側頭

肌間腱膜

內上髁
鷹嘴突
旋前圓肌

尺側伸腕肌

尺骨頭

尺側伸腕肌腱
小魚際肌群
手指伸肌腱

內側

解剖圖 26：下肢肌肉

前上髂棘

臀中肌

大轉子

張闊筋膜肌

股外側肌
股直肌
股內側肌

股外側肌遠端

股二頭肌

髕骨下脂肪墊

闊筋膜

腓骨頭

比目魚肌

腓骨長肌

伸指長肌

腓骨短肌
伸指長肌

第三腓骨肌

外踝
伸趾短肌

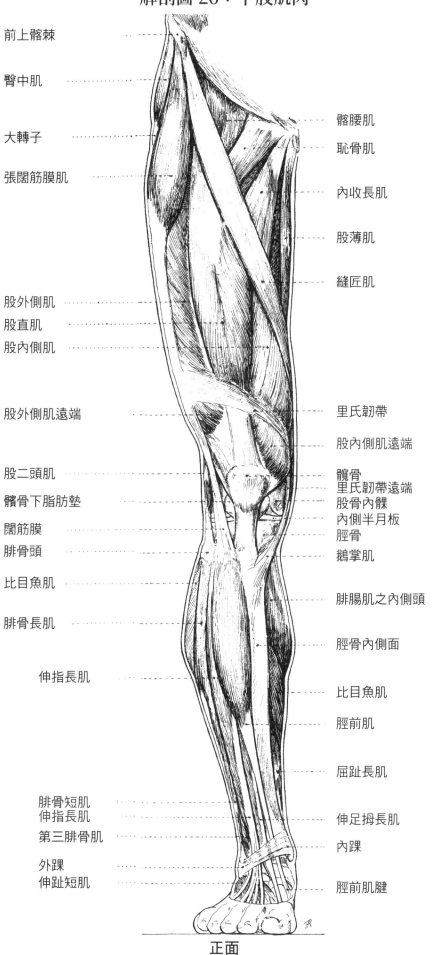

髂腰肌
恥骨肌

內收長肌

股薄肌

縫匠肌

里氏韌帶

股內側肌遠端

髕骨
里氏韌帶遠端
股骨內髁
內側半月板
脛骨
鵝掌肌

腓腸肌之內側頭

脛骨內側面

比目魚肌

脛前肌

屈趾長肌

伸足拇長肌

內踝

脛前肌腱

正面

253

解剖圖 27：下肢肌肉

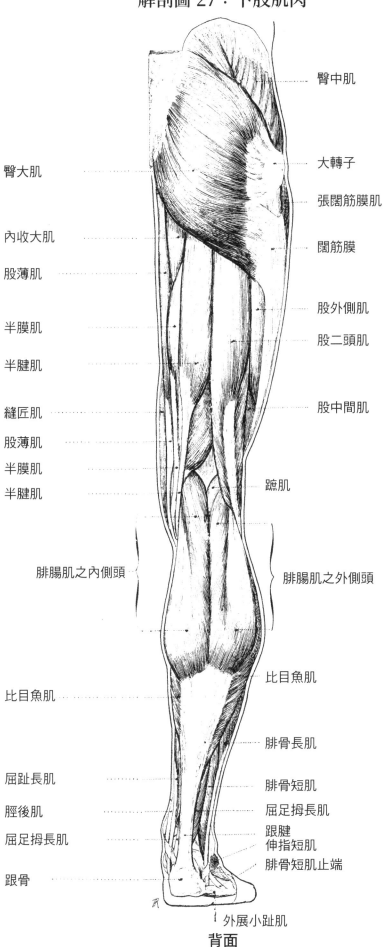

臀中肌

大轉子

張闊筋膜肌

闊筋膜

股外側肌

股二頭肌

股中間肌

蹠肌

腓腸肌之外側頭

比目魚肌

腓骨長肌

腓骨短肌

屈足拇長肌

跟腱
伸指短肌
腓骨短肌止端

臀大肌

內收大肌

股薄肌

半膜肌

半腱肌

縫匠肌

股薄肌

半膜肌

半腱肌

腓腸肌之內側頭

比目魚肌

屈趾長肌

脛後肌

屈足拇長肌

跟骨

外展小趾肌

背面

解剖圖 28：下肢肌肉

臀中肌

前上髂棘

臀大肌

縫匠肌

大轉子

張闊筋膜肌

股直肌

闊筋膜

股二頭肌之長頭

股外側肌

股二頭肌之短頭

里氏韌帶

股外側肌遠端

半膜肌

股中間肌

股骨外髁

髕骨

腓腸肌之外側頭

髕骨下脂肪墊

髕韌帶

腓骨頭

脛前粗隆

脛前肌

比目魚肌

伸趾長肌

腓骨長肌

腓骨短肌

脛前肌腱

伸趾長肌腱

跟腱

伸足拇長肌腱

第三腓骨肌

外踝

伸指短肌

跟骨

外展小趾肌 外展小趾肌

第五蹠骨粗隆

外側

解剖圖 29：下肢肌肉

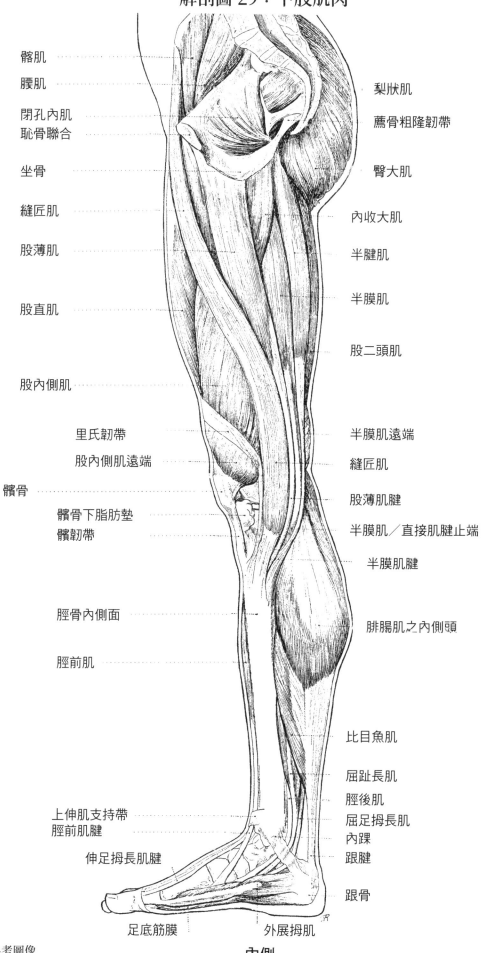

髂肌

腰肌

閉孔內肌
恥骨聯合

坐骨

縫匠肌

股薄肌

股直肌

股內側肌

里氏韌帶

股內側肌遠端

髕骨

髕骨下脂肪墊
髕韌帶

脛骨內側面

脛前肌

上伸肌支持帶
脛前肌腱

伸足拇長肌腱

足底筋膜

梨狀肌

薦骨粗隆韌帶

臀大肌

內收大肌

半腱肌

半膜肌

股二頭肌

半膜肌遠端

縫匠肌

股薄肌腱

半膜肌／直接肌腱止端

半膜肌腱

腓腸肌之內側頭

比目魚肌

屈趾長肌

脛後肌

屈足拇長肌

內踝

跟腱

跟骨

外展拇肌

內側

解剖圖 30：足部肌肉

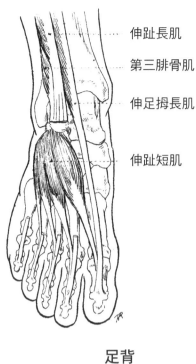

伸趾長肌

第三腓骨肌

伸足拇長肌

伸趾短肌

足背

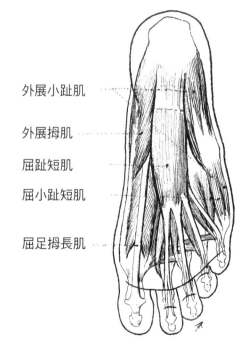

腓骨長肌腱

骨間肌群

屈足拇短肌

內收足拇肌之斜頭

內收足拇肌之橫頭

足底深層

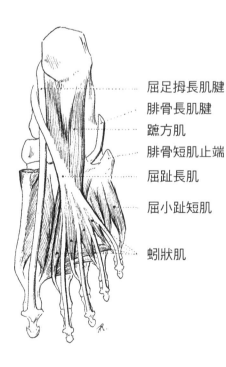

屈足拇長肌腱

腓骨長肌腱

蹠方肌

腓骨短肌止端

屈趾長肌

屈小趾短肌

蚓狀肌

足底中層

外展小趾肌

外展拇肌

屈趾短肌

屈小趾短肌

屈足拇長肌

足底淺層

建議閱讀書單

保羅‧里奇博士，《藝術解剖學》。羅伯特‧貝佛利‧黑爾譯。紐約：沃森-古普蒂爾，1971年。

Richer, Dr. Paul, Artistic Anatomy. Translated and edited by Robert Beverly Hale. New York: Watson-Guptill, 1971.

羅伯特‧貝佛利‧黑爾＆特倫斯‧科伊爾，《人物畫進階課》。紐約：沃森-古普蒂爾，1991年。

Hale, Robert Beverly/Coyle, Terence, Master Class in Figure Drawing. New York: Watson-Guptill, 1991.

同上，《阿爾比努斯談解剖學》。紐約：沃森-古普蒂爾，1991年。

——, Albinus on Anatomy. New York: Watson-Guptill, 1979

理查德‧哈頓，《人物畫》。紐約：丹佛，1951年（平裝版）。

Hatton, Richard G., Figure Drawing. New York: Dover, 1951. (paperback)

亞瑟‧湯普森，《美術科解剖手冊》第四版。紐約：丹佛，1964年（平裝版）。

Thompson, Arthur, A Handbook of Anatomy for Art Students.4th ed. New York: Dover, 1964. (paperback)

喬治‧布里奇曼，《構造解剖學》。紐約：丹佛：1973年（平裝版）。

Bridgman, George B., Constructive Anatomy. New York: Dover, 1973. (paperback)

斯蒂芬‧派克，《藝術家專用人體解剖大全》。紐約：牛津大學出版，1951年。

Peck, Stephen R., Atlas of Human Anatomy for the Artist. New York: Oxford University Press, 1951.

弗里茲‧施德，《給藝術家的解剖學指南》第三版。伯納德‧沃爾夫譯。紐約：丹佛，1929年。

Schider, Fritz, An Atlas of Anatomy for Artists.3rd ed. Translated by Bernard Wolf. New York: Dover, 1929.

威廉‧里默，《藝術解剖學》。紐約：丹佛，1962年（平裝版）。

Rimmer, William, Art Anatomy. New York: Dover, 1962. (paperback)

杰諾‧巴克賽，《藝術家專用解剖學》。布達佩斯：大學出版社，1968年。

Barcsay, Jenó, Anatomy for the Artist. Budapest: University Press, 1968.

延伸閱讀

亨利・格雷，《格雷氏解剖學：洛尼圖解之1901美國經典版》。費城：洛尼出版，1973年（平裝版）。

Gray, Henry, F.R.S., Gray's Anatomy: The Illustrated Running Press Edition of the American Classic1901Edition. Philadelphia: Running Press, 1973. (paperback)

約翰・巴斯馬吉安醫學博士，《格雷的解剖學方法》第九版。巴爾的摩：威廉威爾肯斯，1975年。

Basmajian, John V., M.D., Grant's Method of Anatomy.9th ed. Baltimore: Williams & Wilkens, 1975.

同上，《主要解剖學》第七版。巴爾的摩：威廉威爾肯斯，1976年。

——, Primary Anatomy.7th ed. Baltimore: Williams & Wilkens, 1976.

同上，《活體肌肉：肌電圖所示功能》第三版。巴爾的摩：威廉威爾肯斯，1974年。

——, Muscles Alive: Their Functions Revealed by Electromyography.3rd ed. Baltimore: Williams & Wilkens, 1974.

亨利・霍林斯黑德，《四肢與背部的官能解剖學》第四版。費城：桑德斯，1976年。

Hollinshead, W. Henry, Functional Anatomy of the Limbs and Back.4th ed. Philadelphia: Saunders, 1976.

勒特根斯・威爾斯，《肌動學：人體動作科學研究》。費城：桑德斯，1976年。

Wells, Luttgens, Kinesiology: A Scientific Study of Human Motion. Philadelphia: Saunders, 1976.

理查德・格羅夫斯＆大衛・卡邁奧，《肌動學概念》。費城：桑德斯，1971年（平裝版）。

Groves, Richard/Camaione, David N., Concepts in Kinesiology. Philadelphia: Saunders, 1974. (paperback)

羅伯特・貝佛利・黑爾，《向大師學素描》。紐約：沃森-古普蒂爾，1964年。

Hale, Robert Beverly, Drawing Lessons from the Great Masters. New York: Watson-Guptill, 1964.

弗農・布萊克，《繪畫技藝》。紐約：丹佛：1951年。【重製1927年版，紐約：駭客，1971年。】

Blake, Vernon, The Art and Craft of Drawing. New York: Dover, 1951. [Reproduction of1927ed. New York: Hacker, 1971.]

愛德華・蘭泰里，《建模與雕像：藝術家與學生指南》第一冊。紐約：丹佛，1965年（平裝版）。

Lanteri, Edouard, Modeling and Sculpture: A Guide for Artists and Students. Vol.1. New York: Dover, 1965. (paperback)

達西・湯普森，《生長與形體》。紐約：劍橋大學出版，1966年。

Thompson, D'Arcy W., On Growth and Form. New York: Cambridge University Press, 1966.

查爾斯‧達爾文，《人與動物的情感表達》。芝加哥：芝加哥大學出版，1965 年（平裝版）。
Darwin, Charles, The Expression of the Emotions in Man and Animals. Chicago: University of Chicago Press, 1965. (paperback)

查爾斯‧貝爾爵士，《情感表達之解剖與哲學》第六版。倫敦：亨利柏恩，1872 年。
Bell, Sir Charles, The Anatomy and Philosophy of Expression.6th ed. London: H. Bohn, 1872.

羅伯特‧貝佛利‧黑爾的影視教材。
Audiovisual Material by Robert Beverly Hale

《藝術解剖學與人物畫》教學影片。紐約：喬安影視，第 6020 號郵箱，紐約 10150 號。
Video Lectures on Artistic Anatomy and Figure Drawing. New York: Jo-An Pictures, P.O. Box 6020, New York, NY10150.

國家圖書館出版品預行編目（CIP）資料

大師藝術解剖學 / 羅伯特.貝佛利.黑爾（Robert Beverly Hale），特倫斯.科伊爾（Terence Coyle）著；陳依萍譯. – 初版. – 臺北市：易博士文化，城邦事業股份有限公司出版：英屬蓋曼群島商家庭傳媒股份有限公司城邦分公司發行, 2023.03
 面；　公分
譯自：Anatomy lessons from the great masters : 100 great figure drawings analyzed.
ISBN 978-986-480-269-2（平裝）
1. CST: 藝術解剖學
901.3 111021916

DA0032

大師藝術解剖學

原 著 書 名 ／ Anatomy Lessons From the Great Masters: 100 Great Figure Drawings Analyzed
原 出 版 社 ／ Watson-Guptill
作　　　者 ／ 羅伯特·貝佛利·黑爾（Robert Beverly Hale）、特倫斯·科伊爾（Terence Coyle）
譯　　　者 ／ 陳依萍
責 任 編 輯 ／ 何湘葳
業 務 經 理 ／ 羅越華
總 編 輯 ／ 蕭麗媛
視 覺 總 監 ／ 陳栩椿

發 行 人 ／ 何飛鵬
出　　　版 ／ 易博士文化出版社
　　　　　　城邦文化事業股份有限公司
　　　　　　台北市中山區民生東路二段 141 號 8 樓
　　　　　　電話：(02) 2500-7008　　傳真：(02) 2502-7676　　E-mail：ct_easybooks@hmg.com.tw
發　　　行 ／ 英屬蓋曼群島商家庭傳媒股份有限公司城邦分公司
　　　　　　台北市中山區民生東路二段 141 號 2 樓
　　　　　　書虫客服服務專線：(02) 2500-7718、2500-7719
　　　　　　服務時間：週一至週五上午 09:30-12:00；下午 13:30-17:00
　　　　　　24 小時傳真服務：(02) 2500-1990、2500-1991
　　　　　　讀者服務信箱：service@readingclub.com.tw
　　　　　　劃撥帳號：19863813
　　　　　　戶名：書虫股份有限公司
香港發行所 ／ 城邦（香港）出版集團有限公司
　　　　　　香港灣仔駱克道 193 號東超商業中心 1 樓
　　　　　　電話：(852) 2508-6231　　傳真：(852) 2578-9337　　E-mail：hkcite@biznetvigator.com
馬新發行所 ／ 城邦（馬新）出版集團【Cite (M) Sdn. Bhd.】
　　　　　　41, Jalan Radin Anum, Bandar Baru Sri Petaling, 57000 Kuala Lumpur, Malaysia.
　　　　　　電話：（603）90563833　　傳真：(603) 90576622　　E-mail：services@cite.my

美 術 編 輯 ／ 林雯瑛
封 面 構 成 ／ 林雯瑛
製 版 印 刷 ／ 卡樂彩色製版印刷有限公司

2023 年 3 月 初版 1 刷

定價 700 元　　HK$233

Printed in Taiwan

城邦讀書花園
www.cite.com.tw